藝術理論入門
ART THEORY
FOR BEGINNERS

原著／理查・奧斯本
Richard Osborne
Dan Sturgis

插圖／娜塔莉・泰納
Natalie Turner

翻譯／吳礽喻　校閱／陳泰蓉

 藝術家

目錄

關於本書

本書討論的範疇以視覺藝術為主，簡明扼要地介紹影響了藝術家或是藝術評論者所關切的論述與理論。因為這本書按年代推衍，所以你會發現部分想法，諸如：真理、實用性、美感、形式及意義……在每個時代中都有不同涵義，因此被推翻重述。

在講解每個理論時，我們也盡可能直接引用哲學、理論家的話。在對話框裡面，括號中的句子代表直接引述，沒有特別標注的則是設計旁白。

簡介

一開始，讓我們先從描述藝術是什麼下手，這再簡單不過了，對吧？

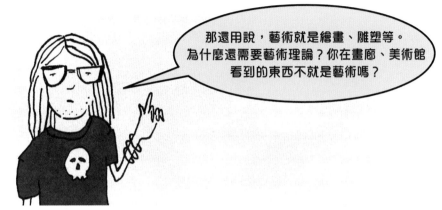

那還用說，藝術就是繪畫、雕塑等。
為什麼還需要藝術理論？你在畫廊、美術館
看到的東西不就是藝術嗎？

我們對藝術多少都有些粗略的認知，但問題是當我們進一步去解釋它時，這些說法或許經不起考驗，又很容易被推翻。如何分析一件藝術品是好是壞又是另一個問題。為了解決這些問題，你需要藝術理論的輔助。一套能幫助你察覺什麼是藝術、辨別藝術和其他事物有何不同以及解釋藝術目的性的理論。

幽默的奇才王爾德（Oscar Wilde 1854-1900）曾說過：

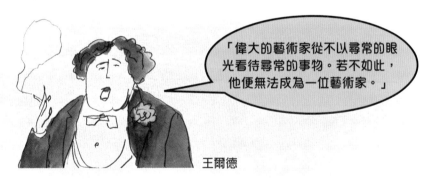

「偉大的藝術家從不以尋常的眼
光看待尋常的事物。若不如此，
他便無法成為一位藝術家。」

王爾德

這一句話告訴我們王爾德認為：

藝術家的見解超乎常人。
藝術重新解釋事物，不用「平鋪直述」的方式去解釋這些東西。
藝術家永遠是男性！

在這句看似帥氣的王爾德引言中，包含了幾個對於藝術的假設，這事實上就算一個藝術理論。每個人都有自己的藝術理論，雖然自己可能沒意識到過。

每個人都有自己的藝術理論

這裡舉出一些經典的例子：

我或許對藝術知道的並不多，但我知道自己喜歡什麼！

這個理論無法讓你獲得太大的進展，因為藝術常常會刺激你去思考你不知道也不了解的東西。

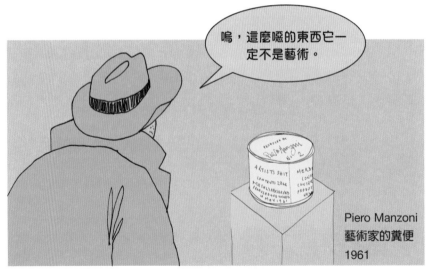

嗚，這麼噁的東西它一定不是藝術。

Piero Manzoni
藝術家的糞便
1961

歸諸於各種不同的美學（aesthetics）概念，我們能定義什麼樣的物件及感官經驗是受歡迎的或美的。因此藝術品可以不需要特定的緣由或功能性獨立被評斷。但今日許多藝術作品意不在美醜或受不受歡迎，有些作品甚至是醜陋的或令人感到噁心。所以這個理論曾一度很重要，但對現在的藝術或許並不那麼靈光。

有的時候商業價值和藝術價值會被搞混：

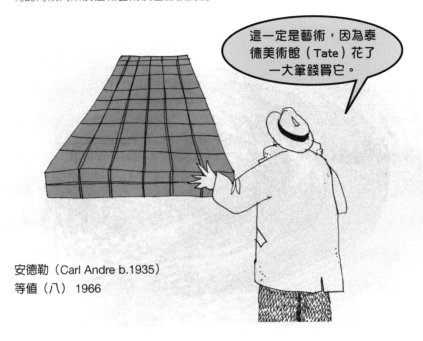

這一定是藝術，因為泰德美術館（Tate）花了一大筆錢買它。

安德勒（Carl Andre b.1935）
等值（八）1966

所以在這必須提醒你一下：

我在創作時大家認為我的畫一文不值。但它們現在卻在拍賣會上屢創天價，嘿～我可一毛錢也得不到！

文生‧梵谷
耳朵綁著繃帶的自畫像
1889

重點是今日被認同是藝術，以後不一定是如此，而今日對藝術的「想法」和1960年代對照起來也當然不同，更別說梵谷那個年代或是文藝復興時期了。能夠體會這些差異性也讓藝術變得更有趣。

所以藝術理論究竟是什麼？

一套理論基本上是一種反思，經常是我們針對所見所知做的自我辯證。藝術理論是一套原則，它反映我們為什麼將特定物件或活動稱為藝術，也幫助我們辨別藝術作品常有的各種特質。

所以確切來說：

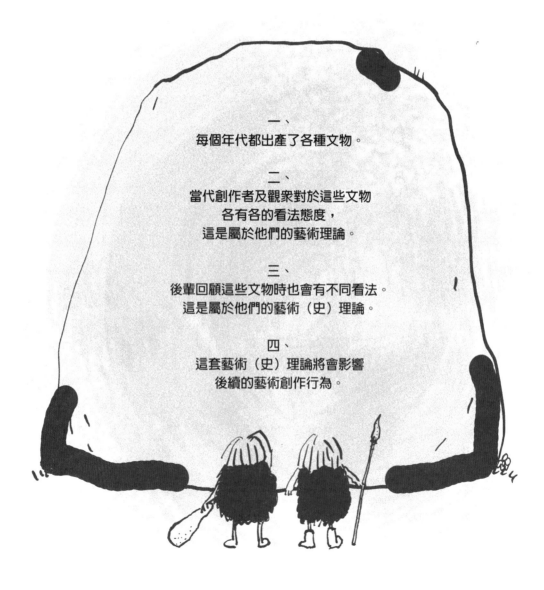

一、
每個年代都出產了各種文物。

二、
當代創作者及觀眾對於這些文物
各有各的看法態度，
這是屬於他們的藝術理論。

三、
後輩回顧這些文物時也會有不同看法。
這是屬於他們的藝術（史）理論。

四、
這套藝術（史）理論將會影響
後續的藝術創作行為。

任何一套藝術理論必須能回答那些年代關於藝術的各種問題：

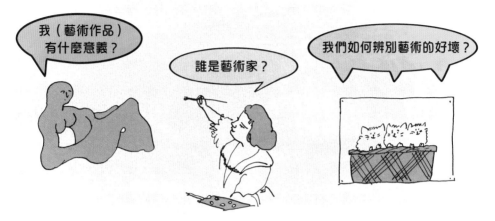

既然藝術這麼複雜，那為什麼我們不寫一部藝術史就好了？

問題是**訂定一部藝術史須要先有一套藝術理論，才能將事物分門別類**，例如：從什麼時候開始有藝術、藝術是什麼、它如何發展。有些人認為，藝術的範疇從古希臘開始到**杜象**（1887-1968）結束，但這只是其中一種對古典西洋藝術的說法，雖然這個說詞挺熱門的，但這個理論確實還有些侷限。

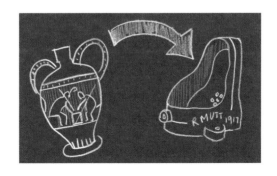

下一題，什麼時候開始有藝術？

> 藝術從考古時代的洞穴壁畫開始，到古希臘時代突飛猛進，被淡忘了一陣子之後又在文藝復興時期被發揚光大。從浪漫派開始藝術變得很私密，然後現在比較多錄像、裝置藝術之類的東西。

這幾乎總結了一般人對藝術史的概念，當然這樣的說法完全是錯的但又好像有那麼一點道理。

這種「我們現在對藝術的看法是舉全天下皆通」的想法純屬一種幻覺，但確實代表著從古希臘以來發展出來的一些概念。在此我們也企圖藉由回顧今昔而畫了一幅藝術史的藍圖，把它當作一種朝向「舉世皆通的藝術」（universality of art）發展的過程，而這個回顧行動本身是啟蒙時代的概念。

史前時代人類、古希臘人、以及介於其間的所有文化，看待藝術的方式和我們不盡相同。甚至光是文藝復興時代的巨匠們，也各有對藝術的看法。他們對自己創作的物件各有一套獨門理論。

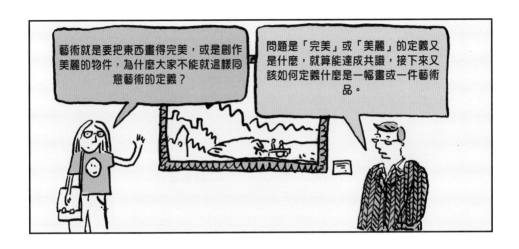

藝術就是要把東西畫得完美，或是創作美麗的物件，為什麼大家不能就這樣同意藝術的定義？

問題是「完美」或「美麗」的定義又是什麼，就算能達成共識，接下來又該如何定義什麼是一幅畫或一件藝術品。

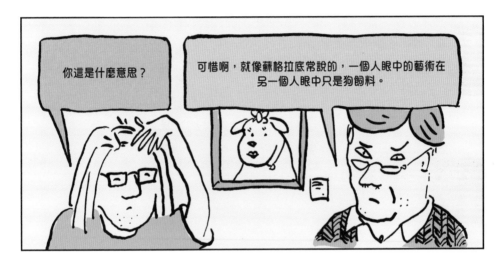

你這是什麼意思？

可惜啊，就像蘇格拉底常說的，一個人眼中的藝術在另一個人眼中只是狗飼料。

你說啥？

定義藝術，幾乎就和定義什麼是完美或美麗一樣困難。

你根本沒幫到忙嘛。

如果我們不知道藝術是什麼，那該怎麼了解藝術理論？

我想這個理論解釋為什麼某些東西能成為藝術作品，或是為什麼我們稱某些物件、圖像、圖騰是「藝術」而其他東西不是。

你聽起來像個哲學家。

真抱歉，我會試著白話一點。因為藝術是一種人類的創造行為，我們則仰賴人為創造出來的語言將之歸類。

你還是很難懂喔，最後那一句話聽起來更像個哲學家。

噢！好的，讓我們重新再來一次。藝術是一種創造圖像、物件的行為，反映情感、精神、想法或宗教信仰，讓我們反思自己和這個世界。

好，這個我懂了，但你要如何將它變為藝術理論？

我想，藝術理論是一種嘗試，試圖去解釋為何我們做為人類會創作具有神聖涵義的、美麗的或充滿意義的物件來讓生活變得更好，或是單純地讓我們對現在居住的世界感覺更好。

嗯，這個論點聽起來還算合理。

「藝術」這個字

藝術（art）這個字從拉丁文（ars）而來，又可約略解譯作「技術」或「技法」。這是一個重要的概念。如果你試圖找一個框架能夠容納自古以來、各種不同文化下的藝術，那麼以「巧妙的技法所組成的圖像或物件」是個具有建設性的歸納方法。這種對藝術的詮釋，代表了一件藝術品無論是什麼都須要經過技術性安排或製造的過程。這雖然不是什麼天大的啟示，但我們可以從這裡開始，這提醒了我們藝術是一種人為的活動。

藝術是如何被「發明」的，這個想法能夠幫助我們為藝術推衍出一套理論。只要你了解藝術其實是被發明的，就會開始想「究竟是誰發明它的」、「從什麼時候」、「為什麼」。換句話說，開始有了一套對藝術的理論。

發展一套藝術理論之前，我們必須先思考藝術的本質。了解它的發展過程及製造的手法。藝術的本質是一直處於變動狀態的。它會隨著時間而改變。概括來說，這代表我們必須考慮在各個時代中，人們創作了什麼樣的文物，而那個時代的人又賦予這些物件什麼樣的重要性：

這就像是說，什麼時候一個陶瓶不再只是陶瓶？

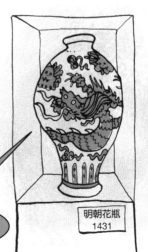

明朝花瓶
1431

在藝術概念發明之前藝術存在嗎？

在偉大的古埃及、亞述（Assyrians）和古希臘文明之前沒有留下太多文獻，因此無從得知那些更古老的文化如何看待他們自己的文物，或他們會不會像我們一樣賦予部分文物比較特別的定位。必須要有文字的存在我們才可得知當時他們以什麼動機創作這些文物，不然我們只能參考物件本身來為它們加上各種註解。

我們欣賞**史前時代人**在洞窟裡所創造的美麗壁畫，但對他們為什麼創作這些畫則是一點線索也沒有。最古老的洞窟壁畫源自2萬7千年前（位在法國西部的Angoulême），它雖然看起來有點像畢卡索的畫，但我們可以肯定它的創作動機一定跟畢卡索不同。

史前時代人一定有特定想法才創作了這些畫，或許是精神信仰、日常習慣，抑或是一種溝通用的視覺語言。這也可以是他們對藝術的理論，或許他覺得這些畫可以幫他把長毛象抓住。

近期研究強調，洞窟繪畫或許只是史前時代人類生活的一小部分。他們的畫常常模仿牆面陰影，或許這代表光線對他們而言很重要，山洞裡的回音也很特殊，或許他們會利用這樣的空間來吟誦及詠唱。

我們可以確定的是，史前時代延續了很長一段時間（數千數萬年），雖然我們有許多源自「石器時代」和後來「銅器時代」（4000BC）的文物及壁畫可以研究，但也只能推測為什麼那些文化會以這些特有的方式創作。例如為什麼銅器時代的物件特別講究裝飾？我們不知道創作者的原意，只能聽聽後來的人如何詮釋他們的文化。而有的時候他們的文物或活動也被稱之為藝術。

在**古希臘時代**（776-146BC）之前西方有三個偉大的文明：源自尼羅河的**古埃及文明**（3500-30BC）、美索不達米亞的**巴比倫**及**亞述文化**（3500-400BC）。這些不同的文化留下許多珍貴文物，我們現在欣賞它們，並將它們奉為藝術。當然，我們知道這些物件在古文明並不一定被認為是藝術，或和我們的認知也有差異，因為藝術理論還是個近代才有的概念。

「**古埃及文明**」在圖像表現上特別突出，他們用象形文字書寫，這些視覺符號都是由他們身邊的事物所組成的，他們用美麗的繪畫與雕塑裝飾建築，特別是寺廟、金字塔及墳墓。在埃及，繪畫很可能是由工匠所創作的。古埃及的文字書寫與圖像繪畫兩個領域相互重疊，工匠可能在熟悉象形文字之後，進一步創作繪畫，所以兩者被視為同一門學問。

古埃及人畫他們所知道的世界，我們可以藉由觀看他們的作品了解他們的生活。他們崇敬歷代法老王們以及他的臣民，法老王就像他們的神。古埃及藝術的特色是人物造型都是平面的側身像，這種手法現稱為正面律主義（frontalism）。背景不是交疊在人物之後，而是在旁邊上方。因為繪畫法老的時候不可遮住任何地方，這是一個重點。這種手法雖然和現代繪畫相異，但仍是很複雜的，每個細節都很講究，所有事物都能顯露出來。

我們不知道古埃及人如何評斷自己的創作。藉由觀察這些從最重要的陵寢出土、身分地位最高的法老的文物，所謂的價值或許和獨到的細節有關，或是稱做「nfr」古埃及文中「年輕不老」、「完美」、「優良」的意思。

噢，這我知道，就是留住青春年華嘛。

古埃及藝術重視的另一個價值就是「傳統」。古埃及文明持續了三千年之久，其中有一大部分時間的文物在造形與概念上都維持一貫的風貌。因此古埃及藝術的風格幾乎都是一致的。

除了一個例外

公元前1370年，有一個名為阿肯那頓（Akhenaten）的法老，統治的時間雖不算長，但從他興建的法老神殿可以看出來他反抗古埃及傳統價值觀。他擁抱了一神論，推崇太陽神，然後關閉了所有的舊寺廟。阿肯那頓時代的藝術和傳統古埃及大相逕庭，多了些自然寫實的成分。從許多層面來看，這種藝術型態近似於後來的古希臘藝術，古希臘藝術也很有可能是受到阿肯那頓王朝的影響。阿肯那頓統治的短暫期間過後，古埃及又重回傳統藝術形式。也可以說，後起的法老推翻了阿肯那頓的藝術理論。

西方其他的古老文明接近美索不達米亞。巴比倫人與亞述人也留下許多文物，那些美麗的雕像與古埃及風格的差異一眼就可辨認出來。他們對日常生活或一般常人都沒什麼興趣，留下來的藝術也大多描繪狩獵或戰爭的景象。

這些古文化是否有自己的藝術理論或創作原則，我們對這點所知有限，所以只能將自己的理論加諸於上。

古希臘

古希臘是由數個活躍的城邦組成，包括：雅典、科林斯、斯巴達。藉由宗教、體育以及開放新思想及改革的文化氛圍，他們團結了起來。他們熱愛哲思、辯論、發展理論及進步（progress），也有很高的藝術成就。包括寺廟的建造、雕塑、彩繪花瓶，甚至是繪畫，雖然大部分的繪畫都已遺失。他們對藝術的喜愛，加上熱愛討論的性格自然而然讓他們在藝術史論中占有重要地位。

我們知道古希臘人就像早先的古文明一樣，沒有一個特定代表「藝術」的字，因此也沒有特定的藝術理念。最接近的字是「技法」（technique），就像羅馬人使用的「ars」代表了技術（skill），這個字可以形容的東西很廣泛，從畫一幅畫到犁田種地都適用。

古希臘哲學家**柏拉圖**（428-354BC）在名作《共和國》中談論過藝術。這本書的第十章就像柏拉圖版本的藝術理論，他反對藝術是一門實作的工藝，因為他認為藝術品是追求「理想」觀念（ideal）過程中的次等級產物。在柏拉圖的「**理想造形論**」（Theory of Ideal Forms）中認為「真理」存在於現實世界之外，因為現實世界只是按「理想」所打造的複製品，而藝術臨摹現實景觀，等於變成「複製品」的再複製品，只會讓「理想」更加混淆。因此對柏拉圖來說，藝術是與真理相違背的，它只是一種遊戲手法，無須認真對待。但是，比柏拉圖年輕一輩的**亞里斯多德**（384-322BC）就接受了這種再現（representation）手法的概念。

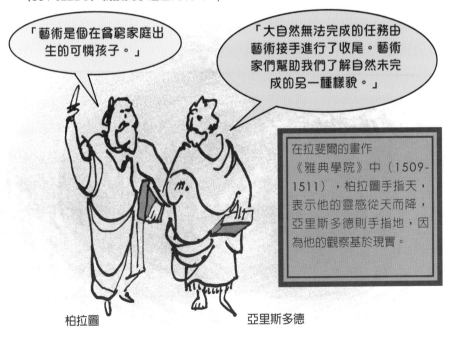

「藝術是個在貧窮家庭出生的可憐孩子。」

「大自然無法完成的任務由藝術接手進行了收尾。藝術家們幫助我們了解自然未完成的另一種樣貌。」

在拉斐爾的畫作《雅典學院》中（1509-1511），柏拉圖手指天，表示他的靈感從天而降，亞里斯多德則手指地，因為他的觀察基於現實。

柏拉圖　　　　　亞里斯多德

亞里斯多德的藝術觀

亞里斯多德不像柏拉圖把藝術視為一種次等的遊戲，而是一種呈現事物內在光輝的方法。他的評論雖然是針對詩歌而不是藝術，但同樣可以延伸到藝術的領域，特別是他常談論的「**模仿**」（mimesis）概念在西方藝術界有深遠的影響，代表藝術是一種複製或再敘述的行為。對亞里斯多德來說，藝術作品與現實愈像愈好。藝術的目的是為了提供一種「調和」（unity），藝術品的內涵本身必須「完整」（complete），不需要多餘的添加或修改就可以帶來情感上與智慧上的啟發。他也像柏拉圖一樣，認為美感是含括在物件中的主觀特質，而不只是觀者的反應。

藝術模仿論

古希臘傳說裡有不少關於藝術模仿自然的橋段，其中最有名的或許就是「**葡萄與布幔的對決**」以及「**科林斯少女**」兩個故事。

宙克西斯（Zeuxis）與**帕拉修斯**（Parrhasios）是古希臘兩大畫家，有天他們決定以寫實畫一較高低。宙克西斯畫的葡萄栩栩如生，以致鳥兒飛來啄食，當宙克西斯正得意洋洋地要求對手拿下布幔，才發現這塊布本身就是畫的，讓他不得不俯首稱臣，帕拉修斯也因此得到勝利。

羅馬作家**老普林尼**（Pliny the Elder, AD23-79）在《博物誌》中記載，古希臘傳說中對繪畫是如何發明的有此一說：一位住在**科林斯的少女**因為愛人即將出征異地，因此拿著蠟燭照映著愛人的臉龐，用炭筆把牆上的影子描繪下來，創造出一幅擬真的畫像。

美一點比較好嗎？

柏拉圖和亞里斯多德雖然對藝術抱持不同看法，但都同意愈美麗、有用的東西愈好。柏拉圖以「適切性」（suitability）及「實用性」（utility）來評斷事物的美醜，換句話來說，如果一個物品是有用的它就是美的。「功能主義」（functionalism）在西洋藝術史中持續地被討論。除此之外，亞里斯多德還認為物件必須要有統一的形式。

這輪子可真醜呀！

這帶出一個理論上的根本問題：美感與實用性是否有絕對關係？直到今日仍有人認為美就是實用且功能良好的設計，這樣的概念重複出現。例如現代主義的包浩斯設計師及藝術家們倡導「形式的精簡」（economy of form）、「忠於質材」（truth to materials）以及「功能決定形式」（form follows function）。

問題在於，功能主義無法解釋為何無用的東西也可以很美。

HE MAY LOOK NICE BUT HE IS BLOODY USELESS

譯註：他或許看起來很帥，但他真的很沒用。（以仿楔形文字書寫）

克里特人（Cretan）為古希臘藝術下的註解

西方人談藝術史通常都由他們最喜歡的人開始說起，那些人當然就是古希臘人。

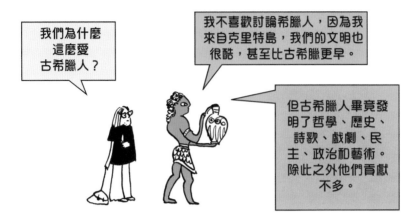

我們為什麼這麼愛古希臘人？

我不喜歡討論希臘人，因為我來自克里特島，我們的文明也很酷，甚至比古希臘更早。

但古希臘人畢竟發明了哲學、歷史、詩歌、戲劇、民主、政治和藝術。除此之外他們貢獻不多。

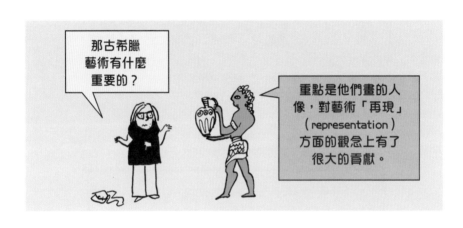

那古希臘藝術有什麼重要的？

重點是他們畫的人像，對藝術「再現」（representation）方面的觀念上有了很大的貢獻。

他們有獨到的藝術創作模式，和之前的文明截然不同。他們描繪人像的手法很細膩、自然、真實。換句話說，這和之前其它講究形式、抽象、平面藝術的文明相異。

可以白話些嗎？

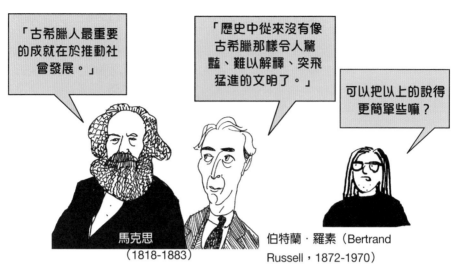

「古希臘人最重要的成就在於推動社會發展。」

「歷史中從來沒有像古希臘那樣令人驚豔、難以解釋、突飛猛進的文明了。」

可以把以上的說得更簡單些嘛？

馬克思
（1818-1883）

伯特蘭·羅素（Bertrand Russell，1872-1970）

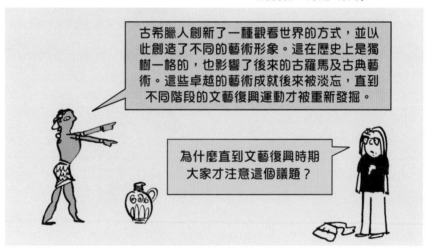

古希臘人創新了一種觀看世界的方式，並以此創造了不同的藝術形象。這在歷史上是獨樹一格的，也影響了後來的古羅馬及古典藝術。這些卓越的藝術成就後來被淡忘，直到不同階段的文藝復興運動才被重新發掘。

為什麼直到文藝復興時期大家才注意這個議題？

事實上只有西方世界需要重新回顧，許多東方及阿拉伯國家倒是對古典藝術知道得不少。但在傳統上西方史只納入西方人的觀點。

這是不是不太合理？

古羅馬藝術和後古典時期藝術

古羅馬人攻占希臘之後也不得不讚嘆古希臘的藝術成就。他們搜刮了大量的古希臘文物當戰利品，安置在羅馬的廣場上或花園裡。這麼做的後果就是逐漸將古希臘藝術原來的**脈絡去除**（de-contextualising）。將雕塑從原有的地點或寺廟移走、當作戰利品展示，改變了它們的意義。

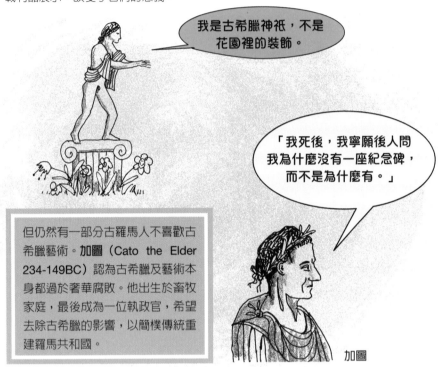

我是古希臘神祇，不是花園裡的裝飾。

「我死後，我寧願後人問我為什麼沒有一座紀念碑，而不是為什麼有。」

但仍然有一部分古羅馬人不喜歡古希臘藝術。**加圖**（Cato the Elder 234-149BC）認為古希臘及藝術本身都過於奢華腐敗。他出生於畜牧家庭，最後成為一位執政官，希望去除古希臘的影響，以簡樸傳統重建羅馬共和國。

加圖

古羅馬人忽視了加圖的意見，然後開始模仿他們偷來的古希臘藝術，因此古典時代藝術品很難分辨出希臘或羅馬的差別。**奧古斯都大帝**（31BC-AD14）推崇古希臘藝術，所以他認為好的藝術就是「更精緻的、去脈絡化的古希臘藝術複製品」，因此這類作品的需求量也增加。

古羅馬人也發明了一些東西。那就是以**公民**為主的雕塑。像是在坎比托力歐廣場上豎立的**馬爾庫斯·奧列里烏斯**（Marcus Aurelius AD2）帝王像，同時具有個人及政治紀念碑雙重功能。因為古羅馬人的發明，現在幾乎西方每個大城市裡都可以看到將官駕馬的雕塑。

古典藝術後期，無論是希臘或羅馬的藝術都變得愈加造形化，看起來不再注重切實的模仿或美感的表現，而是著重強烈的心理與感情表達層面。這種表現性強的藝術和早期古典主義作品相異。這種從一種風格轉變到另一種風格的過程或頹敗，對於藝術發展的理論有很大的幫助。

古典時代

從藝術理論的層面來看，古典藝術時期促成了幾個關鍵性的歷史問題：

1 雖然古埃及和羅馬人談論「藝術」的方式和我們不一樣，他們對於美或有用的物件必然有自己的詮釋，那個年代的卓越工匠也有自己的藝術傳統。

2 神話告訴我們神祇的形象與祂們如何創造世界，這些有趣的想法也藏有古典時代對藝術的理論。他們對於藝術力量的註解也帶有些神話色彩，例如希臘傳說中描述音樂之神**奧菲斯**（Orpheus）所奏的樂曲有撼動世界的能力。

3 古希臘人在藝術中嚴謹地捕捉人類的性情、個性、靈魂及情緒。因此對於藝術為什麼存在、如何達到它該有的「效果」，這樣理論性的提問也有了初步的答案。

4 古希臘人也提出了「靈感」的概念，這個概念除了用來解釋藝術家的創意，也和天才的概念有關。

5 古羅馬作家老普林尼（Pliny）在《博物誌》中講述圖像與幻覺的力量，因此又點出「模仿」或自然寫實的問題。這只是藝術的功能以及藝術如何重現我們所知的世界等複雜問題的起源。

6 唯一完整留傳下來與藝術理論有關的書籍，是古羅馬作家**維楚維斯**（Vitruvius 70-25BC）所寫的《建築十談》。那表示許多我們對於古希臘及羅馬藝術的想法都是從其他的斷簡殘篇拼湊而成，無論是哲學家曾說過的話，或是第二人轉述記載的語錄，我們對古典藝術的了解仍然有限。

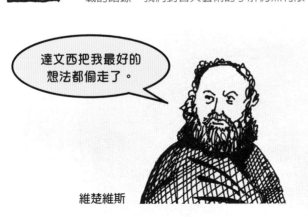

達文西把我最好的想法都偷走了。

維楚維斯

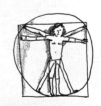

李奧納多·達文西
維楚維斯人（Virtruvian Man）1492

藝術與宗教

正當古羅馬帝國的勢力在西元476年衰退時，世界上還有許多活躍的文明，它們都有各自不同的傳統。東方藝術經常受到宗教思想或不同符號風格及設計形式的影響，東方哲學雖有許多流派，但和西方哲學相比，大抵上較具整體性（holistic）、對詩學及理想（ideal）也很感興趣。就本質上來說，東方藝術經常藉由對大自然的反思，來推想延伸更宏大的道理。

佛教

在公元前500年的印度次大陸，有一位名叫釋迦牟尼（563-483BC）的聖人，他脫離了舒適的皇室生活一心修行，在菩提樹下冥思許久後終於獲得啟發，後人稱他為「覺悟者」（Enlightened One）或佛陀。佛陀的哲學很簡單：為了在世界上達到快樂與和平的境界，人們需要停止想要東西的欲望，不追求任何東西。達成的人就可以進入「涅槃」（nirvana）。

佛教藝術家穿透事物表層，發覺底下蘊藏的真理、「行動」（act）的精神價值，例如：作畫或畫插畫的當下，遠比事物的表象來得重要。早期佛教藝術反映了佛陀的教義，例如：以輪子來描繪佛陀所說的基本教義，「四聖諦」有時也雕刻成腳印，象徵佛教信仰行遍世界的影響。

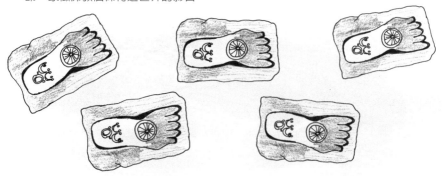

事實上，直到**亞歷山大大帝**（356-323BC）東征將古希臘藝術帶到印度之前，早期佛教藝術很少直接描繪佛陀形象。

但佛教的影響力不止於印度，進入中國後更遍傳於東方其他國家。每個不同地方都以各自的在地風格來描繪教義與佛陀本身。在日本，神道與佛教的混合也很有趣。神道建立在對祖先敬拜的基礎之上，在日本有古老的傳統。在這樣的神社裡，不只沒有人像的描繪，甚至各種藝術裝飾都必須每二十年就銷毀一次。神道認為藝術是暫時的、非具象式的，這是他們的藝術理論。

中國

幅員廣大的中國除了佛教之外還有兩大信仰：道教與儒家。這三個理論彼此有相呼應的地方。孔子（551-479BC）為儒家的創始者，他建立一套教導人與人之間如何和平相處的思想，也是「仁」的意思。儒家也提出了諸多對於「傳統」、「禮儀」與「家庭」的深入觀察。老子（604BC）則比較注重精神與奇幻性，他認為「道」是種特別的生命力量，存在於世間萬物之中，人必須尊敬這股力量，就像小草遇到風吹時會彎下身軀。

道教

老子學說注重精神性與超自然現象。雖然道家藝術和佛教在某些想法上類似，例如冥想修行以達到內心啟發，但在其他方面差異是很大的。例如佛教修行達到空無的境界，得道是了解無所求。道家修行者則相反，以特別的知識達到超然的境界。道家對現實世界的興趣比佛教來得濃厚。道家藝術經常包括龍、神話故事，所以這方面的藝術家比較注重意境與想像的描繪。

儒家

《論語》（500BC）對藝術創作的敘述在中國是普遍被接受的傳統藝術理論，而在宋徽宗時代《宣合畫譜》（6-1BC）也引述這段孔子的話做為簡介。

「『志於道，據於德，依於仁，游於藝。』
藝也者，雖志道之士所不能忘，然特游之而已。
畫亦藝也，進乎妙，則不知藝之為道，道之為藝。」

意思是，以道為志向，以德為根據，以仁為憑藉，優遊沉浸在六藝之中。這些藝術是志在於道的學者們不可忽略的，但除了從練習六藝中得到快樂之外，不可強求其他的東西。繪畫也是其中一門藝術，當它達到完美的境界時，便不知道藝術和「道」之間的差別了。

孔子

孔子言明藝術的精髓在於「創作」的過程與行動，這和道家與佛教想法相近。藝術「創作」的過程才是完美與否的評斷關鍵。藝術可以是一本用心以書法撰寫的《論語》手抄本，也可以是每個毛筆筆觸所留下來的抽象哲學意涵。

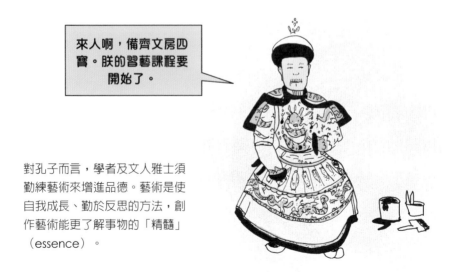

來人啊，備齊文房四寶。朕的習藝課程要開始了。

對孔子而言，學者及文人雅士須勤練藝術來增進品德。藝術是使自我成長、勤於反思的方法，創作藝術能更了解事物的「精髓」（essence）。

古典藝術在西方被淡忘

在羅馬帝國瓦解之後，西歐國家落入了，說好聽點，黑暗時期。

那你會怎麼說難聽點？

別跟我耍嘴皮子年輕人，在那很黑很黑暗的時期裡，他們禁止使用蠟燭，因為他們認為那是罪惡的。

OK，但除了在晚上你不能畫畫之外，對藝術又有什麼樣的影響？

所有人遺忘了古希臘和羅馬時期的想法和特質，必須以天主教認同的方式繪畫，這代表畫作反映了神聖與榮耀神祇等想法。雖然也有一些民間藝術活動，但宗教與國家機構在這個時期幾乎是一體的，所以大致上來說，藝術的功能就是榮耀上主。

東正教

羅馬帝國逐漸式微是因公元313年東正教在君士坦丁堡（Constantinople）一帶勢力增長，直到1453年被土耳其削弱。君士坦丁堡也被稱為拜占庭（Byzantium），在羅馬沒落之後成為地中海最繁榮的城市。東正教成為基督教中的重要流派，後來也主要是這種拜占庭風格的基督教藝術流傳下來。此時基督教對藝術的規範很簡單，教皇**格雷戈里**（Pope Gregory 540-604）在羅馬表示：「在教堂裡設置圖畫，是為了讓不識字的民眾看了牆上壁畫就了解聖經裡的故事。」

拜占庭教堂裡的**馬賽克拼貼**壁畫以豐沛的光線與色彩展現了東正教雄厚的財力。這些多彩、發人省思、教育性十足的藝術品是為了令信眾們臣服所設計的，因此作品的奢華感很重要：經由財富的展現來表達東正教教義與教堂的權威與勢力。

聖像畫（Icons）在拜占庭帝國時期愈趨熱門，這種描繪基督與聖者的圖像，在風格與樣貌上都十分相似，原因是藝術家被託付的任務是揮灑出一個上主眼中的完美世界，而不是現實所見的世界。聖像畫不被視為人造的圖像，而是神聖的，所以任何流露出個人藝術特色的手法都被視為是拙劣的。

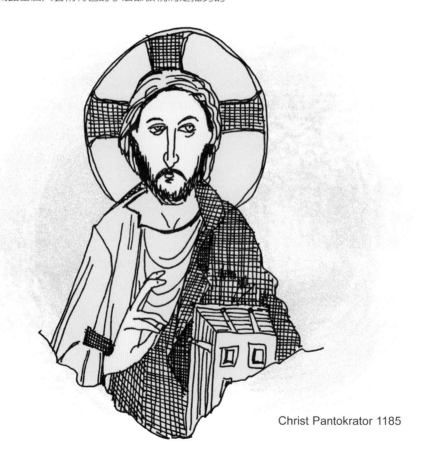

Christ Pantokrator 1185

破除偶像（ICONOCLASM）

將聖像畫與一般的圖像區分出來的理論對早期東正教很重要。究竟神聖的事物可否以繪畫的方式呈現的爭論一直以來沒有停過。據先知摩西從上天所接收到的「十誡」石板上是這麼說的：

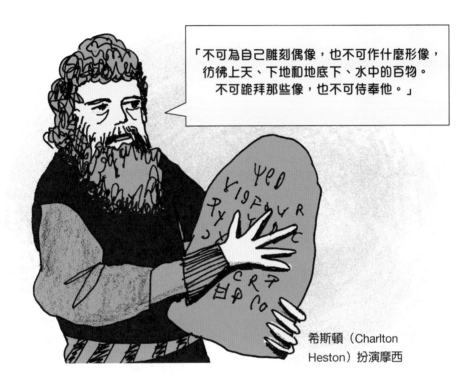

「不可為自己雕刻偶像，也不可作什麼形像，彷彿上天、下地和地底下、水中的百物。不可跪拜那些像，也不可侍奉他。」

希斯頓（Charlton Heston）扮演摩西

部分拜占庭帝國的君王像**李奧三世**（Leo III）及**君士坦丁五世**（Constantine V）認為宗教畫導致**偶像崇拜**（idolatry）是對神的藝瀆。偶像崇拜被認為是異教徒的、罪惡的，十誡中言明禁止。因此在第八、九世紀期間，東正教領土內多處教堂的聖像畫與馬賽克壁畫都被破壞，連帶創作這些藝術品的修道院也被牽累。這股破除偶像的運動，在世界歷史中不斷地重演，因為猶太教、基督教、回教都將摩西視為敬仰的先知。破除偶像的爭論也常圍繞在《聖經》文字（或理論）的解讀上。兩方見解都顯示出繪畫與被畫者之間的差異：對破除偶像者而言，聖像畫偽裝成神的代表，因此促成偶像崇拜而違反教義；另一方面，聖像畫的支持者則認為，繪畫明顯地只是一種模仿手法下的替代品，不可能與真神完全相同，因此批判並不成立。破除偶像的思維對藝術理論來說很重要，因為它顯現出理論可有不同的解釋，不同的立論點可以決定視覺藝術會有什麼樣的發展。如果不是在西元843年一個區會長者提出了「正統教義的凱旋」（Triumph of Orthodoxy），而圖像又可以被接受的話，那麼當初破除偶像的爭論將會使許多寶貴的藝術品無法留傳下來，西洋藝術的發展也不會如同今日。

伊斯蘭教藝術（回教）

伊斯蘭教（Islam）的歷史起源比佛教、道教、基督教或猶太教來得晚，但很快地也成為世界重要的信仰力量。

伊斯蘭教的信徒稱為穆斯林（Muslim），在阿拉伯語裡代表了服從神或阿拉（Allah）的旨意。先知**穆罕默德**（Prophet Mohammed AD570-632）兩次看到大天使加百列出現在聖地麥加（Mecca）現今靠近沙烏地阿拉伯的地方，並了解這些畫面是神直接對他的啟發。穆罕默德的信眾橫跨廣闊的地理範圍，從西班牙到北非，經過中東直到東南亞。因此回教藝術的形式也很多元，從傳統的民俗工藝到手藝精湛的匠師及藝術家都在此列。

回教藝術排斥西方藝術的自然主義傳統，這讓大部分的回教藝術呈現抽象、幾何、花卉裝飾等形式。先知的教條並沒有直接禁止具象藝術，但《可蘭經》第42章11小節是這麼說的：「（阿拉是）天堂與人間的創造者……沒有任何東西的形象可以和他比擬。」再加上後來對偶像崇拜的告誡，導致回教藝術不描繪人或動物的傳統，除了一些少數的例外及幾幅僅存的阿拉畫像。

回教藝術明顯異於東西方傳統，在他們的理論中，藝術的主要功用是藉由美與書寫來榮耀阿拉。在所有的視覺藝術領域中，書法一直以來是最被回教世界推崇的藝術形式。《可蘭經》中的語句經常用來裝飾各種日常生活用品，然後由「神聖的幾何學」延伸出細膩複雜的設計。

神聖的幾何學

在回教社會中，藝術不只反映文化價值，更重要的是，它反映了回教徒如何看待精神信仰、宇宙的和諧、生命的完整性以及整體與部分之間的關係。回教藝術展現造形、功能性的調和，而美感又是獨一無二的，但就某方面來說過於穩定的構成也代表不會有太大的改變。這樣在形式、風格、技法及功能性之間的一致性是回教藝術特殊之處，而圖像的變化卻也幾乎是無止盡的。許多這些的架構是以數學為根基。印度次大陸與阿拉伯國家是數學的發源地，而我們所用的數字也源自阿拉伯，代數（algebra）這個字意思是回復平衡，源自於回教學者**阿庫阿‧瑞茲米**（al'Khwarizmi AD 780-850）所寫的《**代數學**》（*Al-Jabr-wa-al-Mugabilah*）。回教學者認為，數學計算與他們神聖的經書之間有密切的關聯性，包括觀察行星所得出的幾何學。數字「0」的概念也是他們重要的發明之一，讓以前無法處理的複雜數字能被計算。回教學者接納了希臘哲學及數學，並將這些學說翻譯之後留傳給下一代。鼓勵數學分析也正好與宗教的禁慾精神相謀合，因此回教世界在這方面的知識突飛猛進。最早被翻譯成阿拉伯文的希臘作家包括**歐幾里得**（Euclid 325-265BC）、**畢達哥拉斯**（Pythagoras 580-500BC），另外還有亞里斯多德的書也被翻譯成阿拉伯文，因為這些譯本的緣故，西方世界才得以重溫古典時期的知識。

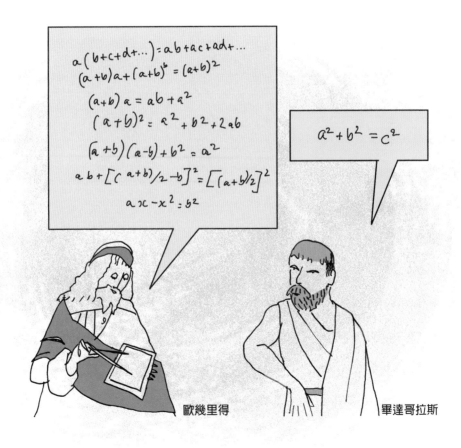

歐幾里得　　畢達哥拉斯

基督教藝術

中古世紀有什麼樣的事發生？

人們累了然後常常在睡覺……

不，我的意思是中古世紀總有一些藝術吧，譬如說維京海盜的藝術？

在我們攏統稱作中古世紀的時代裡，西方藝術發生了奇妙的變化。就某些層面來說，它反而趨近東方藝術，和廣泛的宗教精神相連結。在基督教思想的支配下，源自古希臘的自然主義逐漸被神學論取代，代表人類是由神所創造的，所以看法改變也導致所有事物也依此而改變了。

聽起來像星際大戰！

基督教藝術變得有點像宣傳文宣，榮耀上主、傳達基督教故事，讓不識字的人也可以了解，就像大本的教學式漫畫。

中古世紀藝術

西方世界經歷過羅馬帝國的衰落及震盪後，有數個王國在歐洲出現，它們因為共同的基督教信仰而有一座溝通的橋樑。早期的中古世紀藝術在風格上十分簡單，但經過**加洛林王朝藝術**（Carolingian 800-870）以及**羅馬式藝術**（Romanesque西元11-12世紀）的發展下，古典及西方形式又開始受到推崇。特別因為十字軍東征到了耶路撒冷，試圖從回教徒手上「解放」基督的墳墓而發現了回教文化。在藝術領域中，所謂的**哥德式藝術**（Gothic）代表了西元12至16世紀的藝術及建築，這個名字的來由是因為後來文藝復興時期的藝術家嘲諷早期歐洲建築太過簡單，是落後的巴比倫人或哥德人所建造的。

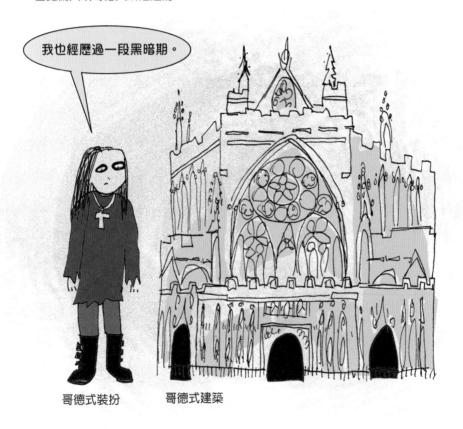

哥德式裝扮　　　哥德式建築

哥德式建築泛指有尖拱、拱頂肋和飛扶壁的大教堂，其中裝飾著精緻的雕塑及美麗的裝飾品。以複雜的建築工法搭蓋，它的架構可以嵌入大片的彩繪玻璃。建築師叔格（Abbot Suger 1085-1155）記載了他在法國興建第一座哥德式大教堂聖丹尼斯（St. Denis）所做的改良，把建築內裝滿了珍貴的珠寶金飾和藝術品，象徵「神聖的光輝」，並讓窗戶充滿了色彩像是「上主的光芒」一般。在繪畫與雕塑的領域，一種優雅、多彩、富裝飾性的宗教藝術在中古世紀末期開始發展，被稱為**「國際哥德風格」**。

部分中古世紀神學家反對裝飾華麗的哥德式教堂，例如**聖伯納德**（St. Bernard of Clairvaux 1090-1153）的看法就與叔格相反，他認為過度裝飾的潮流太注重世俗的奢華，讓人們忽略了禱告的重要性，這些裝飾教堂的錢應該拿來救助窮人。

聖湯瑪斯．阿奎納斯（St. Thomas Aquinas 1225-1274）則發展出另一套學術哲理，試圖去解釋他在現實生活中看到的神聖規則。所有事物都是相關聯的，而神、自然與人類之間也有規則。因為神是偉大的創造者，人類所有的創造行為只是涵蓋在神的無窮創造力之下的一小部分而已，同理可證雕塑、繪畫以及任何巧妙完成的工藝品。像早期的古希臘一樣，中古世紀的創作者認為藝術及其他各行技術並無什麼區別。中古世紀的藝術家認為他們是為神而服務。藝術家則屬於特定的**商會**（Guild）就像其他工藝家、木工、烘焙師父一樣，他們為了讚美上主而盡全力磨練自己的專業。阿奎納斯對於他在大自然中觀察到的美也很感興趣，他認為這樣的美都要歸功於神。對阿奎納斯來說，美依附在「正直」、「分量」與「清晰度」中，這些也是古希臘注重的特質，阿奎納斯將之運用在他的理論信仰中。他認為和人為創造的事物比較起來，從上帝創造的景觀較容易發覺到美感，所以藝術家及工匠應該把標準訂得很高，讓不可能完成的美成為自己努力的目標。

許多中古世紀藝術運用**象徵主義**（symbolism）的手法，以各式各樣的物件來代表不同的東西，例如用羔羊代表基督的使徒、用百合花代表貞潔或純淨。象徵主義試圖在物件之間找到關聯性，這類的思維也源自古希臘。此手法逐漸在中古世紀發展成為一種「先驗」（transcendental）哲學，以致所有事物都與上主和基督的故事有關。

「和上主給我的啟發比較起來，我所寫的一切文字就像稻草一樣。」

聖湯瑪斯．阿奎納斯

文藝復興

文藝復興（Renaissance）這個字的原意是「重生」，藝術家重新發掘古典藝術與哲學。近代的學者常爭相把文藝復興時期的年代往前推，例如在更早的時候有加洛林王朝文藝復興，以及後來十二世紀的文藝復興。然後才是發生在西元14至16世紀期間最重要的**義大利文藝復興**，這也是最多人所認可的、西方藝術史上重要的里程碑。當**米開朗基羅**（Michelangelo 1475-1564）、**拉斐爾**（Raphael 1483-1520）和**李奧納多・達文西**（Leonardo da Vinci 1452-1519）都在**盛期文藝復興**（High Renaissance）創作他們的傑作時，已經是在運動的晚期。但文藝復興不只侷限在義大利的範圍，很快地北歐藝術也開始興盛起來。

事實上，文藝復興從義大利開始的原因絕大部分是政治的因素。義大利當時不像歐洲其他地方是一個有組織的王國或封地，而是一個由城邦組成的共和國。這意味著城與城之間商業往來頻繁，較勁意味也很濃厚。新的權貴階級浮出檯面，像是翡冷翠的**梅迪奇家族**（Medici），他們是銀行家及商人，因此有財力委託藝術家及詩人為他們創作新作品。

拉斐爾的畫作〈**雅典學院**〉，作於1509年，是向影響義大利文藝復興的古希臘學者們致敬的作品，現藏於梵蒂岡。

人文主義（HUMANISM）

人文主義的概念是支撐起義大利文藝復興的基礎。從字面上拆解來看，就了解它是一門關於古典「人」類「文」學的科目（Literae Humaniores）。

鑽研古典文學鼓勵人們以自己為出發點思考，而不是追隨以神為中心的世界觀。在古典文學中，我們可見挑戰主權的懷疑態度（scepticism）。在柏拉圖的《**歐蒂弗羅篇**》（*Euthyphro*）甚至出現柏拉圖質疑神的好壞。對文藝復興的學者而言，這代表了人不必仰賴神也可以獨立思考。這樣的信念重燃人們對古典文學的興趣，基本上也是古希臘精神的復甦。這樣的氛圍中，學者與公民相互討論，對事物充滿興趣，並且保持自由。心智該被靈活運用，從生活中學習，而不只是受到宗教規範的驅使。

相信人有能力獨立思考，也鼓勵了科學性的質疑與研究，並促成了許多新發現。像是醫學方面的進步、**古騰堡**（Johannes Gutenberg 1398-1468）在1450年將活版印刷引入歐洲、還有從中國引入的火藥發明也改變了戰爭的樣貌。在這個時期航海探險旅程十分熱門，日內瓦的航海家**哥倫布**（Christopher Columbus 1451-1506）向西航行試圖找到前往中國或印度的捷徑，最後在1492年意外地碰上**美國**新大陸。

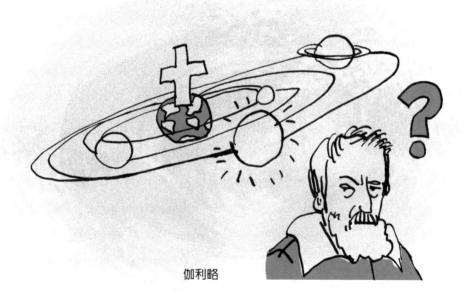

伽利略

文藝復興晚期，伽利略（Galileo Galilei 1564-1642）利用望遠鏡及科學方法證明了太陽不是繞著地球轉的，因此地球不可能是宇宙的中心，推翻了宇宙是上帝創造的，而人是宇宙中心的教堂官方說法。

文藝復興時期對藝術家的概念

文藝復興藝術家地位逐漸轉變，從中古世紀的工會成員搖身一變成為知識分子甚至是天才。「天才」（genius）之說在文藝復興開始流行起來，雖然這個概念源自於古典時期。天才的首要條件是「本身」（innate）就擁有才能，不是用學的。這樣的個人主義（individualism）明顯異於工會的集體主義（collectivism）。藝術家琴尼尼（Cennino Cennini 1370-1440）在1390年文藝復興初期撰寫了第一本義大利的繪畫書《工匠手冊》。他在翡冷翠習藝，推崇喬托（Giotto 1267-1337）撰寫繪畫創作相關的實用技巧和藝術家身分從工會到如詩人般自由靈魂的轉變過程。在此他回應了羅馬作家賀拉斯（Horace 65-8BC）的看法「就如繪畫，詩歌皆同」。在文藝復興時期詩意想像是重要的創作成分。

「畫家與詩人們的職權是去挑戰所有事情。」

賀拉斯

古希臘羅馬的威力

文藝復興理論家對古典時期的崇仰無庸置疑——他們對這個時期的評語是具啟發性的、藏有一切問題的答案、人類成就的高峰。文藝復興詩人佩脫拉克（Petrarch 1304-1374）一生致力於挖掘古典時期文學重新出版，也是他發明了「黑暗時期」來形容羅馬帝國衰落之後對人類成就的塵封與埋沒。事實上佩脫拉克身為基督教徒居然能如此推崇異教的古羅馬展現了文藝復興時期對人類文明成就的重視。文藝復興藝術家及作家瓦薩里（Giorgio Vasari 1511-1574）宣稱畫家曼特尼亞（Andrea Mantegna 1431-1506）甚至認為古典時期雕塑比大自然還更加卓越。

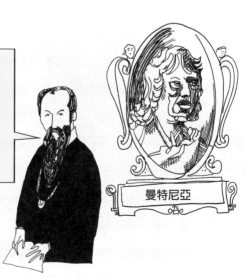

「曼特尼亞總是抱持著一件好的古典雕塑比自然中的任何事物更完美無瑕。他認為古典藝術巨匠將所有難以在同一個人身上找到的完美特質融合在一件作品中，因此創造出了單一一件擁有卓越美感的作品。」

曼特尼亞

瓦薩里

實用理論與文藝復興藝術

文藝復興藝術家發展出多項實用理論來輔助創作，幫助他們了解周遭所見事物、從中學習。他們希望創作出高度擬真、具代表性的作品並融入詩意想像。

繪畫與色彩

文藝復興藝術理論家**藍西洛提**（Francesco Lancillotti 1509年生）提出繪畫四大要領：繪畫、色彩、構圖、發明（Disegno, Colorito, Compositione, Inventione）。

繪畫與色彩之間的差異佔文藝復興理論中很重要的地位。剛開始是實用性的分別，因為兩個過程是分開處理的，後來繪畫被視為較理性的表現方式，色彩則是情感的抒發。這就是為何藝術評論家瓦薩里推崇羅馬與托斯卡尼的文藝復興畫家，例如重視繪畫勝於色彩的米開朗羅，而不是威尼斯畫家提香（Titian）那種豐富的色彩與表現性。當然威尼斯的理論家又有不同看法，像是**亞倫提諾**（Pietro Aretino 1492-1556）認為理性繪畫不該有如此崇高的地位，威尼斯人重視的是色彩，因此在繪畫的評斷專注畫中感性與豐沛的色彩特質。

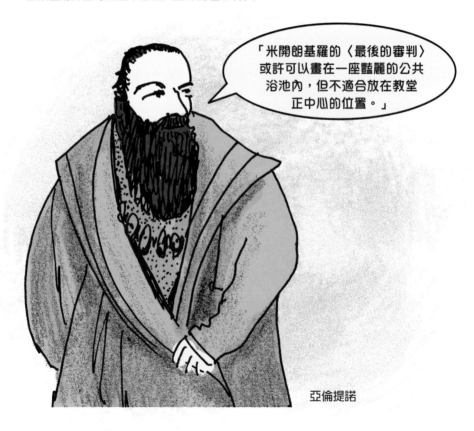

「米開朗基羅的〈最後的審判〉或許可以畫在一座藍麗的公共浴池內，但不適合放在教堂正中心的位置。」

亞倫提諾

構成（COMPOSITION）

「**黃金比例**」（Golden Section）的理論從文藝復興時期開始發展，和古希臘、回教藝術中「神聖幾何」的概念相關聯。黃金比例被認為是「上天賜予」、最完美、經濟的比例。它讓藝術家能夠以一種公認最美麗的方式將圖像平面劃分為二，實際施做的方式是將一個長方形劃分成正方形與小長方形兩個塊面，而剩下小的長方形比例須與原來的大長方形相同。雖然**歐幾里得**、**畢達哥拉斯**早在西元前600年就曾以數學方法研究此現象，但到了文藝復興時期這樣的原理才重新被詮釋，黃金比例被認為是和諧、完美的代表。文藝復興時期數學家**盧卡·帕西奧里**（Luca Pacioli 1445-1514）甚至將他在這方面的研究寫成《**神聖比例**》一書。許多藝術家也採用黃金比例創作，例如**畢耶洛·法蘭歇斯卡**（Piero della Francesca 1416-1492）與**李奧納多·達文西**。

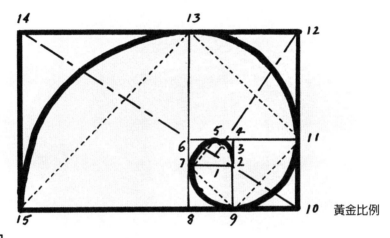

黃金比例

發明

對**李奧納多·達文西**而言，藝術是一種探索的方式。藉由它能探索人類與自然的奧秘。他提議將解剖的身體畫下來以了解人體結構。數學法則的使用也很重要，因為這些法則透露了自然定律。他細心研究各種呈現自然世界與人體的方法，並以繪畫表達。

李奧納多相信藝術家運用想像力將情緒灌注在作品內，他也是提倡素描繪畫的首要理論家之一，因為他認為素描有助於醞釀新發明，也易於將概念最初的精髓轉移到完成的繪畫之中。他甚至提議藝術家在缺乏靈感的時候，應該為牆上的裂縫做素描以獲得靈感。

李奧納多留下的文字比繪畫來得多，他的筆記本裡充滿了各種對自然與哲學的想法。雖然他在生前並無作品付梓，但他過世後這些文字廣為流傳，他對繪畫與藝術的想法，以及繪畫做為對自然與科學探索的延伸深具影響力。

小吉與小布的對決

文藝復興熱衷於重新詮釋古典藝術，從**吉勃帝**（Lorenzo Ghiberti 1378-1455）與**布魯內萊斯基**（Filippo Brunelleschi 1377-1446）兩位藝術家的競賽就可看出來。1401年翡冷翠聖若望洗禮堂雇用多位藝術家設計教堂大門。吉勃帝將想像力融入古典主義風格而獲得最高的讚賞，嚴格來說那不是古典主義風格，而是一種把古典與現實連結的範例。而布魯內萊斯基輸了這場比賽，因為他以較平淡的方式臨摹古典主義看起來太過僵硬。

文藝復興藝壇的主要人物，仿吉勃帝1404-1424創作的〈洗禮堂大門〉雕刻。

透視學

雖然布魯內萊斯基輸了那場競賽，但他對文藝復興的一項重大發現頗有貢獻：透視學。

透視（Perspective）是一種對景觀的詮釋手法，讓藝術家得以在一張紙上摹擬三維立體的空間。這套系統雖然先在布魯內萊斯基的筆記《**合理的構造**》出現，但另一位建築師**阿爾貝帝**（Leon Baptista Alberti）才讓透視學普及。阿爾貝帝在《**論繪畫**》一書中建議藝術家應該依所見而畫，憑藉「眼」的觀察，而不是依單純想像。這套理論著重於數學與理性法則，以精細安排的格線、平行線、消失點做為基礎。值得強調的是，人的視覺不仰賴透視法則辨認，因為兩隻眼睛沒有一個固定的透視

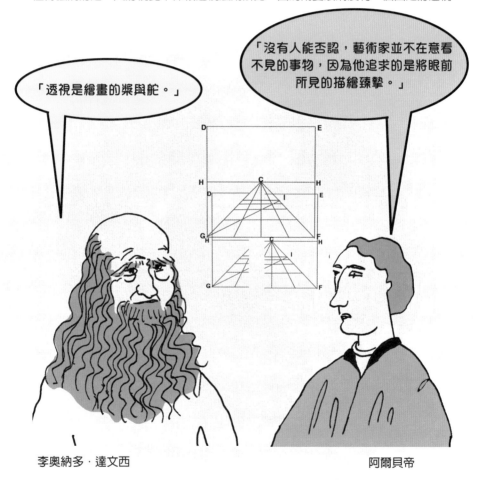

李奧納多・達文西　　　　　　　　　　　　　　　阿爾貝帝

點。也有其他表現深度與立體感的繪畫方式，例如古埃及壁畫中的空間安排是以水平方式排列。

油畫的發明

油彩畫的發明為藝術帶來又一轉變。這個技法不是在義大利誕生，而是由北歐的弗蘭德（Flanders）藝術家**凡艾克**（Jan van Eyck 1385-1441）發明。弗蘭德人認為這真是項美好的發明，甚至想將它列為國家機密。在油畫發明之前，大部分的畫都在牆壁上，媒材半透明快乾，又稱蛋彩畫，而你仔細想會發現這是古羅馬流傳下的傳統。凡艾克發現用亞麻籽油混合顏料，然後在打好底的木板上色，因為顏料乾得慢，因此可以延長繪畫時間。油畫的發展是一項重大的發現，顏料的厚薄與透明度易於調整，繪畫變得更加細膩寫實，「自然主義」又被推向另一層級。突然這些超寫實繪畫變得容易搬動，也更能抵抗氣候的變化，因此成為可以買賣的商品。油畫的發明是科技影響藝術的一個好範例。

凡艾克〈亞諾菲尼的訂婚式〉1434

矯飾主義（MANNERISM）

米開朗基羅晚期繪畫風格趨於風格化，人體四肢拉長，色彩配置較為衝突。這樣的作品與**彭托莫**（Jacopo Pontormo 1494-1556）與**費倫提諾**（Rosso Fiorentino）等藝術家的作品被合稱為**矯飾主義**，他們反抗早期文藝復興的和諧與宏大，偏好技術性的扭曲。對某些理論家而言，這樣的作品是腐敗的，因為它太過倚賴藝術家的想像力。這樣的負面評論就一直留著，後來在不同年代中都有作品被批評為矯飾，象徵藝術家善用聰明的小技巧並非真誠。但矯飾主義的藝術家認為，卓越的、人工的視覺語言更能彰顯一種新的、炙熱的精神性。

米開朗基羅在聖巴索羅謬教堂（St. Bartholomew）〈最後的審判〉壁畫中將自己描繪成一張乾癟的人皮，這樣的矯飾主義手法，正好與他在西斯汀禮拜堂壁畫的古典主義風格成為反差。

有些人將**瓦薩里**（Giorgio Vasari 1511-1574）奉為首位藝術史學者，因為他把早期義大利文藝復興的歷史記錄了下來。他1598年出版的《**藝術家的生活**》解釋了他對於藝術「歷史」的理論，一方面記錄了藝術的生成與衰落，另一方面馬拉松式地介紹了多位那個時代的關鍵藝術家。對瓦薩里而言，藝術誕生於西元14世紀時重溫古典藝術經典，在文藝復興時期獲得成長，由米開朗基羅推向高峰，在他之後的藝術只有衰落。米開朗基羅的卓越單純是因為他有上天賜予的才華，他是神聖的。事實上，瓦薩里說未來所有藝術家只有模仿米開朗基羅，因為沒有人的作品能夠超越他。

米開朗基羅是最棒的

宗教鬥爭

義大利文藝復興所費不貲，針對委外製作許多藝術作品的大教堂更是如此。有時候這些金錢來源並不單純。來自德國的**馬丁·路德**（Martin Luther 1483-1546）教士就認為天主教會是腐敗的，因此後來推動了**重整**（Reformation）。他推行的基督教版本立基於聖經與簡單性。他認為所有信徒都是自己的牧師，而你只要擁有信念就可進入天堂。他的信徒稱為新教徒（Protestants），剛開始的時候也採破除偶像的手法，認為裝飾是多餘、甚至是褻瀆神的，因此毀壞了一些教堂壁畫。

巴洛克（BAROQUE）

天主教會在約書亞派（Jesuits）的領導下，回應了重整派的指控，除了檢視教會行為之外也幫助窮人來增加信譽。這股**對抗重整派的運動**也對藝術有另一番影響。**特倫托會議**（Council of Trent）是一連串試圖與清教徒和解的聯合大會，教堂擬出一份關於宗教藝術的規範，基本上他們駁斥極端的破除偶像者，希望讓教堂裡還有繪畫的存在，但又想與矯飾主義者保持距離，因為他們認為那樣的畫流於形式化。教堂需要一種新的藝術，富有情感又能夠支持與提升《聖經》的文字。他們想要一種流行的、刺激感知的、富有深度的、提升精神的藝術。

貝尼尼
The Ecstasy of St. Theresa 1645

「巴洛克」這個詞在西元19世紀被創造，用來稱呼介於文藝復興與新古典主義時期間的藝術風格，是一種納入相反看法的藝術形式。巴洛克藝術家，無論是**卡拉瓦喬**（Michelangelo Caravaggio 1571-1680）、**貝尼尼**（Gianlorenzo Bernini 1598-1680）或**魯本斯**（Peter Paul Rubens 1577-1640）的創作都試圖將文藝復興時期排斥的特質運用在作品中。巴洛克時期的藝術家們擅長將相反的特質相互結合，例如知識與情感、理性與直覺、設計與色彩、先進思想與古典規範。除此之外，巴洛克藝術最強調的是感知（sensation）、即刻性（immediacy）與影響力（impact）。

從文藝復興到啓蒙時代

從文藝復興時期到啓蒙時代之間蓬勃發展的藝術概念，理所當然地與歐洲當時存在的各種形式的社會、經濟與宗教組織相關聯，當然技術的發展也有影響，像是透視學與構成的發展都帶領了藝術理論的改變。其中一些主要概念可歸類於下：

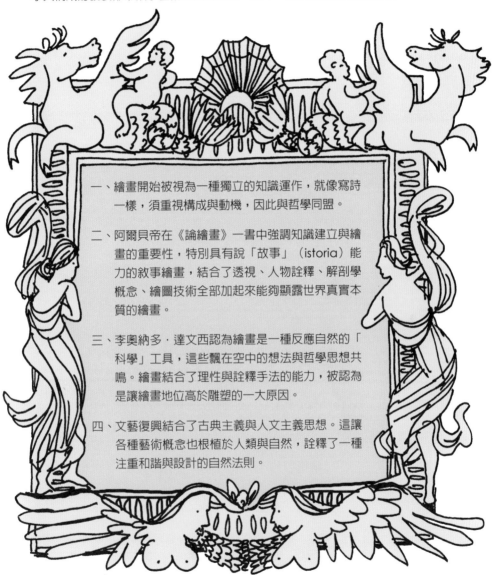

一、繪畫開始被視為一種獨立的知識運作，就像寫詩一樣，須重視構成與動機，因此與哲學同盟。

二、阿爾貝帝在《論繪畫》一書中強調知識建立與繪畫的重要性，特別具有說「故事」（istoria）能力的敘事繪畫，結合了透視、人物詮釋、解剖學概念、繪圖技術全部加起來能夠顯露世界真實本質的繪畫。

三、李奧納多‧達文西認為繪畫是一種反應自然的「科學」工具，這些飄在空中的想法與哲學思想共鳴。繪畫結合了理性與詮釋手法的能力，被認為是讓繪畫地位高於雕塑的一大原因。

四、文藝復興結合了古典主義與人文主義思想。這讓各種藝術概念也根植於人類與自然，詮釋了一種注重和諧與設計的自然法則。

經歷17、18世紀之後，社會與科技的發展會動搖這些一度確信的想法，也再一次重新定義了藝術理論看待世界的方式。事實上在18世紀中，一連串社會、哲學與組織的改變，將會促使我們今日所了解的「藝術」概念的誕生。

啟蒙時代一覽

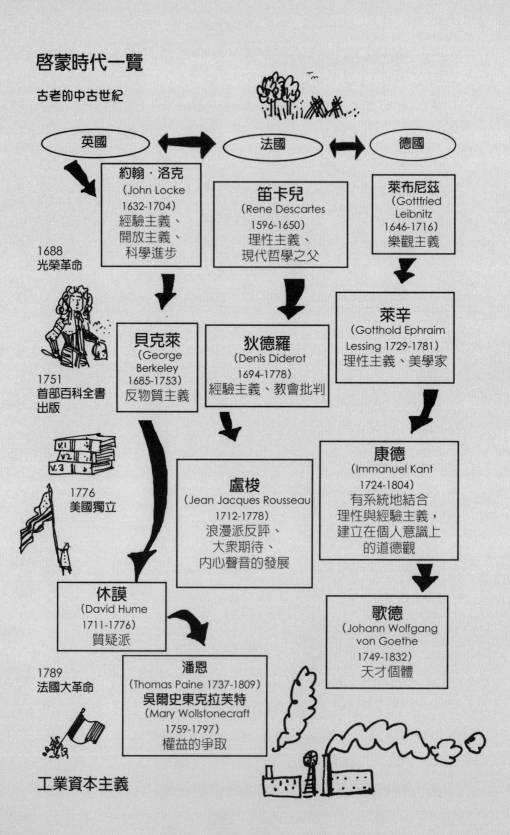

古老的中古世紀

英國 ⟷ 法國 ⟷ 德國

約翰·洛克
（John Locke
1632-1704）
經驗主義、
開放主義、
科學進步

笛卡兒
（Rene Descartes
1596-1650）
理性主義、
現代哲學之父

萊布尼茲
（Gottfried
Leibnitz
1646-1716）
樂觀主義

1688
光榮革命

貝克萊
（George
Berkeley
1685-1753）
反物質主義

狄德羅
（Denis Diderot
1694-1778）
經驗主義、教會批判

萊辛
（Gotthold Ephraim
Lessing 1729-1781）
理性主義、美學家

1751
首部百科全書
出版

盧梭
（Jean Jacques Rousseau
1712-1778）
浪漫派反評、
大眾期待、
內心聲音的發展

康德
（Immanuel Kant
1724-1804）
有系統地結合
理性與經驗主義，
建立在個人意識上
的道德觀

1776
美國獨立

休謨
（David Hume
1711-1776）
質疑派

歌德
（Johann Wolfgang
von Goethe
1749-1832）
天才個體

1789
法國大革命

潘恩
（Thomas Paine 1737-1809）
吳爾史東克拉芙特
（Mary Wollstonecraft
1759-1797）
權益的爭取

工業資本主義

藝術的發明

這種說法有些奇怪。

一點也不，這表示構成現代藝術的機構、規則、觀眾直到啟蒙時期才開始成型。因為複雜的社會與歷史變動，一批新的觀眾、一種新的美學及對藝術和藝術家的新思維開始萌芽。

藝術不是古希臘人發明的嗎？

大英博物館

我們對自然之美的崇尚起源自古希臘，對古典主義的定義則定型於文藝復興，但我們對於藝術，由其是純藝術（Fine Art）的構想，主要源自於西元十八世紀。

什麼是啓蒙（ENLIGHTENMENT）？

十七、十八世紀歐洲發生了血腥的宗教戰役，在此動亂時期一群思想家開始認為**人的理智**可以解釋幾乎所有事物，不須仰賴教堂的權力。因為問題獲得解決而邁向下一個黃金時期，這樣的人文主義立基於人獨立思考的能力，而不是受教堂的約束。人類需要藉由獨立思考而獲得啓蒙，世界才能變得美好。

啓蒙是由**理性主義**與**經驗主義**兩種相反的概念所構成，由**康德**（Immanuel Kant 1724-1804）所建構，他的名言是：「啓蒙主義是脫離自己不成熟的狀態。」

理性主義（RATIONALISM）

提倡使用「理性」及獨立思考，雖然源自於柏拉圖哲學，但主要是藉由**笛卡兒**的評論而被重視。笛卡兒質疑自己的存在，直到他體會到思考的存在無法被質疑。

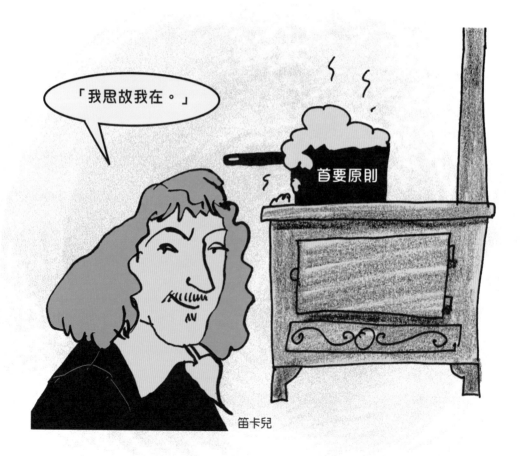

「我思故我在。」

首要原則

笛卡兒

經驗主義（EMPIRICISM）

以實際經驗為主，由感官知能所得的智慧被視為比獨立、理性的思考還重要。經驗主義刺激科學的發展，因為經由科學求證才能從經驗中獲取知識。

約翰‧洛克（John Locke 1632-1704）是一位重要的哲學家，他堅持人類理解與思想的重要性。他說：「心智因經驗而充滿了創意。」簡而言之，洛克反對柏拉圖「舉世皆通」的理念，強調經驗或經驗主義是所有理性行為的基礎。

他最有名的作品《**人類理智論**》1690年出版，對啟蒙主義有重要的影響，他認為人生下來時是「空白的狀態」，他的想法不是由上主傳遞給他，而是從經驗累積而成。這種想法將專注力從神話與宗教主題轉移到實際經驗與現實生活，對藝術產生了深遠的影響。

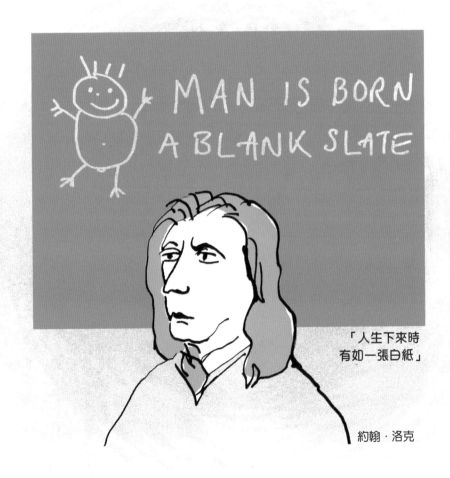

「人生下來時
有如一張白紙」

約翰‧洛克

洛可可（ROCOCO）

洛可可能被歸類為啟蒙主義藝術的原因是它世俗（secular）的特質。和巴洛克藝術比較起來，洛可可的風格比較輕盈，規避了沉重的宗教說教。這事實上也讓它非常具有現代性，豐富、甜美的色彩與華麗的室內裝飾都是它的特色。洛可可藝術是因貴族而生，於路易十四統治法國時興起，後來在歐洲各地流行。當時的貴族注重社交禮儀，有時甚至有點造作，因此別緻輕盈的藝術風格也開始流行起來。洛可可以**華鐸**（Antoine Watteau 1684-1721）、**布榭**（François Boucher 1703-1770）與**福拉歌那**（Jean-Honoré Fragonard）優雅華美的風格著稱。

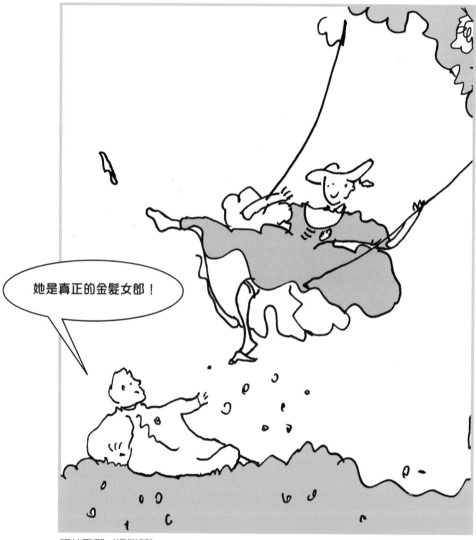

福拉歌那〈盪鞦韆〉1767

學院派

學院派如字面上的意思，描述任何沿用十六、十七世紀歐洲各地藝術學院風格與規範的藝術作品。他們的共同目標是希望延續傳統的古典精神，並和中古世紀的工會做區隔。曾在羅馬待過一段時間的法國畫家**勒布朗**（Charles Le Brun 1619-1690），在**法國藝術學院**的體制發展中扮演要角。學院派的藝術理論基本上統領著藝術界直到二十世紀。

法國藝術學院每年會在羅浮宮內的阿波羅沙龍（Salon d'Appolon）舉辦一場畫展，也經營訓練未來藝術家的藝術學院（Ecole des Beaux-Arts）。學院派的藝術理論汲取了啟蒙時期的理性與經驗主義想法，所有事物規畫有條有理、一板一眼，很嚴肅也頭頭是道。學院派很重視傳統、技法與層級觀念。

他們將藝術主題分門別類，地位最高的是歷史畫，然後依序是肖像、景觀，最後則是謙虛的靜物畫。每個類別各有固定的格式規範。學院也將理想主義（idealism）擺在自然主義前頭，這表示被畫的事物都趨近於「理想」或完美。純藝術（Beaux-Arts）學程從模仿古希臘羅馬雕像的圖片開始，進階到立體石膏像繪製，最後則是人體素描，而模特兒的姿勢仍仿效古希臘羅馬藝術。琢磨技術與了解歷史的重要性是學院訓練的要點。

繪畫與色彩之間，究竟誰比較重要？學院派說法分歧，不同理論家各有一套說法。勒布朗認為「色彩不過是光線反射的意外，這個狀態會依環境而改變」，而繪畫完全建立在理解上，因此是較理性的藝術形式。

勒布朗

勒布朗是一位備受景仰的老師，他的文章也是十七、八世紀藝術學生們必讀的教材。他有一堂熱門的課叫做經驗主義的表現性，呈現人與動物的表情變化代表了特定的情緒，因此在繪畫中可應用相同的邏輯概念。

學院經典流行排行榜

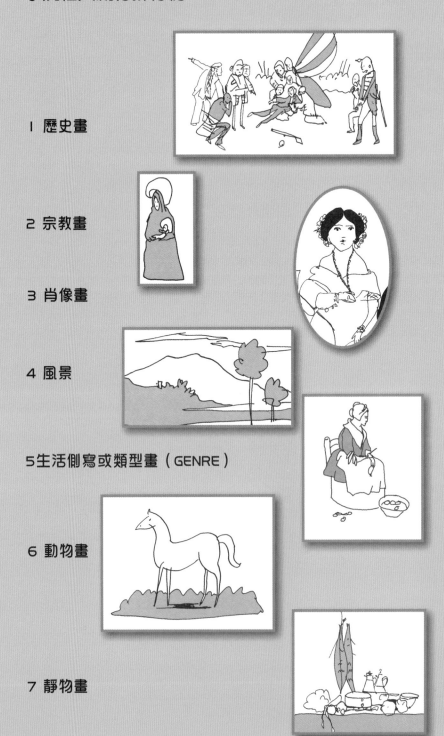

1 歷史畫

2 宗教畫

3 肖像畫

4 風景

5 生活側寫或類型畫（GENRE）

6 動物畫

7 靜物畫

新古典主義（NEOCLASSICISM）

經歷數個世紀的洗練，古典藝術的地位與定位也隨之擺盪。當**法國大革命**（1789-1799）引入了新的公民社會概念與實踐，並排斥向宗教靠攏的巴洛克以及輕浮的洛可可時，古典主義熱潮重返啓蒙運動中的歐洲。

溫克爾曼（Johann Winckelmann 1717-1769）貼切地敘述道：

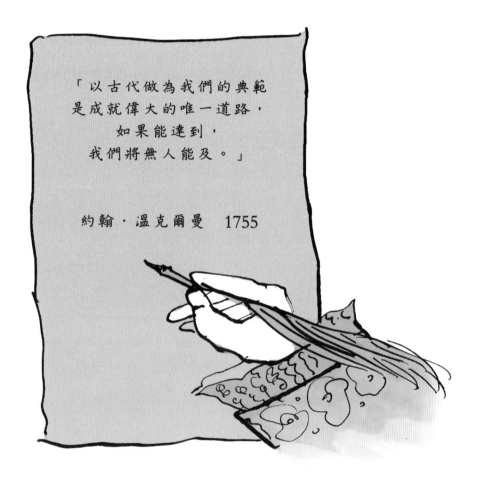

> 「以古代做為我們的典範
> 是成就偉大的唯一道路，
> 如果能達到，
> 我們將無人能及。」
>
> 約翰·溫克爾曼　1755

「古典時期是偉大的」從十八世紀開始成為大家普遍接受的概念。這與西方歐洲帝國之間一股新的、強勢的、自信的、殖民主義潮流相關聯。**新古典主義**復甦了以古典精神為啓發的藝術，而這些作品比之前的古典主義都還更來得理想化。新古典主義彷彿回到了古羅馬帝國、古希臘共和國，不只受到歐洲絕對政權主義者（absolutist governments）的擁護，也在新興的美國民主共和國找到發展沃土。

考古學早期的發展以及**旅行**的發達，加速人們對古典世界探索的興趣。十八世紀中期考古挖掘成為一門真正的科學，像是義大利的**龐貝城**就成為研究要地。北歐國家，如英國與德國貴族想要獲得第一手對於古典時代、文藝復興時期的文化知識，因此派遣考察團隊出巡。最主要的研究中心是羅馬與拿坡里，那裡的文化、歷史、藝術是最為人所讚嘆，也最常出現在教科書的題材，也有許多人試圖將幾件古買回家供私人收藏紀念。

不像其他考察團隊，埃爾金伯爵（Lord Elgin 1766-1841）到了希臘後，把帕德嫩神殿的浮雕在1816年偷偷運回了英國。
目前仍有人抗議這些文物必須運回雅典。

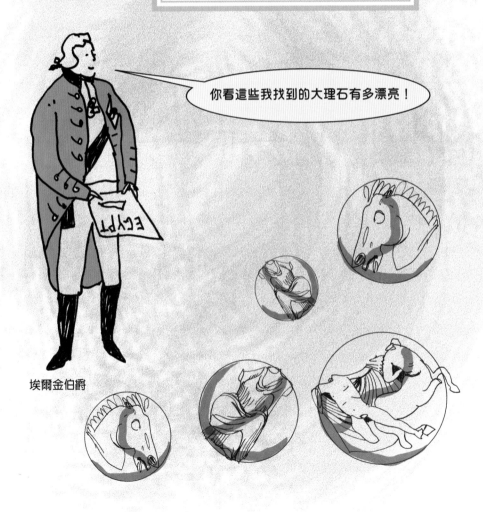

你看這些我找到的大理石有多漂亮！

埃爾金伯爵

什麼樣的理想

藝術史學家溫克爾曼推崇古典世界藝術「高尚簡潔」和「沉靜宏偉」的特質，當然這些對於古典世界的形容詞及想法都是溫克爾曼自己的藝術理論，而不是雅典人自己的藝術理論。新古典主義作品偏**理想化**，因此不是那麼真實自然，我們必須了解古希臘是很重視自然主義的，他們的雕像原來有經過彩繪讓它們更真實。溫克爾曼認為理想化的美可以是藝術的目標，因此藝術是接近完美與柏拉圖式真理的一條捷徑（但柏拉圖本身對於圖像的看法卻不是如此）。溫克爾曼提議藝術家在繪畫或雕塑人體時應該使用理想的比例，而且須避免皮膚的小瑕疵或是血管的突出！新古典主義是將古希臘羅馬藝術極度理想化的一種藝術風格。

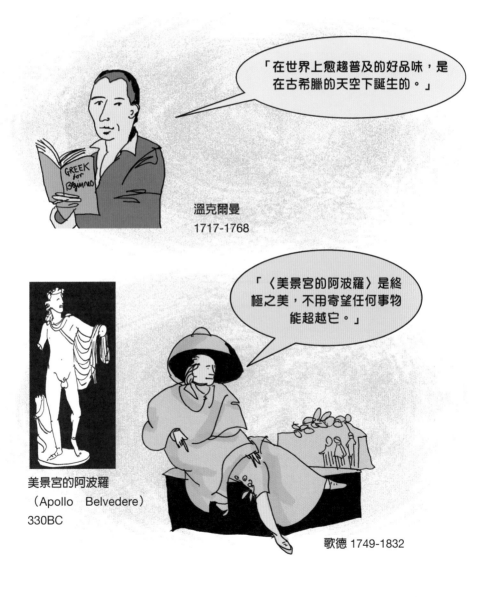

「在世界上愈趨普及的好品味，是在古希臘的天空下誕生的。」

溫克爾曼
1717-1768

「〈美景宮的阿波羅〉是終極之美，不用寄望任何事物能超越它。」

美景宮的阿波羅
（Apollo Belvedere）
330BC

歌德 1749-1832

「古希臘及羅馬的大理石雕塑確切地告訴了我們其文明的真理，但我們必須知道如何詮釋它們，才能成為教導現代藝術家們的象形文字。」

德拉克洛瓦
（Eugène Delacroix 1798-1863）

〈梅迪奇的維納斯〉
模仿公元前3世紀古希臘雕塑家普拉希克利斯（Praxiteles）的作品

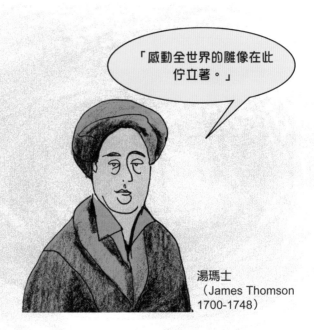

「感動全世界的雕像在此佇立著。」

湯瑪士
（James Thomson
1700-1748）

未來的回音

西洋美術史經歷一次次對古典藝術及想法的詮釋，有趣的是每次重新探究都有不同面貌以及屬於那個時代的產物。因此每個時代各有自己對於古典藝術的理論。

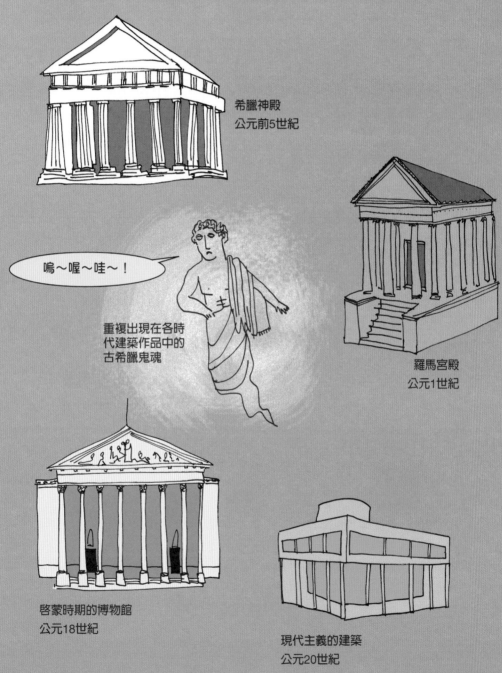

希臘神殿
公元前5世紀

嗚～喔～哇～！

重複出現在各時代建築作品中的古希臘鬼魂

羅馬宮殿
公元1世紀

啟蒙時期的博物館
公元18世紀

現代主義的建築
公元20世紀

讓藝術變得現代化

狄德羅（Denis Diderot 1713-1784）是法國啓蒙時期最重要的哲學與評論家之一，他擔任主編的十七本大百科全書——《科學、藝術與工藝理論百科全書及字典》目的是為了收集各類知識。他也寫關於藝術的文章，事實上是他反抗了歐洲藝術學院的強勢，以及它們對於藝術的看法進而發明了現代藝術評論。狄德羅以一種具親和力以及新聞專業性的寫作手法，記錄了1759至81年間每年度在法國藝術學院舉辦的藝術展覽。他表示自己對於新古典主義風格及宗教藝術的厭倦，並提議必須要有另一種更開放、寫實及傳遞道德理念的藝術。

就本質上來說，狄德羅理論認為教會那種被接受的傳統與理論是過時的，具批判性的反思才是前進的方式。他的寫作既哲理又挑戰權威，在1749年曾因反對教會觀點而被關入大牢。

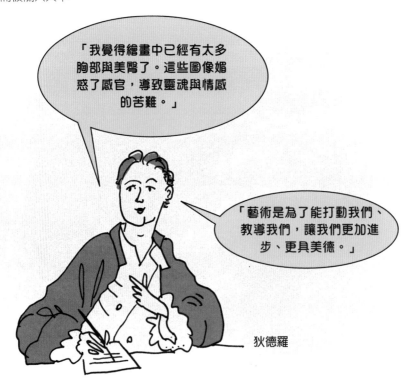

「我覺得繪畫中已經有太多胸部與美臀了。這些圖像媚惑了感官，導致靈魂與情感的苦難。」

「藝術是為了能打動我們、教導我們，讓我們更加進步、更具美德。」

狄德羅

狄德羅的觀點和主流學院派的看法相衝突，在學院派的傳統中「歷史繪畫」占有最崇高的地位，因為他們認為自己的責任是以藝術來表現與反應各個時代人類的重要成就。

狄德羅所欣賞的則是**夏爾丹**（Jean-Siméon Chardin 1699-1779）的類型畫。他認為這種謙遜、非教會、描繪常民生活的繪畫是一種道德的表現。

美學（AESTHETICS）

人們總試著發明一些理論來解開美麗之謎，究竟什麼原因讓一個「物件」或我們「感受到」的一個物件是美的？在早期西方藝術史中對「美」有各種不同的想法，同時如何判定「美」的問題也被認為是理所當然：它是藝術所要達成的主要目的。從亞里斯多德與古希臘開始，美被認為和功能性與構成有關，這樣的觀念持續了很長一段時間，但期間仍有發展與轉變。

以下是文藝復興時代人對美的定義，你會發現他們的定義與古希臘有多麼不同：

「什麼是美我不知道，雖然它和許多要素有關……這個世界認為什麼是對的，我們就認為是對的，同理可證，這個世界評斷什麼是美的，我們也認為是美的，並竭力創造那種品質的東西。」

丟勒（Albrecht Dürer 1471-1528）

「美只不過是某種活生生的、精神性的優雅，首先經過神聖的光輝融入了天使，其內在有多個氣場藏有各種典範與想法。然後美穿透了靈魂，其內包含了理性與思考的成分。最後則進入了物質，它們則被稱為圖像與形式。」

費西諾（Marsilio Ficino 1433-1499）

「美就是為了讓事務能夠成就完美而賦予它該有的特質。」

「美無法輕易降臨在事物上，除非盡可能地盡心準備。」

貝洛里（Giovanni Bellori 1615-1696）

普桑（Nicolas Poussin 1594-1665）

以下是一些源自十七、八世紀啟蒙時期的美學理念：

霍加斯（William Hogarth 1697-1764）

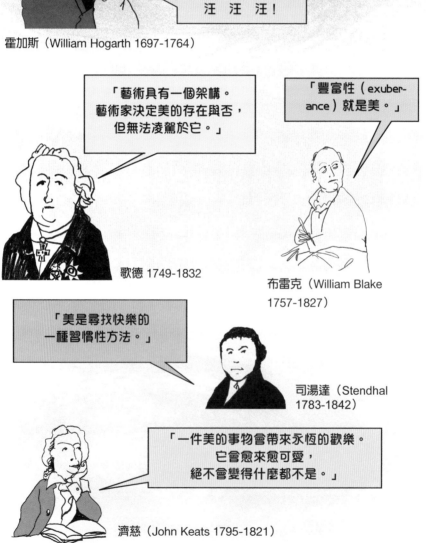

歌德 1749-1832

布雷克（William Blake 1757-1827）

司湯達（Stendhal 1783-1842）

濟慈（John Keats 1795-1821）

美就是真理

英國政治家與哲學家**沙福堡公爵**（Earl of Shaftesbury 1671-1713）在1711年發表了一本書《人、行為、意見與時代的特質》，他說「美就是真理」，而且美和優良的特質其實是一樣的。

對沙福堡公爵而言，美是絕對的，根植於物件的型式之中，從心智就能被感受，而不只是感官上的愉悅。他將藝術家視為技巧卓越的工匠，能創作出蘊含美感、傳遞人道真理的作品。

這是一個大膽的說法──美不再是為了討好感官或是虛浮的裝飾品，美是一種絕對的、道德的標準，因此美是好的。

「所有的美都是真理！」

沙福堡公爵三世

美學批判

十八世紀的美學理論被重新嚴格地省視。德國哲學家**包佳頓**（Alexander Baumgarten 1714-1762）在探討「什麼是美？」的問題時，發明了「**美學**」（aesthetics）來歸納他的研究。因此「美學」一詞首次在1735年以現代性的思維被探討，而字源取自古希臘文的「aesthetic」原義為「感知」（perception）。

包佳頓用這套理論來檢視藝術，以及什麼特質讓一個物品是「美的」、「討喜的」或「醜陋的」，什麼東西區分「藝術」與手工藝。包佳頓認為每個人都有各自「判定美感」的方式，才會認為藝術超越了其他事物。

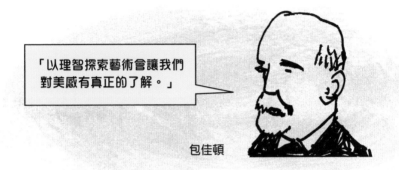

「以理智探索藝術會讓我們對美感有真正的了解。」

包佳頓

恰巧同時間，英國哲學家**霍加斯**也在1754年寫了一本名為《**美學分析**》的書，並以他所知的描述一般大眾認為「適切性」、「優雅」與美的密切關聯。

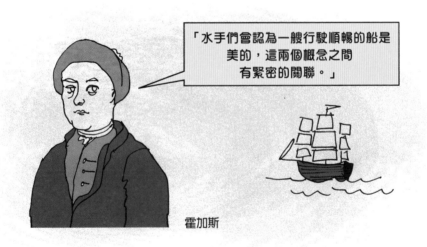

「水手們會認為一艘行駛順暢的船是美的，這兩個概念之間有緊密的關聯。」

霍加斯

霍加斯相信把「優雅」灌注在繪畫中的方法就是多多運用「**美的曲線**」。
霍加斯的看法建立在實作，他雖不是位哲學家但也被廣泛閱讀，深具影響力。

判斷力批判 （CRITIQUE OF JUDGEMENT）

包佳頓之後有另外一位更出名的哲學家也同意他的看法，**康德**的《**判斷力批判**》在所有現代美學論述中都是不可忽略的文獻。

康德是啟蒙主義的哲學家，他竭其一生反覆地分析與定義哲學問題。事實上，有些人認為他是有史以來最重要的哲學家，他對藝術理論的影響也很深刻。

他說評斷美沒有科學上的根據：

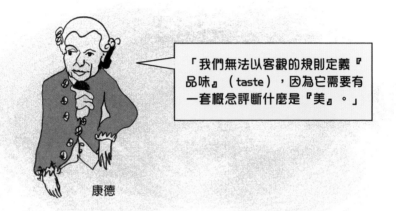

「我們無法以客觀的規則定義『品味』（taste），因為它需要有一套概念評斷什麼是『美』。」

康德

康德也抱怨許多人開始用「**美學**」（aesthetics）這個新發明的字眼，但卻不清楚其中的涵義。身為一位嚴謹的哲學家，他在《判斷力批判》試圖一次解決這些複雜的問題。

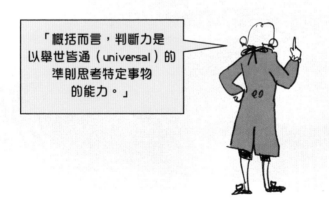

「概括而言，判斷力是以舉世皆通（universal）的準則思考特定事物的能力。」

康得如何分析「**品味**」、「**美**」以及他所謂的「**崇高**」（sublime）與藝術理論有密切關係。他在意「判斷能力」是什麼，並認為這能接合「理論」與「實作」兩大哲學分支。因此《判斷力批判》除了談論藝術之外，也包含許多其他主題。

康德他相信

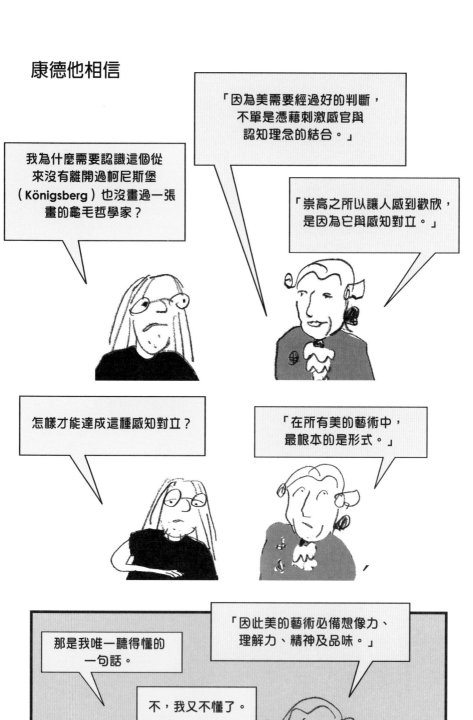

我為什麼需要認識這個從來沒有離開過柯尼斯堡（Königsberg）也沒畫過一張畫的龜毛哲學家？

「因為美需要經過好的判斷，不單是憑藉刺激感官與認知理念的結合。」

「崇高之所以讓人感到歡欣，是因為它與感知對立。」

怎樣才能達成這種感知對立？

「在所有美的藝術中，最根本的是形式。」

那是我唯一聽得懂的一句話。

「因此美的藝術必備想像力、理解力、精神及品味。」

不，我又不懂了。

康德之美的判斷力

康德強調察覺與判斷「美」須仰賴想像力與理解力。美同時是主觀的、不需要任何理念基礎的，同時也是非常客觀的，涵括作品「形式」以及物件「安排」等要素。美學統合的感受與想像及理解能力的互動有關，但超越了簡單規則概念能歸納的範疇，康德認為美的判斷力有四大類：

一、美的判斷是**公正的**（disinterested），代表我們能享受一件事物單純因為我們判斷它是美的，而不是因為先覺得能享受那個事物才判定它是美的。美必然能營造享受的反應感覺。雖然許多因素都可以讓東西變得好看或易於享受，但美卻是更特定的。

二、美的判斷是**普遍的**（universal），因為所有人皆能同意那個判斷，因為它是再自然不過的反應了，也因為美存在於形式之中，這就是為何我們能做美的判斷。

三、「美」是物件的**內涵特質**（intrinsic quality），就像一個東西的味道或色彩，是必要且已經存在的。康德還讓理論變得更複雜，強調普遍性與必要性是人類心靈的產物，就像「常識」（common sense）一樣，沒有任何客觀因素能讓一件作品被判斷是美的。因此美是一個很特別的類型，從某些方面來說美也變成了真理。

四、經由美的判斷，美的東西看起來充滿了**「無目的性的目的」**（purposive without purpose）。就是說它們不像斧頭或螺絲起子，有特定設計過的功能，但我們卻感受到它有特定的目的性。這項特殊的條件，就是想像力與理解力相互作用的結果，因此讓「美」這個概念變得如此有趣。

由此可見，對康德而言美包含了眼、心與觀看者的知覺，美也含括在物件本身。

崇高（SUBLIME）

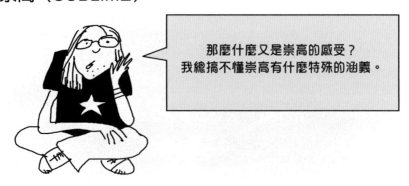

事實上，康德所指出的另一層次美學經驗就是「崇高」的感受。他對崇高的論述建立在艾德蒙‧柏克（Edmund Burke 1729-1797）1757年出版的書《**論崇高與美之概念起源的哲學探究**》。柏克將美歸類為理性，而崇高歸類為感性。

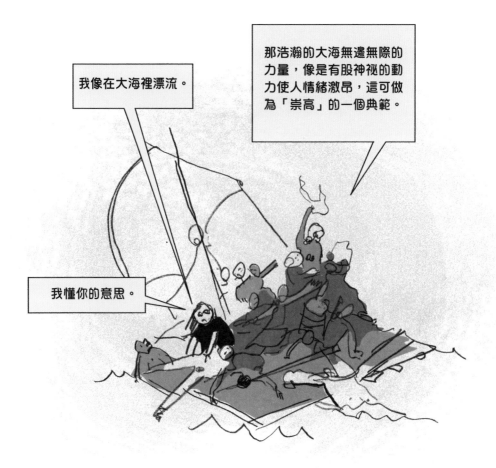

心緒被吹走

在康德的概念中，美是一種有秩序、必要的形式，但崇高則完全相反，經常是無秩序、**無目的性的**。崇高的概念既沒有規則也沒有限制，康德在此探就一門講述不符合常態感受的深奧理論，舉例來說，崇高的感受或許和暴力與混亂有關。或許我們能形容颶風是令人畏懼的，它的狂暴為我們帶來不凡的感受，甚至讓我們感覺到崇高。康德說，這樣的現象是「反功能性的」，它違背我們一般的感官經驗，因此讓我們困惑。燃燒的大火也會有這樣的崇高特質，它違反規則、沒有真正的功能性，並且同時激起龐大、可畏、有趣等感受。崇高就像是我們對超自然現象，又或是宏偉的大自然景觀源源不絕的力量所感到的讚嘆。

像崇高這樣無止盡、衝擊性的愉悅感是源自於內心的。它是藉由一種負面的喜悅激起我們更高一層次的想法，其中複雜的過程與奇特的「無目的性」有關。崇高挑戰了我們所了解的事物，這就是為何康德對這個議題如此有興趣。

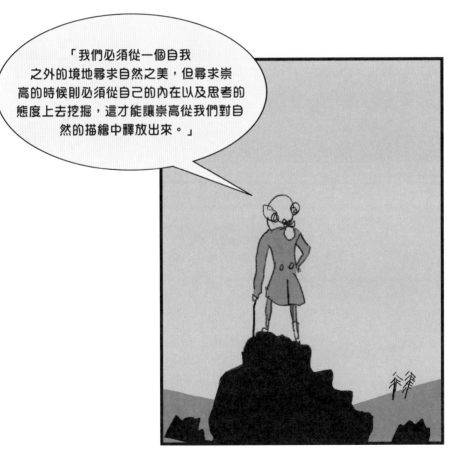

「我們必須從一個自我之外的境地尋求自然之美，但尋求崇高的時候則必須從自己的內在以及思考的態度上去挖掘，這才能讓崇高從我們對自然的描繪中釋放出來。」

盧梭及浪漫精神

和啓蒙主義哲學家相反，浪漫派藝術家、作家及思想家強調個人的重要性。**浪漫主義運動**（Romantic Movement）可以被視為啓蒙主義的反動，不是建立在理性或經驗主義等客觀的想法上，而是注重「自我」（self）及「想像」，定位主觀得多。這個從客觀到主觀的轉換，可歸咎於啓蒙主義太側重於經驗主義取向，而缺少人性創造與自由的空間。康德說過我們永遠無法完全主觀地看待「事物的原貌」，因為我們總是透過自己的雙眼來了解這個世界，而我們的觀點又受到了文化背景的影響。

盧梭（Jean-Jacques Rousseau 1712-1778）常被錯誤地歸類為啓蒙主義哲學家，但從寫作及生涯來看他受到浪漫主義的影響更深。1781年出版的自傳**《懺悔錄》**描述了他多彩荒唐的一生：十六歲離家出走，在流浪期間與一名年長的女人及一位身分卑微的女裁縫各有過一段關係，後來將他的四個孩子都送到孤兒院，也聲稱愛上「**自然**」，在鄉村僻壤間旅行，帶著很少的錢，逐漸發展革命性想法——「簡單生活」的益處。他認為人類因為文明而腐敗，在「自然」或「類自然」的狀態中比較率真，他也發明了「**高貴野人**」（noble savage）一詞。接下來巨大的社會與民主革命，包括1783年美國獨立戰爭、1789至94年法國大革命都與盧梭1762年撰寫的**《社會契約論》**脫不了關係。盧梭的「契約」是指人與人之間，為了服務一個平等顧及到所有人的社群，需要放棄自己的一部分自由。

浪漫主義運動在所有藝術種類間都形成一股風潮，它是一種反制新古典主義與啓蒙主義的力量，這也是首次藝術家的感受與情緒成為藝術表達的中心。所有非理性、主觀的、精神性的價值在此都被珍視。

我指的浪漫不是言情小說裡的那種浪漫。

盧梭

歌德、天才與色彩

歌德（Johann Wolfgang von Goethe 1749-1832）是個很受歡迎的德國浪漫派詩人，寫了很多有關藝術的文章，也研究北歐與義大利的繪畫、雕塑、建築。他在哥德派建築中體會到和新古典主義相異的、自由表達的靈魂。像歌德這樣的浪漫主義者認為，藝術家必備的其中一個精神特質就是自由的心靈，因為這樣的概念，我們回到了曾經在文藝復興時期流行一時的藝術「天才」（genius）想法。

浪漫派的天才是自由的、無師自通的、就像「自然」一樣，或一個沒有上過學的孩子卻能說出他人無法言語的真理。這和學院派採取的觀點大相逕庭，因為學院派訓練出來的新古典主義藝術家需要學習許多規則、必須熟知歷史。而倫敦皇家藝術學院的創辦人雷諾茲爵士（Sir Joshua Reynolds 1723-1792）也曾幽默地說，經由他親自訓練出來的藝術家們其實是由笨蛋訓練的！

就許多方面來看，我們今日對「藝術家」的印象是浪漫主義的產物。在啟蒙主義之前，大部分的藝術家被認為和一般在工會裡職業的工匠無太大差別。新古典主義藝術家以很不一樣的眼光看待自己，他們是古代藝術及古典時代的學者，才能夠達到像雷諾茲那樣崇高的地位。浪漫主義的興起改變了藝術家的地位。

歌德也投身於「色彩理論」的研究。牛頓（Isaac Newton 1642-1727）曾以三菱鏡證明所有色彩都屬於同一套光譜之內。在牛頓過世後一百年，歌德反駁了這套經理性觀察得出的系統，認為我們眼前所見的是個人心智與光線共同的產物。

「因為光線、色彩與陰影的共同存在，所以我們的視覺能分辨物件之間的差異。
光、色彩、陰影這三個元素建立了我們所見的世界，同時也讓繪畫成為可能。」

歌德

鏡子與檯燈

浪漫派的感知讓自我的思想與表現性有了發展空間，在藝術上的發展可說帶來了革命性的改變。就如歷史學家**亞柏漢**（M.H. Abrams b.1912）在1953年出版的書中運用了「鏡子與檯燈」的譬喻：「鏡子」是指從柏拉圖到啟蒙主義期間的思想家，在意該如何解讀及了解鏡子裡的倒影與這個世界；而另一方面「檯燈」是指浪漫主義由自我內心發出的表現性，反過來照映了這個世界。

一切曾經在啟蒙主義被確信的事物，因質疑宗教的聲浪以及法國大革命而受到挑戰。在政府與教會的權威受到動搖之後，新一代的藝術家就此誕生，他們觀察內心世界並疏遠了主流社會。

在浪漫時代中對藝術家的概念都是屬於個人主義的，以及他是如何和社會上的其他人相異。他的穿著打扮與眾不同，像「**波西米亞人**」（bohemian）也就是法國人說的吉普賽人一樣，並且活在社會邊緣。從這個觀點來看，藝術家和一般社會大眾區隔，是他能對社會做評論並且能思考超越社會的事物。

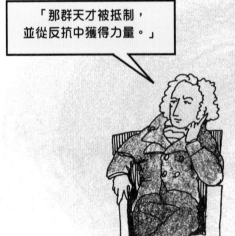

「那群天才被抵制，並從反抗中獲得力量。」

佛謝利（Henry Fuseli 1741-1825）

個人創造力與磨難的連結成為浪漫派所歌頌的重點。藝術家畫自己在小閣樓中挨餓受凍，或是帶點宗教意味地像基督受難。年輕詩人**查特頓**（Chatterton 1752-1770）年僅十七歲就結束自己的生命，那生前沒有被發掘的藝術天才令人惋惜，但這樣的印象也成為浪漫派詩人與畫家熱愛的題材。浪漫的天才可以經由自己在世上汲取的經驗看到一個不受社會控制的世界。

浪漫主義的景觀繪畫

德國畫家**弗里德里希·謝林**（Friedrich Wilhelm Joseph von Schelling 1775-1840）和康德有志一同，認為我們只對自己的心靈有直接的認識。英國詩人**柯立芝**（Samuel Taylor Coleridge 1772-1834）也有相同看法，他認為心靈是有機的，並且本身就充滿創意。這與啟蒙主義或經驗主義者認為，心靈只是對外在觀察及刺激的接收器的看法不同。

像是**弗里德里希·謝林**及**沃茲華斯**（William Wordsworth 1770-1850）這樣的詩人及作家所在意的是心靈的力量。他們之所以會走入山林（沃茲華斯喜歡攀登阿爾卑斯山）的其中一個原因，是為了體驗尚未被馴服的大自然。就像康德一樣，他們認為崇高、狂野的自然景觀會挑戰他們的自我認知與了解。同樣道理，他們認為經由藝術詮釋那樣的大自然與簡單性可以創造出新的道德。沃茲華斯1805年出版的《序曲》第六章給了一個適切的範例：

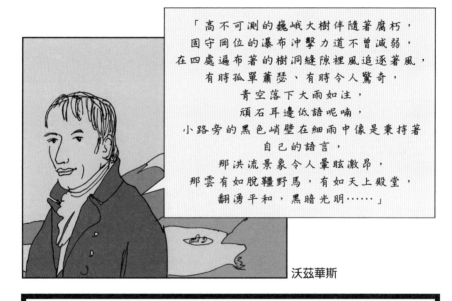

「高不可測的巍峨大樹伴隨著腐朽，
固守崗位的瀑布沖擊力道不曾減弱，
在四處遍布著的樹洞縫隙裡風追逐著風，
有時孤單蕭瑟、有時令人驚奇，
青空落下大雨如注，
頑石耳邊低語呢喃，
小路旁的黑色峭壁在細雨中像是秉持著
自己的語言，
那洪流景象令人暈眩激昂，
那雲有如脫韁野馬，有如天上殿堂，
翻湧平和，黑暗光明……」

沃茲華斯

如詩如畫在十八世紀被用來形容一處自然景觀看起來像是法國繪畫大師，如**洛林**（Claude Lorraine 1600-1682）或**普桑**（Nicolas Poussin 1615-1675）的作品。十九世紀的時候這個形容法被翻轉，壯麗的自然景觀被描繪在畫布上，英國文人**格爾平**（William Gilpin 1724-1804）甚至鼓勵人們到「如畫的」地方觀光，親自觀賞大自然第一手傑作，並提議用特別的觀景眼鏡讓眼前景色構成一幅完美的圖畫。因此**如詩如畫**（picturesque）的概念也可描述自然。

黑格爾的精神

啓蒙主義將藝術與經驗主義連結起來後，黑格爾（Georg Wilhelm Friedrich Hegel 1770-1832）也隨之把哲學與藝術放入了一套可以用來解釋所有事物的嚴密系統。

黑格爾同時是個理性與理想主義者。他提議所有的世界史與想法該由一套哲學理論所概括，因此在1807年提出《**精神現象學**》。黑格爾所謂的「精神」是世界的精神，是推動人類與歷史前進的集體動力。黑格爾的哲學史在十九世紀中有深遠的影響力，他發展藝術理論的時代同時也是博物館興起、新古典主義流行，以及推崇所有古羅馬希臘的事物為偉大的那個時代。黑格爾提議藝術是一門科學，確實的意思是說——藝術不斷地發展，其地位在不同的文化之中也不斷改變。他有句名言：

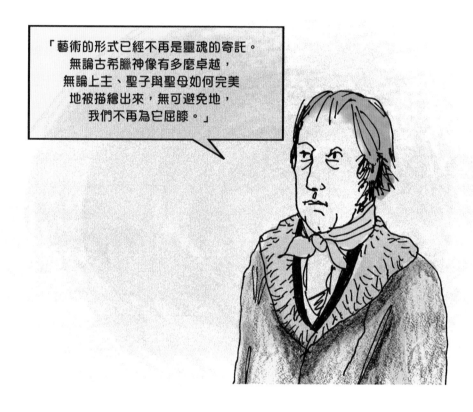

「藝術的形式已經不再是靈魂的寄託。
無論古希臘神像有多麼卓越，
無論上主、聖子與聖母如何完美
地被描繪出來，無可避免地，
我們不再為它屈膝。」

有時人們將此解讀為「**藝術之死**」，但黑格爾只是認為藝術的功能會被哲學與科學所取代。藝術對黑格爾而言已經竭其所能，繪畫與雕塑的製造或許仍會持續下去，但他們現在的功能已經不同了——因為他們已經不是藝術。這個概念影響了後現代主義，一個時代與想法「終結」受到諸多討論，也受黑格爾「歷史化」論述的影響。

黑格爾的美學論述在德國藝術史發展中產生深遠影響，所以很多早期藝術史學家都是德國人。將藝術稱作一門科學代表了黑格爾認為藝術不只是「人之精神」的表達管道，而是「**時代文化的具體表現**」，所以創新了一個可以用來解讀藝術的理論。

在《美術的哲學》（1835-1838）一書中，黑格爾表示藝術共有「象徵」、「古典」、「浪漫」三個階段，每一個時期都代表了「精神、形式與時代」三者間不同的關係。

1.**象徵時期**是指古希臘之前的藝術，包含東方與埃及的傳統。
黑格爾認為在此期間的藝術包含了變相的精神內涵，壓抑了自然，經由（東方藝術中的）神祕主義或（回教藝術中的）非具像表現來表達隱藏的精神涵義。

典型的媒介＝建築

2.**古典時期**包含古希臘與羅馬，黑格爾認為他們以創作手法打造與宣揚精神性，因此自然與神聖的關聯性很明確。換句話說，古希臘文化有一股強烈的人神連結，並能夠將人體形式呈現得既自然又具有崇高感受。

典型的媒介＝雕塑

3.**浪漫時期**隸屬古典時代之後，受基督教思想統領。這個時期精神特色藉由對真理的主觀體驗而展現，而非以理想化的美來形塑。我們在基督教藝術中常見「愛」與「受難」等憐憫情感，顯示精神寄託是這個時期藝術的要領。

典型的媒介＝繪畫

從經驗主義的觀點切入藝術

十八世紀末、十九世紀初除了博物館開始發展，藝術史也成為學院固定的課程。

義大利藝術史學家**喬凡尼‧莫瑞里**（Giovanni Morelli 1816-1891）鑽研繪畫與雕塑，並收集了大量對這些物件細節的觀察。他發展出一套藝術史的鑑賞方式，並特別留意藝術品中手指、眼睛與耳朵的處理方式，藉此來判定誰是藝術品的作者。經驗主義的線索因此變成重點。

喬凡尼‧莫瑞里

還有其他一些藝術史學家深受黑格爾「藝術包含了特定時代的精神」的想法所影響，例如**里格爾**（Alios Riegel 1858-1905）將「藝術的意念」和黑格爾所說的「精神」畫上等號，他和**沃夫林**（Heinrich Wölfflin 1864-1945）及**福西永**（Henri Foccillion 1881-1945）等人可被歸類為「**形式派**」藝術史學家。他最關注的是事物的外貌及造型的發展。沃夫林希望創造出一個「不具名的藝術史」，呈現的不是個人的成就，而是在大環境中風格的發展與變化。

另外則有「**圖像學**」（Iconological）試著把藝術放回原有的脈絡來解讀。**瓦堡**（Aby Warburg 1866-1929）和**潘諾夫斯基**（Erwin Panofsky 1892-1968）促使這派學說的發展，他們唾棄只顧慮到作品的外表而非題材的形式派理論，並希望了解事物的涵義，盡可能研究所有周邊相關文件，才能將作品放回原有的脈絡環境中。潘諾夫斯基甚至研發出解讀一件藝術作品的三個步驟：那就是針對作品的製造時代，分別研究其哲學、文學及宗教背景。

瓦堡

潘諾夫斯基

工業化時代

巨大的社會變革深刻地影響了十八、十九世紀的藝術，包括農業、科技與工業都有了新的發展。所謂的**農業與工業革命**或許從英國開始，但馬上也散播到歐洲各個角落。這些革命讓人類生活完全改變了──在幾個世代之內，歐洲從農業社會轉變為工業社會。這樣的發展推動了浪漫主義運動，也促進現代（Modern age）的誕生。

1701　傑索羅‧圖爾（Jethro Tull）發明了播種機

1724　華倫海特（Gabriel Fahrenheit）發明了溫度計

1733　約翰‧凱伊（John Kay）發明了飛行器

1761　哈里森（John Jarrison）發明了海洋經線儀

1769　瓦特（James Watt）發明了蒸汽引擎

1796　愛德華‧詹納（Edward Jenner）發明牛痘天花疫苗

1800　伏特（Alessandro Volta）發明了電池

1809　韓弗里‧大衛（Humphrey Davy）發明了電燈

1829　伯特（W.A. Burt）發明了打字機

1835　塔波特（Henry Fox Talbot）發明了卡羅版攝影法

1835　巴貝奇（Charles Babbage）發明首座計算機

1876　貝爾（Alexander Graham Bell）發明了電話

1877　馬布里奇（Eadweard Muybridge）創作動態攝影

1885　馬克沁（Harim Maxim）發明機關槍

1886　戴姆勒（Gottlieb Daimler）發明有史以來第一部四輪汽車

1895　盧米埃兄弟（Lumière Brothers）發明電影（Cinema）

1898　迪索（Rudolf Diesel）發明第一台柴油引擎

1903　福特（Henry Ford）發明了生產線

1903　萊特兄弟讓第一台由人操作的飛機飛上天空

1905　愛因斯坦發表了相對論

1926　貝爾德（John Logie Baird）發明了電視

羅斯金與維多利亞時代

約翰‧羅斯金（John Ruskin 1819-1900）是英國維多利亞時代最著名的評論家，他的撰寫主題含括各種面向——藝術、建築及政治——但最初的他希望成為的其實是一位詩人。他是英國大畫家**透納**（J.M.W. Turner 1775-1851）的重要擁護者，他們彼此認識，當時透納的非學院派繪畫曾備受批評。羅斯金的批判觀點汲取約翰‧洛克（John Locke）的想法，洛克的身心靈雙重主義（The dualism of mind and body）相信藝術能表達人與神高尚的想法，將自然視為卓越神聖的靈感來源，也是賦予藝術意義的關鍵之鑰。

他鼓勵年輕的透納：

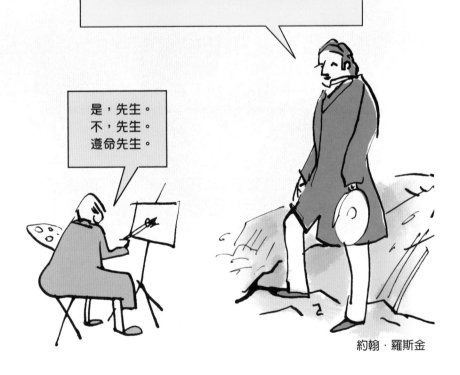

「專心一致地走入大自然，勤奮且全然信任地與她一起徒步共行，不想其他的雜物，只專注在如何穿透她的涵義、記住她的教導，不反抗、不選擇、不嘲諷，相信所有事物都是對的、好的，並時常享受這份真理。
當他們封存了記憶、充滿了想像力、雙手也穩定的時候，讓他們拿起紫色與金色任由奇想駕馭，展現出什麼造就了他。」

是，先生。
不，先生。
遵命先生。

約翰‧羅斯金

羅斯金也是早期社會主義的倡導者，他看不下去工業化所伴隨的社會不公與巨變。他在1851至53年撰寫的《威尼斯之石》系列書籍傳達的概念認為藝術本質上與社會道德觀相牽連，因此也反應時下的社會狀態。

羅斯金疾呼英國重新找回哥德派特質，他認為哥德派藝術所包含的情感層面比文藝復興藝術來得更加廣泛，因此引起了**維多利亞時期的哥德風復甦**。他也相信哥德派藝術因機械化成分少，因此其建築形式的創意更加豐富。他將想法寫在一本《**自然哥德**》小冊裡，這本小冊在新創立的倫敦工人大學被廣泛的閱讀。

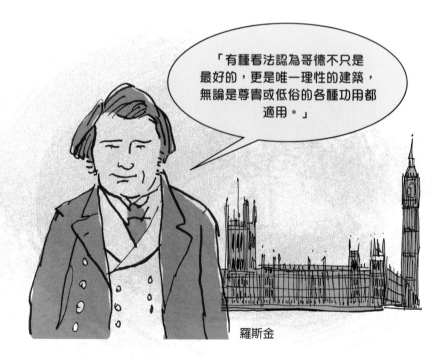

「有種看法認為哥德不只是最好的，更是唯一理性的建築，無論是尊貴或低俗的各種功用都適用。」

羅斯金

前拉斐爾派兄弟會

另外一種對工業化的看法由前拉斐爾派兄弟會（Pre-Raphaelite Brotherhood）發聲，這個團體的藝術家們排斥倫敦皇家藝術學院所教導的新古典主義與學院派風格。

他們想重溫古典繪畫巨匠拉斐爾之前的原始藝術型態，重回「自然」，以一種更單純的手法對待藝術。因此追溯了拉斐爾與文藝復興盛期的藝術學院傳統。

前拉斐爾派的畫風特色充滿了花卉及細節裝飾，色彩豐富明亮，讓人聯想起拉斐爾前期藝術風格。（同時間羅斯金推廣哥德主義，浪漫派運動讓中世紀文學與藝術熱門起來。）前拉斐爾派不讓畫中人物穿上古希臘長袍，像新古典主義畫家那樣，而是讓模特兒穿上時裝，或「真」的衣服，甚至是英國中古世紀的裝扮。前拉斐爾派畫家喜歡中世紀主義，因為他們認為這是偉大藝術興盛的最後一個時代，藝術與自然、基督教義、人文主義及他們的信仰完美結合。雖然他們的繪畫及想法受到許多朝諷，像是迪更斯（Charles Dickens 1810-1870）認為模特兒的中古世紀姿勢看起來很造作，但羅斯金持相反看法，認為這些想法妙極了。

寫實主義（REALISM）

寫實主義的意思是看待世界的方式較為自然、真實（realistic）而非「理想化」。

寫實主義是一套希望表達出社會狀態、工作的真相、以及庸庸碌碌的平凡生活的藝術理論。在藝術的涵義與功能性方面，都有了全然的轉變。

這個想法是浪漫派發展的分支，並在平日生活中尋找偉大的美感與意義。一直要到十九世紀之後，才有一股強烈的觀點認為描繪事物在日常生活中該有的樣子、真實的樣子，可以發展成為藝術。這部分反應了啓蒙主義的影響，因為啓蒙思想為藝術定義帶來轉變。寫實主義畫家認為藉由描繪平凡、真實的事物，他們創造了格外有意義的、必要的作品。

「R」字頭大寫的「Realism」（寫實主義）更特定地代表了十九世紀的法國藝術運動，畫家庫爾貝（Gustave Courbet 1819-1877）與此脫不了關係，他畫了粗曠的、真實的鄉間窮人，在當時被視為具政治意味的驚人舉動，因為以前的藝術總是描繪經理想化後經渲染的美。

馬奈的寫實主義

馬奈（Edouard Manet 1832-1883）的作品因為描繪寫實而出名，不經理想美化。

當馬奈1863年畫的〈**奧林匹亞**〉兩年後在羅浮宮沙龍展出的時候，因為畫作的寫實而造成了一股騷動。懷孕婦女被建議不該看那幅畫，這件畫也被移到特殊的位置避免參觀者的破壞攻擊。馬奈的〈奧林匹亞〉是代表愛的古希臘神祇，仿效了文藝復興巨匠提香（Titian 1490-1576）的作品。但馬奈的畫中主角很明顯的不是什麼古代神祇，而是展現了當時妓女的樣貌。

提香〈烏爾比諾的維納斯〉1538

馬奈〈**奧林匹亞**〉1863

這幅寫實意味濃厚的繪畫，完全地脫離了古典主義，與當時主流的學院沙龍教條背道而馳。〈奧林匹亞〉不是理想的「裸體」，因為她戴著珍珠頸飾，腳下還踩著一雙拖鞋，甚至有位女傭從等待室外抱來一大束花朵，可能是女子的客人或仰慕者送來的。另外一項新的發明也強調了馬奈繪畫的創新，那就是他使用的技巧，不像同儕新古典主義的學院畫家，馬奈拋棄了柔和色調搭配、半透明的薄紗畫法，採用了不同色彩並置的方式，展現出色料本身的質地。他用一種新的方式作畫。題材不僅是寫實且創新的，他作畫的技法同樣也推翻了先見。

藝術的社會功能

藝術具有社會功能的這個概念源自啓蒙主義，思想家們相信科學化與經驗化的研究，法國哲學家**孔德**（Auguste Comte 1798-1857）因此發展了一項新的學科「社會學」（Sociology）或說「社會的科學」。這是一門學術規範，研究不同文化中人與人之間的關係與價值觀。如果你研究社會的不平等，而工業化社會也曾非常的不公平，你或許會想要改變那個社會。因此在這個期間，受到法國大革命口號「自由、平等、博愛」的刺激之下，社會主義（Socialism）開始發展。早期社會主義思想家**普魯東**（Pierre-Joseph Proudhon 1809-1865）曾說過「任何財產都是竊盜」（All property is theft）。

藝術可以是改變社會的其中一個方法嗎？

當然已經有人問過關於藝術的社會功能性問題，**柏拉圖**在著名的《共和國》中指出藝術並沒有什麼功用，它只會讓人分心而已。這算是第一個藝術社會學理論。柏拉圖論道，像詩作這門藝術無法告知真理，所以藝術家們都是騙子和冒充者無法被信任。他對繪畫也下了類似的結論，因為藝術家模仿眼前所見的事物，因此創作出來的作品是次等的複製品，無法達到理想的境地，也不比真實的事物好。對柏拉圖而言，藝術對人沒有好的影響，甚至會讓道德腐敗。

馬克思與藝術

卡爾‧馬克思（Karl Marx 1818-1883）在1848年的社會變革及歐洲革命之後，撰文發展了另一套社會主義，觀察權力在社會的分布方式。他相信工業資本主義，在當時讓社會變得極不平等，可以用革命的方式推翻，最後成為更高層次的**共產主義**（communism）社會。

柏拉圖問過「藝術對觀者而言，有什麼樣的道德影響？」馬克思則問了另一個有點不一樣的問題：「藝術對觀者而言，有什麼樣意識形態上的影響？」馬克思所謂的「意識形態」（ideology）是指在社會中影響著經濟及社會架構的一系列系統性想法。馬克思丟出的另一個大問題是：「藝術如何反映時下的社會現實？」

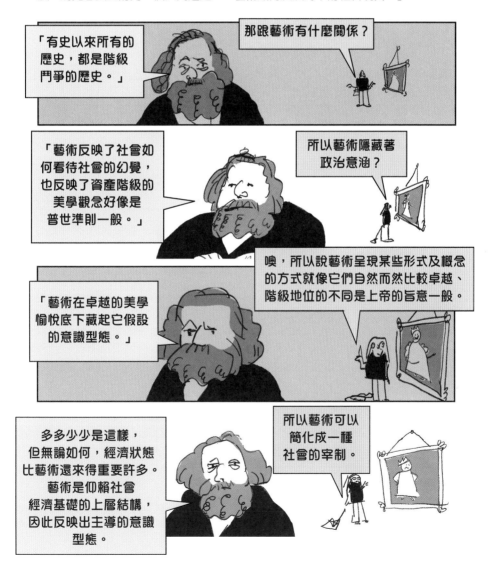

藝術由特定的社會脈絡中被創作出來，沒有人可以否認這一點。

這延伸出其他的問題：

了解一件藝術作品特定的「脈絡」（context）可以讓我們多了解這件作品，或是多了解孕育它的那個社會？

分析研究藝術以及它的相關社會脈絡能讓我們更了解這件作品嗎？

以社會學切入的藝術理論，美學與社會理論之間的關係總是很重要的。社會學家說，你無法了解藝術直到你首先了解了孕育它的社會。這個說法有它的道理，但也招來另一個更困難的問題：

藝術能夠自立門戶，被獨立出來、單獨地了解嗎，還是藝術總歸只是社會的產物罷了？

為了回答這個問題，或許你需要先考慮下列的問題：

> 1 藝術是否與社會階級有不可分離、不可忽略的關聯性呢？
> 2 藝術是否反映出一個充滿意識形態、黨派政治的世界觀呢？
> 3 藝術是否為菁英階級所強加的權力控制機制的一部份？
> 4 藝術可否脫離政治、社會或意識形態的影響？
> 5 當藝術揭露社會不公時，它具有政治性嗎？

這些議題將會重複地在二十世紀的藝術圈、藝術史研究中出現。

威廉·莫里斯與藝術的社會功能

威廉·莫里斯（William Morris 1834-1896）受到馬克思、羅斯金與前拉斐爾派的影響，他相信完全地回歸到工業化之前的藝術、文物創作技法，可以是一種挑戰敗壞的新興工業化社會的方式。他設計書籍，並在自己的 Kelmscott Press 印刷工坊手工印刷這些書籍。他創立了復古型態的工作室，印刷布料、製造家具及彩繪玻璃。他希望這些商品能被人廣為使用，並享受這些靈感源自大自然或是中古世紀的良好設計。然後所有人，不只是有錢人，都可以欣賞使用這些物資。

莫里斯相信，藝術對所有人都是好的。

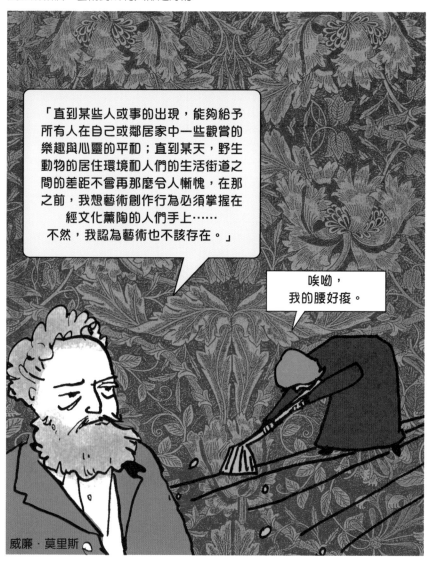

威廉·莫里斯

藝術與攝影

馬克思不只談論到藝術如何反映不同時代的文化，也評論過藝術家手法的日新月異。馬克思認為，科技對社會及文化發展有深遠的影響，而攝影的發明就一方面來說可以證實這點。攝影術的發明為文化所帶來的影響，經常拿來和印刷機的發明做比較，在文藝復興時期，印刷讓新的革命性想法及文化更易於傳播。

攝影幾乎是多位歐洲人在同一時期發明的，科學及化學的發展促使攝影成為可能，在此我們不追溯細節，但可以確定的是有四個主要的推手：

1 法國物理學家**涅普斯**（Joseph Nicéphore Niepce 1765-1833）在1816年製作出第一張底片，十年之後，他沖洗出有史以來第一張相片，稱為「照相製版」。

2 達蓋爾（Louis-Jacques Mandé Daguerre 1789-1851）在1839年宣稱發明了一種直接在銀版上印出正片影像的手法稱為「銀版攝影」。

3 攝影術因此主要是由法國領導的，被稱為現代攝影之父塔伯特（William Henry Fox Talbot 1800-18770）雖然也在此領域留下重要作品，但科技上的突破只有將相紙當作負片使用而已。

4 赫歇爾（Sir John Herschel 1792-1871）在1819年發現了影像的定影液——硫酸鹽。

攝影術的發明是藝術史中最重大的科技發展之一，它永遠地改變了藝術重現真實的意圖。繪畫經常試著去表現事物實際的外觀，但攝影就某方面來說讓這項功能被淘汰了。

法國學院派畫家**德拉洛契**（Paul Delaroche 1797-1856）看出了銀版攝影的潛能後說道：

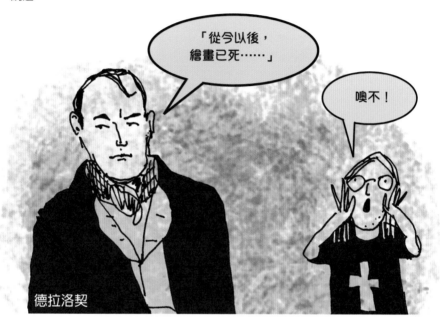

「從今以後，繪畫已死……」

噢不！

德拉洛契

攝影的發展為藝術帶來了新的處境，我們所觀察的「真實」可以用機械化方式重製。這為藝術帶來許多理論性的問題，當藝術家們知道這項新發明之後，也用不同的方式回覆。

以下只是其中一些考量：

1 繪畫會不會因為攝影而被淘汰？
2 攝影的誕生是否就是繪畫寫實主義的終結？
3 攝影是否會以科技取代想像呢？
4 圖像的機械化製造會不會改變我們對藝術的觀點呢？
5 攝影本身是一門新的藝術嗎？
6 攝影是否能讓文化變得更民主，因為每一個人都可以成為攝影師？
7 攝影是否能拉近不同文化之間的距離？
8 攝影是否改變了我們觀看世界的方式？

印象派

印象派也受到了寫實主義與攝影術的影響。他們基本上是一群法國的藝術家，包括**莫內**（Claude Monet 1840-1926）、**竇加**（Edgar Degas 1834-1917）、**卡莎特**（Mary Cassatt）及**雷諾瓦**（Pierre Auguste Renoir 1814-1919）。他們決定在1870至80年代間不在巴黎學院沙龍展出，而他們的風格就像馬奈一樣，經常帶有非學院派的構成與隨性的筆觸。

印象派畫家希望繪畫更接近真實，因此有時候會在戶外寫生（en plein air）能幫助他們捕捉眼前所見的生命及光影。他們對視覺現象也十分感興趣——眼睛是怎麼確實看見的。

印象派畫家試著創作出在他們那個社會具有意義的作品，並表達自己體驗到的視覺現象。一座火車站、一陣霧對印象派畫家都能是美麗的。這樣創新的想法讓新古典主義者大感訝異。

進步的瓦解

反進化的思想也在這段期間興起。反理性主義挑戰了啟蒙主義的概念，這樣的文學風格在十九世紀末開始興盛起來。因此，科學與哲學理論的新突破瓦解了進化的肯定性。

達爾文（Charles Darwin 1809-1882）的科學新發現證明了人與動物之間明確的關聯性，突然間，人就像其他物種一樣，是經過變種、適應等機率所發展演化的。

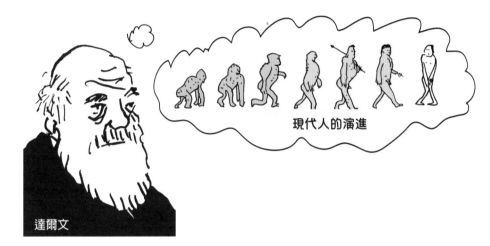

現代人的演進

達爾文

哲學家**尼采**（Friedrich Nietzsche 1844-1900）是個偉大的虛無主義者，抨擊了各種系統並和**存在主義**（Existentialism）的發展有很大的關係。存在主義是一個哲學傳統，思考斷絕任何形而上信仰後的人是以什麼樣的形式存在著。尼采宣稱我們過的生活就像是「神已死」，代表除了自己之外沒有更高的道德評斷標準。他認為每個人都表達出「權力意志」，而詮釋（interpretations）比「實情」（facts）來得重要。因此傳統仰賴教堂或人文主義的道德觀已經完全改變了。

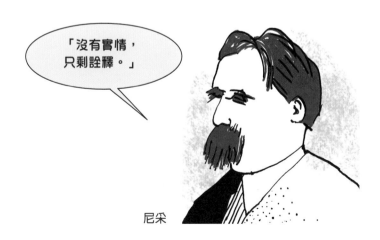

「沒有實情，只剩詮釋。」

尼采

這是個悲劇

為尼采帶來許多爭議的1872年著作《**悲劇的誕生**》將新古典主義全然地推翻了。他寫古希臘悲劇的其實是一門展現人類處境的藝術——**阿波羅**（Apollonian）與酒神**戴奧尼西亞**（Dionysian）彼此之間相爭，阿波羅是理性及秩序的代表，而戴奧尼西亞則是醉醺醺的、瘋狂的、原始的，這樣的二元性質打破了新古典主義總是將古希臘時代理想化的特性。對尼采而言，古希臘時代基本上就是個「原始」的社會，因此他們的戲劇藝術才有如此卓越的成就。**叔本華**（Arthur Schopenhauer 1788-1860）也影響了尼采的哲學觀，這兩位哲學家對二十世紀的藝術家和作家具有重要地位。

叔本華相信這個世界並不是理智的地方，所有自然界的萬物都掙扎著免於死亡，因此展現了「生存意志」，但死亡無法避免，因此這樣的意志終究會被打敗。這樣的哲學雖然有些悲觀，可是卻很重視藝術，因為美學體驗的範疇是人類唯一為做而做，而非展現「生存意志」的活動。鑑賞一件藝術作品對叔本華來說，提供了無謂掙扎的求生過程中一個喘息的機會。

叔本華的想法對藝術家們影響如此深刻的其中一個原因，或許是因為他很重視藝術家。他認為藝術家經由作品表達人類處境的悲劇，尼采也表達了類似的看法。

「精疲力竭的我們應該用藝術傑作撫慰心靈，靜靜地站在藝術之前等待它們向我們傾訴的那一刻。」

叔本華

德國作曲家**華格納**（Richard Wilheim Wagner 1813-1883）將發現叔本華的著作的那一天當作一生中最重要的日子。他們都對人類處境抱有悲觀看法，華格納除了寫歌劇之外也評論藝術。在他1849年撰寫的散文《**未來的藝術品**》中，他發展了「**全方位藝術**」（Gesamtkunstwerk）、「綜合藝術」的想法，不只是融合各種藝術形式創造出複合領域的藝術表現，他希望在歌劇中表現出古希臘悲劇那樣，結合各種藝術形式、專注在宗教與社會倫常的作品。

新的觀看方式

波特萊爾（Charles Baudelaire 1821-1867）被廣泛認定為十九世紀最偉大的詩人。他寫下許多關於工業化時代下巴黎轉變的評論，也寫有關藝術的題材。波特萊爾將這股反理性主義的美學推向另一高峰，專注在人類處境的整體性，波特萊爾也被視為現代評論之父。

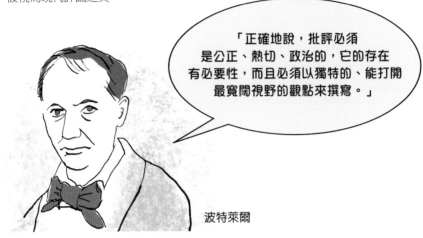

「正確地說，批評必須是公正、熱切、政治的，它的存在有必要性，而且必須以獨特的、能打開最寬闊視野的觀點來撰寫。」

波特萊爾

波特萊爾在1863年出版的《**現代生活的畫家**》中，告訴了我們當時他最青睞的藝術作品。波特萊爾最推薦描繪生活真實樣貌的藝術家，特別是城市的新面貌，像是正經歷發展與改變的巴黎。藝術家應該脫離社會，就像個時髦浪子，以他的話來說，就是「**漫遊者**」（flâneur），在城市中昂首闊步，以高貴的精神降臨在柏油路上研讀路邊植物，觀察這個世界和過去是如何地不同。不一樣的是，在這個快速變動的新城市以及「朝生暮死（ephemeral）、稍縱即逝（fugitive）、與純屬偶然（contingent）」的特質間，都會題材需要新的藝術技法讓藝術家和興盛的咖啡廳、大街、乞丐、妓女與行軍部隊結合一體。

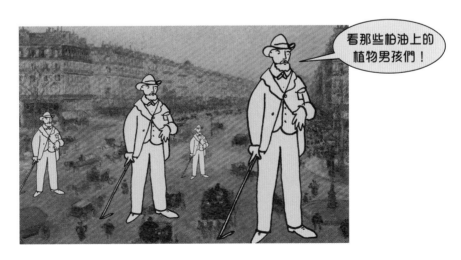

看那些柏油上的植物男孩們！

頹廢

波特萊爾對寫實主義有特定的看法，他不在意藝術有什麼樣虛假的道德，並認為非道德的藝術或許更來得真實，醜陋或頹廢也可被視為美麗的。他最惡名昭彰的詩集《惡之華》在1857年出版，毫無避諱地談論現實生活的病態、貪婪及道德的腐敗，震驚世人。波特萊爾認為罪惡是人類本性的一部分，而人或社會能夠進步或受到啟蒙根本是天方夜譚。

波特萊爾將自己視為殞落的天使，藏有新的精神。他和**魏崙**（Paul Verlaine 1844-1896）、**馬拉美**（Stéphan Mallarmé）及其他詩人、藝術家們組成了一個稱為「**頹廢者**」（Decadents）的團體。頹廢的風潮在十九世紀末（fin-de-siècle）的法國開始流行起來，像是波特萊爾這樣的頹廢派作家陶醉在感觀的、奢華的、情慾之中，推行著一種想法：進步不一定會帶來更好的生活。

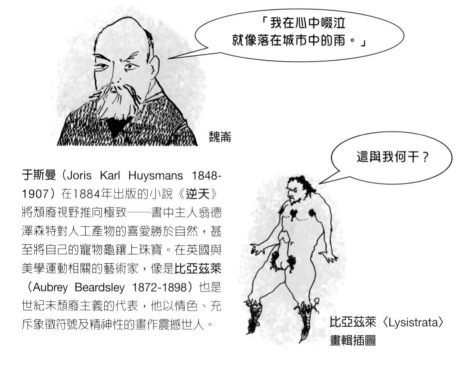

「我在心中啜泣就像落在城市中的雨。」

魏崙

這與我何干？

于斯曼（Joris Karl Huysmans 1848-1907）在1884年出版的小說《逆天》將頹廢視野推向極致──書中主人翁德澤森特對人工產物的喜愛勝於自然，甚至將自己的寵物龜鑲上珠寶。在英國與美學運動相關的藝術家，像是**比亞茲萊**（Aubrey Beardsley 1872-1898）也是世紀末頹廢主義的代表，他以情色、充斥象徵符號及精神性的畫作震撼世人。

比亞茲萊〈Lysistrata〉
畫輯插圖

象徵主義

另一個特別受到華格納寫作影響的十九世紀美術運動為「**象徵主義**」（Symbolism），這個名稱最早用來形容瑪拉美的詩作，後來**奧迪隆·雷東**（Odilon Redon 1840-1916）和**夏凡納**（Puvis de Chavannes）的畫也在此列。象徵主義作品反駁了寫實的理念，偏好神祕的、傳說性的、生理性的題材。

為藝術而藝術

十九、二十世紀中最重要的藝術爭論之一是藝術的自主性（autonomy）。藝術家、評論家在十九世紀末、現代社會初期及1960年代一再地辯論藝術作品如何參與現實社會和政治。

波特萊爾不認為藝術有特定的社會功能，單純地為藝術而藝術。這個根植於康德美學概念的想法認為美是脫離道德觀或真理的。法國哲學家**庫桑**（Victor Cousins 1792-1867）在1818年首次使用「為藝術而藝術」（l'art pour l'art）這個詞，但此概念的主要推手還是**戈蒂耶**（Theophile Gautier 1811-1872），代表性的藝術家則是**惠斯勒**（James Abbott McNeill Whistler 1834-1903）。

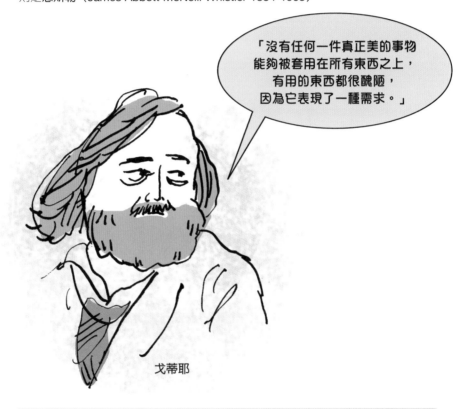

「沒有任何一件真正美的事物能夠被套用在所有東西之上，有用的東西都很醜陋，因為它表現了一種需求。」

戈蒂耶

俄國大作家**托爾斯泰**（Leo Tolstoy 1828-1910）完全反對「為藝術而藝術」的說法，在1869年出版的《什麼是藝術？》強調藝術唯一的作用就是表達道德與價值觀，不是表現造型性或美感。他認為藝術不是消遣，也不是一種娛樂，而是因傳達道德感受與經驗所以珍貴。

法庭前的藝術

惠斯勒在1875年於倫敦畫廊展出備受爭議的一幅畫〈黑與金色的夜曲，落下的煙火〉，這場展覽讓當時熱門的兩種相反看法「藝術的社會功能」與「為藝術而藝術」互別苗頭。

羅斯金在自己出版的報紙上強力抨擊這幅畫，他對惠斯勒的作品有諸多意見，最主要批評畫作未完成似的素描感，以及畫作內涵被過度吹捧。他認為惠斯勒的畫作所呈現的主題並不明確，而且通常都亂灑顏料般地粗製濫造。但羅斯金所倡導的寫實主義與觀察技巧，正是惠斯勒亟欲跳脫的規範。惠斯勒是為藝術而藝術的代表，他認為觀象的主觀感受、色彩的調和、造型的安排才是畫作的目標，因此就算畫面模糊鬆散也沒關係。他的反駁激怒了羅斯金，導致羅斯金更尖刻的批評——他說惠斯勒的畫作沒有主題、缺乏道德認知，更糟的是，只是商業市場上的奢侈品而已。惠斯勒因此控告毀謗。

這場官司是維多利亞時代的奇聞。羅斯金對惠斯勒的批評不只是針對單一藝術家，還包括了當時的新藝術潮流，特別是當時少有藝評知道、從法國來的藝術「新運動」，但羅斯金明確表示自己的喜惡。惠斯勒以聰明的說詞贏得了這場官司，但只獲得一便士的補償費，因繳不出高昂的判決費用，就此破產。

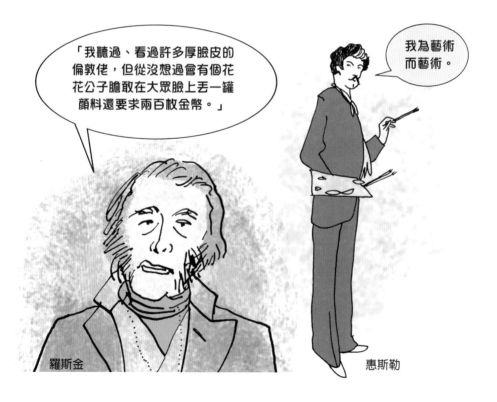

「我聽過、看過許多厚臉皮的倫敦佬，但從沒想過會有個花花公子膽敢在大眾臉上丟一罐顏料還要求兩百枚金幣。」

我為藝術而藝術。

羅斯金

惠斯勒

工業色彩理論

這段期間科學與技術的發展對藝術有徹底的影響。化學家**謝弗勒爾**（Eugène Chevreul 1786-1889）研究色彩的關聯性，並歸納出七十二色色環。他希望用理性的色彩理論來幫助自己的染印事業，曾宣稱：「兩個相鄰的色彩用肉眼看起來，差異會被突顯。」換句話說，色彩經驗仰賴鄰近的「另一個色彩」對照，之後他也在不同狀況下測試這則推論。

謝弗勒爾的觀察被法國藝評家**布朗克**（Charles Blanc 1813-1882）進一步延伸，1881年寫成《**繪畫藝術的法則**》。這本書被當時的藝術界人士廣泛閱讀，甚至影響了**秀拉**（Georges Seurat 1859-1891）所發明的**點描派**，這種畫風也被稱為**新印象派**。秀拉試著以繪畫來捕捉光線的效果，打破傳統預先調色的手法，用上萬個純色的小點在畫布上拼湊，讓視覺去混合達成理想的色調。秀拉運用了謝弗勒爾觀察的色彩現象，希望進一步發展印象派所倡導的技法，並具有更堅實的科學基礎。

日本主義 （JAPONISME）

馬奈、惠斯勒以及印象派、新印象派的藝術家致力創造一種新的繪畫表現手法，既非學院派，也不是新古典主義風格。他們的另一個共通點就是對所有與日本相關事物的喜愛。

當時在巴黎掀起一股「**日本主義**」熱潮，這個名詞是由當時一位著名的藝評家**波爾蒂**（Philippe Burty 1830-1890）所取的。日本才剛剛結束兩百年的鎖國政策，讓西方世界得以欣賞日本豐富的版畫、紡織及文物。

日本版畫所呈現的二維平面空間讓西方藝術家特別感興趣。浮世繪版畫藝術家，如：**葛飾北齋**（1760-1849）、**歌川廣重**（1797-1858）呈現空間和西方藝術家完全不同，沒有陰影，仰賴著書法線條或以圓形框架裝飾景觀畫。版畫內容主題多元，涵蓋生活各個層面，甚至包括極度情色的版畫，對西方藝術家是一大啓發。

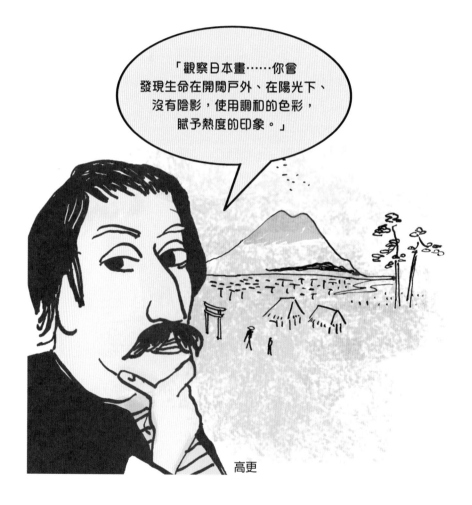

「觀察日本畫……你會發現生命在開闊戶外、在陽光下、沒有陰影，使用調和的色彩，賦予熱度的印象。」

高更

西方人從十九世紀開始反思自身對於不同的文化和藝術的概念，直到二十世紀才
完全體會到「異質不代表落後」的道理。

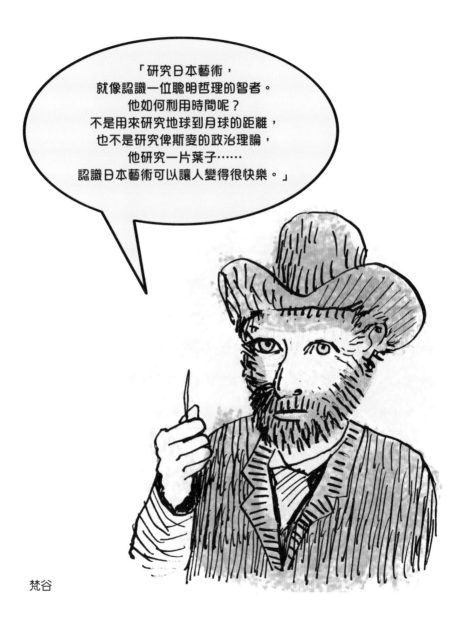

「研究日本藝術，
就像認識一位聰明哲理的智者。
他如何利用時間呢？
不是用來研究地球到月球的距離，
也不是研究俾斯麥的政治理論，
他研究一片葉子……
認識日本藝術可以讓人變得很快樂。」

梵谷

梵谷（Vincent Van Gogh 1853-1890）清楚地描述了他如何看待、思考這種讓他
感到新奇、解放的美感，也概述了藉由觀察自然世界，而得到更廣泛的精神啟發的
一種東方思維。這就本質上來說，是許多東方藝術追求的意境，藉由一片葉子反思
宇宙的整體性。與其寫實地描繪一片葉子，藝術家實質上希望表達更深厚的意涵。

後印象派（POST IMPRESSIONISM）

暨此之後受到印象派影響的作品，被統稱為**後印象派**。在這個藝術運動之後，藝術追求自然寫實的想法逐漸被切割，部分是因為叔本華與尼采的新哲學觀念逐漸流行，自我（self）及「自我表達」（self-expression）逐漸被重視。「後印象派」這個詞首先在1910年被英國評論家**弗萊**（Roger Fry 1866-1934）使用，他在倫敦策畫了一個名為「**馬奈與後印象派**」的展覽。

後印象派的關鍵人物為**塞尚**（Paul Cézanne 1848-1903）、**梵谷**及**高更**，弗萊認為他們都逐漸脫離印象派明確的描繪風格。

野獸派（FAUVISM）

野獸派是法國後印象派繪畫中色彩特別豐富的藝術運動。野獸的法文為「fauves」，由藝評家**弗克瑟勒**（Louis Vauxcelles 1870-1943）在1905年首次引用，描述**亨利·馬諦斯**（Henri Matisse 1869-1954）、**安德烈·德藍**（André Derain 1880-1954）與**杜菲**（Raoul Dufy 1877-1953）等藝術家色彩明亮、狂野、表現性強的繪畫風格。這個藝術派別特別重視情感表達，純色與各式的形狀在他們的眼中都是美的。**野獸派**是西方藝術史中第一個坦承受到民族誌或「原始」藝術啓發的派別，並常在巴黎特羅加德羅（Trocadéro）博物館留連忘返。

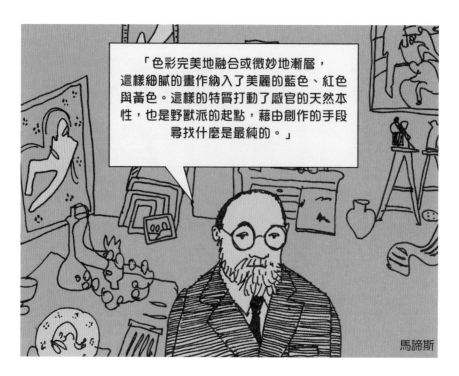

馬諦斯

94

原始主義（PRIMITIVISM）

當我們鑑賞十九世紀末、二十世紀初的歐洲藝術時，可清楚觀察到非西方文化、藝術及文物的影響。

對現代藝術家而言，不比歐洲現代化都市「文明」的西方與非西方社會都被定義為「原始的」（primitive），像是非洲或印度的藝術品被視為「原始的」，這樣的觀點其實很「以歐洲為中心」，歐洲本身在工業化時代來臨前也存有豐富的民間藝術，卻也在此時慢慢的從歐洲消失。

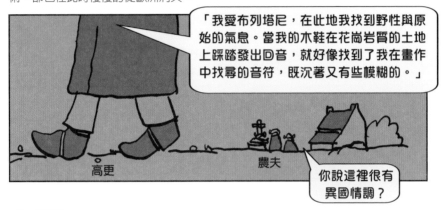

高貴野人

浪漫派哲學家盧梭發明了「高貴野人」的概念。基本上，盧梭認為社會是腐敗的，而人剛出生的時候，或是在「自然」的環境中，是最純真的、好的、尚未被汙染的。他甚至在1750年出版的《**論科學與藝術**》中表示，所有藝術與科學的進步都對人有不良的影響，讓人的素質比上一代更糟。

西方藝術家也選擇將這些「原始的」文化視為尚未受到西方文明及天主教派思想所侵擾的純真文化。藝術家認為「原始的」文化中沒有西方文化的禁忌與拘束，因此代表了自由、性與不從眾的特質。

全球化下的世界

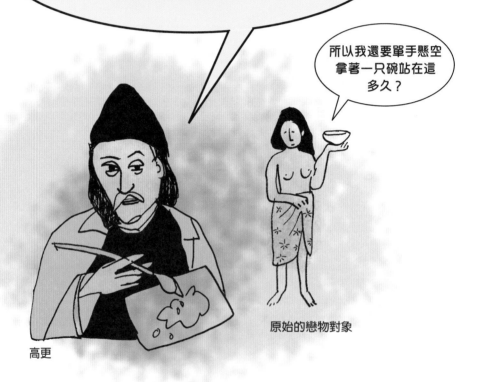

「原始藝術從靈魂而生，運用自然。
而所謂的精緻藝術則從感受而生，仿效自然。
大自然在前項狀況中是位侍者，但對後者而言則是一位情婦。
她允諾男人欣賞她，因為她需要藉由人的精神才能被滋潤。
也因此我們受困於自然主義錯誤的引導。面臨當下的窘境除了坦
然地、理性地返回到最初的、所謂的原始藝術之外，
沒有其他救贖的方式。」

所以我還要單手懸空
拿著一只碗站在這
多久？

原始的戀物對象

高更

為何現代藝術家常受到異國文化的強烈影響？其中一個原因是時代改變讓藝術家易
於取得新資訊。他們同時看到自己居住的環境快速變動和「原始」藝術中所呈現的
文化差異與對立加大，從非西方國家帶回來的文物經常使人讚嘆、不解。

德國藝術史評論家**沃林格**（Wilhelm Worringer 1881-1968）在1908年出版了一本
有趣的書《**抽象與移情**》，研究「原始」文化中裝飾圖騰和現代繪畫呈現的新語彙
之間的關聯性。他認為部分文化積極正向地運用抽象與裝飾手法來轉化對「孤單的
懼怕」。而這樣的創作手法就他看來，異於西方藝術運用自然主義與移情的手法。

立體派（CUBISM）

立體派被視為西方藝術史中最重要的發展之一，是由**畢卡索**（Pablo Picasso 1881-973）與**布拉克**（Georges Braque 1882-1963）在1907至11年間發展出來的一種新繪畫形式。他們認為自古希臘以來，自然主義支配了大部分的西方藝術，希望發明一種比自然主義更真實呈現事物的繪畫方法。畢卡索與布拉克也受到「原始」藝術表現的強烈影響，像是風格獨具的非洲部落面具。

有時這個時期的繪畫被稱為「**分析立體**」時期（Analytical Cubism），後來畢卡索與布拉克兩人發展拼貼畫，則被稱為「**綜合立體**」時期（Synthetic Cubism），利用報章雜誌的簡報、商品標誌、牆紙等「真實」世界的物件，有技巧地將再現（representation）的概念複雜化。

立體派以不同的再現手法，挑戰了西方藝術自古以來對於自然表現的正統手法。他打開了一道閘門，讓藝術家得以承先啟後地發展新的一條路。沒有立體派就沒有杜象、普普藝術，沒有概念藝術，也沒有複合媒材裝置藝術！

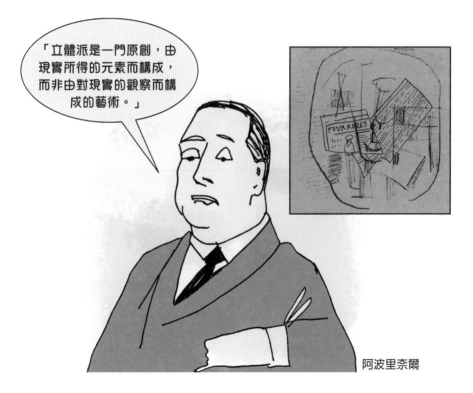

「立體派是一門原創，由現實所得的元素而構成，而非由對現實的觀察而構成的藝術。」

阿波里奈爾

法國作家詩人**阿波里奈爾**（Guillaume Apollinaire 1880-1918）是立體派首要擁護者之一。他的「書法式」圖像詩作其實能和立體派繪畫及拼貼找到共鳴。

表現主義

不只法國藝術家對「原始主義」（primitivism）感興趣，德國也想突破印象派平衡、協調的繪畫世界，從「原始」找到靈感。「**德國表現主義**」重視獨特且強烈的自我表達方式，認為這樣的繪畫才是真誠且高貴的。德國表現主義團體主要有兩個分支。

「**橋派**」（Die Brücke）活躍於1906至13年間，創始者為**凱爾西納**（E. L. Kirchner 1880-1938）。這群表現主義藝術家擁抱了人類與大自然共處的想法，並提倡藝術家加入天體營、活在另類的社群之中。

另外則是較文雅的「**藍騎士**」（Der Blaue Reiter）團體，活躍於1911至14年間，由康丁斯基（Kandinsky 1866-1914）、馬爾克（Franz Marc 1880-1916）創立，但也包括了**麥克**（August Macke 1887-1914）、**保羅·克利**（Paul Klee）等成員。以慕尼黑為根據地，首先在1912年出版了康丁斯基的著作《**藝術的精神性**》，深具影響力，這個團體也是抽象表現主義發展上的里程碑。

> 自我表現的重要性被德國表現主義藝術家奮力推進一大步，並在1950年代的美國**抽象表現主義**風潮持續獲得發展。表現主義的「概念」也在1980年代之後由**新表現主義**者再次詮釋。

現代

正如我們已介紹過的，有人相信生活在工業化時期的藝術家伴隨的著巨大的社會變革因此他們的藝術會和過往的時代不同，能夠反應那個特定的、快速變動的社會。藝術家也認為他們的作品該是現代的（modern）。

現代是什麼意思？

最初人們說一件物品或一個想法是「現代的」代表它跟的上時代、是屬於當代的。

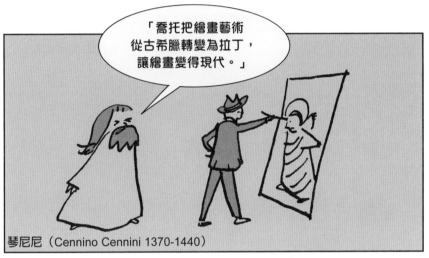

「喬托把繪畫藝術從古希臘轉變為拉丁，讓繪畫變得現代。」

琴尼尼（Cennino Cennini 1370-1440）

今日，「現代」這個詞已經衍伸出更多用法及涵義，所謂的「現代時期」是指工業革命後，大約1860年代至1960年代的一百年期間。

現代主義又是什麼意思？

現代主義（Modernism）是指「現代時期」底下所蘊藏的哲理。現代主義中可見與過去截然不同的藝術形式。現代主義注重的概念包括獨特性與進步主義，回應著新的、快速發展與變遷的工業化世界。藝術中的現代主義同樣地突顯出這時期的各種變化，例如工業化與都市化。

現代主義藝術

現代主義藝術家們，無論畫家、雕塑家、攝影師、作家、詩人或評論家，對某些事都有相同的信仰與執著。他們覺得自己活在與過去全然不同的環境中，想反映這樣的改變，創造出一種新型的藝術。因此傳統思維與歷史是被排斥的，現代主義者渴求原創與新穎，反抗固有的歷史、信仰與傳統也代表對舊語彙與裝飾風格的排斥。一股新的國際化精神蔓延在現代藝術與建築間，並與熱門的社會主義（Socialist）原則相連結，這是當時許多現代主義藝術家流行討論的議題。

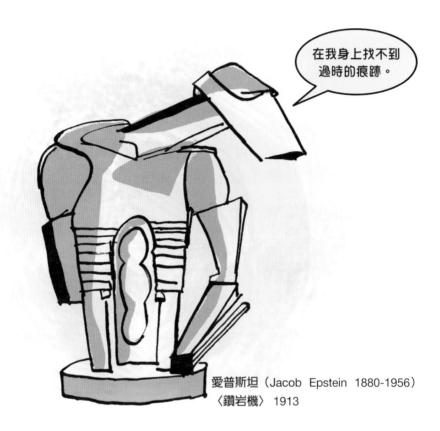

在我身上找不到過時的痕跡。

愛普斯坦（Jacob Epstein 1880-1956）
〈鑽岩機〉1913

伴隨著現代主義的發展，**前衛**（Avant-garde）思想誕生了，這是指與主流文化對立、占領新興文化最前端的一群藝術家。這個詞原是法國軍隊用來形容潛入敵軍陣營、探索新陣地的前線部隊。有些人認為反主流的前衛藝術在1930年代結束，另外也有一些人認為普普前期與後現代主義藝術家也屬於前衛的範疇。藝評家**培德‧布爾格**（Peter Bürger b.1936）推出一套分割現代主義與前衛派的理論，在1974年出版的《**前衛理論**》中將樂於固守本分的的藝術區分為現代主義藝術，而他認為非常激進、挑戰所有藝術「概念」的作品則屬於前衛藝術的範疇。

未來主義（FUTURISM）

未來主義是二十世紀早期的前衛藝術運動，由義大利詩人**馬里內諦**（Filippo Marinetti 1876-1944）開創，相關的藝術家包括**薄丘尼**（Umberto Boccioni 1882-1916）、**卡羅‧凱瑞**（Carlo Carrà 1881-1966）、**巴拉**（Giacomo Balla 1871-1958）及**賽維里尼**（Gino Severini 1883-1966）。未來主義者認為歷史與傳統文化從本質上就是壞的，並希望大眾能改為擁抱新事物。所以他們提倡摧毀美術館、圖書館，接受跑車競賽、電力、機關槍與坦克車等新的事物。

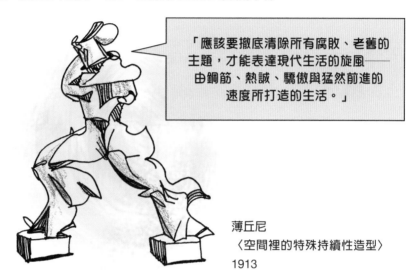

「應該要徹底清除所有腐敗、老舊的主題，才能表達現代生活的旋風——由鋼筋、熱誠、驕傲與猛然前進的速度所打造的生活。」

薄丘尼
〈空間裡的特殊持續性造型〉
1913

漩渦主義（VORTICISM）

漩渦主義是一種英國版本的未來主義運動，1913年由**路易斯**（Wyndham Lewis 1884-1957）開創。就如義大利未來主義者一樣，路易斯希望藉由藝術來慶祝新的機械世代，在自辦刊物《**爆炸**》檢討舊的藝術與文化形式，例如：法國文化、英式黑色幽默、維多利亞時期、美學鑑賞、天主教堂、暢銷作家、作曲家、善心人士、運動員全都是它批評的對象。他欣賞的是：英國工業、工運團體、飛行員、音樂廳娛樂演員、美髮師、港口以及前衛派的藝術成員。

反藝術

達達（Dada）是一個「反藝術」的運動。1916年從蘇黎世發跡散播至全歐洲，影響力甚至傳到了美國紐約。達達藝術有時在意無關緊要的事情，並且帶有憤怒情緒。可以是**阿爾普**（Hans Arp 1887-1966）隨意用紙片剪貼成的作品，或是**杜象**的蒙娜麗莎塗鴉明信片。達達幾乎反抗所有的事物，1914至18年經過**第一次世界大戰**的蹂躪導致許多人喪生，這是首場以工業化規格開打的戰爭，因此人們開始質疑這樣的社會是否就代表進步。達達藝術家對他們的文化全然失去信心，對傳統藝術及美學更是質疑。

「達達沒有任何意義，
它什麼也沒有，
什麼也沒有，什麼也沒有
就像你的希望：無
就像你的烏托邦：無
就像你的偶像：無
就像你的藝術家：無
就像你的宗教：無。」

查拉

達達創作了表演、詩作、影片、相片、特殊設計的字體以及一些其它已經變得比較傳統的藝術物件。運動的中心人物**查拉**（Tristran Tzara 1896-1963）及**雨果·包爾**（Hugo Ball 1886-1927）經營了一家稱為**伏爾泰小酒館**的夜店。他們以撼動當時的社會為目的，特別是撼動藝術界。達達的表演混亂、激動且嚇人。達達的詩有時則是由一些狀聲詞組合起來，就像**史維塔茲**（Kurt Schwitters 1887-1948）的《Ur奏鳴曲》就是由無法辨認的聲音所組成的韻律。在柏林，一個更具政治思想的運動由**葛羅斯**（George Grosz 1893-1959）及**哈特菲爾德**（John Heartfield 1891-1968）所創，他們以諷刺藝術來批判逐漸滋長的右翼國家主義思想，**赫許**（Hannah Höch 1889-1978）則用日常垃圾做成巧妙的拼貼作品，也是一種反骨的達達藝術。

「我在此宣示查拉發明了達達這個詞，於1916年2月6日。在那我與十二個孩子首次從D中唸出了那個字……這一切發生在蘇黎世的Café de la Terrasse，當時我左邊的鼻孔裡塞了一個法國奶油麵包。」

阿爾普

超現實主義

超現實主義者（Surrealists）和達達藝術家關係緊密，自1920年代開始，超現實主義團體的中心人物為作家詩人**布列東**（Andre Breton 1896-1966）以及一群經過篩選、更替的成員：**阿爾普**、**米羅**（Joan Miró 1893-1983）、**馬森**（Andre Masson 1896-1987）、**達利**（Salvador Dali 1904-1989）、**畢卡匹亞**（Francis Picabia 1879-1953）、**坦基**（Yves Tanguy 1900-1955）、**恩斯特**（Max Ernst 1891-1976）、**巴塔耶**（Georges Bataille 1897-1962）等藝術家及作家都在此列。歷經第一次世界大戰創痛，超現實主義者排斥文明，並引用**弗洛依德**（Sigmund Freud 1856-1939）的論述以非理性、無意識狀態的手法創作。超現實主義藝術及文學看似近一步質疑了從啟蒙主義以降對於人類理性的信任。

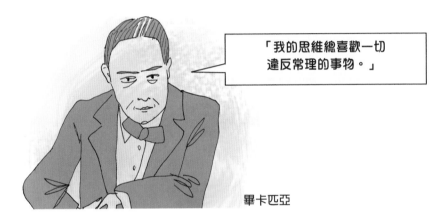

「我的思維總喜歡一切
違反常理的事物。」

畢卡匹亞

超現實主義跟字面上的意思一樣，是指「超越現實」的創作，雖受達達主義啟發，但反藝術的成分較少，反而注重無意識創作的藝術。1920、30年代的超現實主義者出版了許多宣言及舉辦團體展覽。藝術品風格懸殊，但都顯現了對於性、禁忌、機運、無意識狀態的興趣。

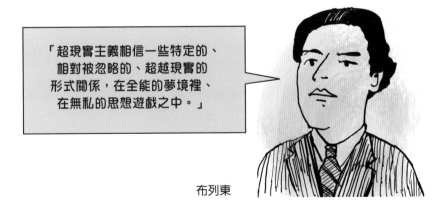

「超現實主義相信一些特定的、
相對被忽略的、超越現實的
形式關係，在全能的夢境裡、
在無私的思想遊戲之中。」

布列東

無意識

弗洛依德在1900年出版了《夢的解析》徹底改變了一般對人類心理的了解，顯現出無意識思想（而非有意識的、理性的思考）才是決定一個人行為的主要因素。弗洛依德認為人類社會的傳統禁忌——殺戮、侵略、暴力與性——才是社會真正的基礎，他表示：

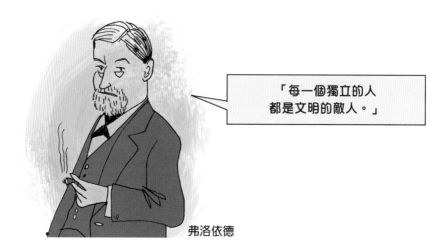

「每一個獨立的人都是文明的敵人。」

弗洛依德

超現實主義者觀察到，無意識的慾望與人們在「原始」及早期文明社會中的行為有些共同點。例如當時剛被發現的**拉斯科**（Lascaux）洞窟壁畫，展現了一個重要的古老文化中，藝術與儀式有密不可分的關聯。人類學家**列維‧布留爾**（Lucien Lévy Bruhl 1857-1939）在1910年發表《**原始思維**》一書表示「原始」人類思維異於建立在理性與邏輯上的西方思維。**莫斯**（Marcel Mauss 1872-1950）的研究同樣顯示了社交行為像是「施予」並不是理性的舉動，而是包含一些神祕或模糊的信念。像其它由「原始」取得靈感的藝術家們，超現實主義者感興趣的是「原始藝術」展現出什麼樣的「原始文化」，能夠為自身心靈狀態點燃一盞明燈。

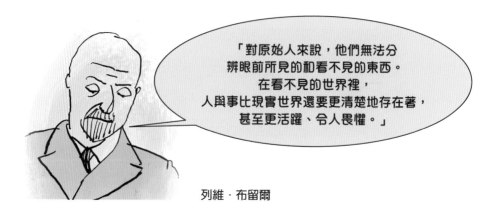

「對原始人來說，他們無法分辨眼前所見的和看不見的東西。在看不見的世界裡，人與事比現實世界還要更清楚地存在著，甚至更活躍、令人畏懼。」

列維‧布留爾

自動書寫與繪畫

超現實主義者探索自己的潛意識，有時甚至運用弗洛依德的分析技巧，例如：**恩斯特**的繪畫使用擦印法因此充滿意外與機運、而**布列東**的「自動書寫」與**馬森**的「自動繪畫」則是試著從無意識直接創作作品。

怪異

弗洛依德在1925年寫過「怪異」（uncanny）或稱「非熟悉感」（unhomely）的文章，形容從一種親切變成陌生的恐懼感。**貝勒門**（Hans Bellmer 1902-1975）的攝影作品是一個超現實主義的範例，被攝物包括了奇怪的娃娃雕塑，外表看起來不正常，卻有寫實、強調的性徵。

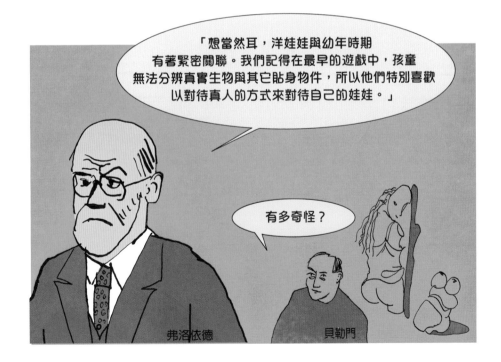

弗洛依德與藝術理論

一位藝術老師與學生的對話：

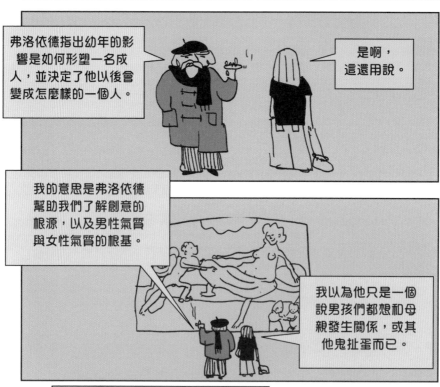

成人之路

男孩

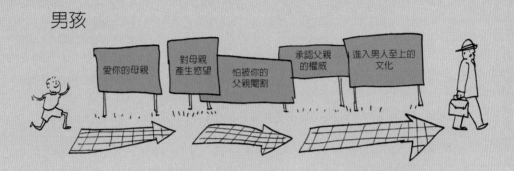

女孩

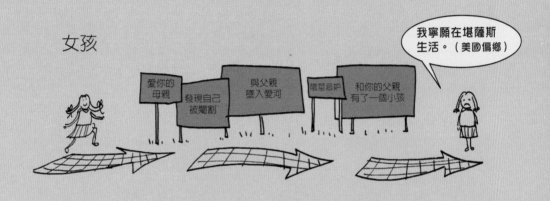

所以弗洛依德對藝術理論來說重要嗎？

短的答案是「對」，因為他發明了心理分析。

長一點的答案是他的理論發現無意識驅動了人類的行為及創作，因此開啓了瞭解藝術的另一扇窗。

他的想法備受爭議，因此許多人反對他，但他無法被忽視，特別是思考身分認同與藝術之間的關係時。

弗洛依德論李奧納多‧達文西

弗洛依德本身對藝術很有興趣，特別是古典藝術，但或許你也能猜到他對天才的育成或藝術創作由什麼因素驅動也同樣感興趣。他在1910年寫的《論李奧納多》展現了弗洛依德式藝術分析最好與最壞的一面。

他認為創造力與幼年經驗有所關聯，換句話說，幼年經驗影響了人格的部分特質也造就了藝術家，這部分聽起來蠻合理的。但弗洛依德分析最糟的一面則是將李奧納多‧達文西的作品簡化為一件可以被評論者分析、了解病患的心理與創造動力、複雜精神症狀的產物。

也就是說，當弗洛依德承認李奧納多的天才的同時，也爭論李奧納多的藝術與科學活動事實上都有無意識的自我防衛意識，李奧納多保護自己免於聆聽內心的聲音。這個論述或許有一點道理在，但是過於簡單化，而這就是弗洛依德派分析的缺點。

弗洛依德曾告訴瑞士心理學家**榮格**（Carl Jung 1875-1961）：「李奧納多的個性之謎突然變得明朗起來……，在年輕時他就把性慾轉化在對知識的追求上，從此之後，任何事情都無法完成……」這可被視為弗洛依德對於這位藝術家的理論，也是對創作動力的理論。

杜象與現成品

杜象（Marcel Duchamp 1887-1968）有時被歸類為達達藝術家，但他本人不承認與任何藝術運動相關。他的早期繪畫融合了立體派與未來主義的影響，並且很早就獲得肯定。1912年所畫的〈下樓梯的裸女〉在隔年的**軍械庫展**（Armory Show）展出時掀起輿論。這是一場大型的展出，為紐約的觀眾展示了歐洲最新的現代化運動。那幅裸體畫現在看來或許沒什麼，但他結合女體、機械運動、立體派角度線條的形式，當時讓許多人不知所以然，因此在媒體上被嘲諷而登上首版。

但杜象最為人知的並不是他的繪畫，而是「**現成物**」（readymade）的概念。第一個現成物作品是1915年的〈**腳踏車輪**〉，他將一個平凡的車輪銜接在木板凳上。現成物就是把大量製造的物件當作藝術品的一個簡單概念。對杜象而言，現成物突顯了藝術可以抽離美學，而非實際創作，選擇與呈現才是藝術家的首要手段。杜象在1915至23年間總共選擇了21件現成物作品，最知名的是1917年創作的〈**噴泉**〉，實際上是一座男性小便斗。杜象利用假名將這件作品投稿至一個表示會展出所有投稿作品的展覽。雖然杜象自己也是評審之一，但他無法說服任何人這是一件藝術作品，因此他的作品被回絕了。他在測試藝術的底線究竟在哪裡。杜象希望現成品也能夠陶冶心性，而不單是被觀看的物件。杜象想問，如果將所有與藝術相關的特質抽離了：美感、創作過程、工匠技藝，那藝術會是什麼樣子？

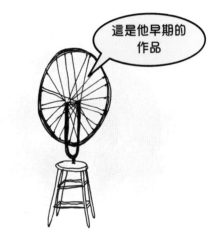

這是他早期的作品

「藝術這個字就詞源學的角度來說是『做』的意思，很簡單地去做。所以什麼是做呢？選擇一管藍色的顏料、一管紅色的顏料，把它們放在調色盤上是做一件事⋯⋯還有選擇放在畫布上哪裡，總是關於選擇。所以你可以選擇用顏料筆刷，也可以選擇用現成物，無論是用機械製造，或是出自另外一人之手，甚至你有意願的話，可以將之修改成你要的樣子，因為這是你的選擇。選擇才是重點，在一般繪畫中皆然。」

杜象

大玻璃

杜象的作品充滿了資料的交叉比對與諧音的笑話與遊戲。他最具野心的其中一件作品是1923年的〈甚至，新娘也被她的男人剝得精光〉又稱為〈**大玻璃**〉。用兩篇玻璃夾著銅線、顏料及影像，是一幅「未完成」的圖像。後來打破造成裂痕，也沒有修復，杜象反而因裂痕而更滿意這件作品。作品中描繪內容有機械性的物件，他解釋這是「兩人之間情色衝動的半科學性分析圖」，這張分析圖將時間凝結，像是動畫的剪影，讓觀者能夠想像它運作的樣子。玻璃的每一部分都有特殊涵義，雖然看起來不明顯，但杜象寫了一本伴隨這件作品閱讀的手冊來解釋他的意圖。

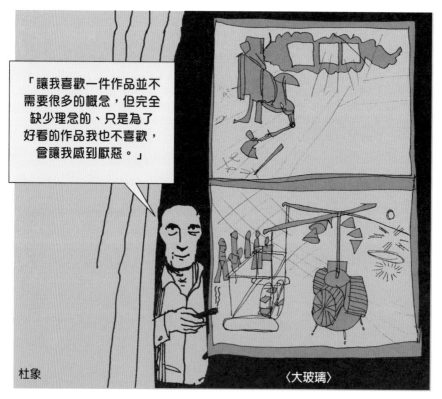

「讓我喜歡一件作品並不需要很多的概念，但完全缺少理念的、只是為了好看的作品我也不喜歡，會讓我感到厭惡。」

杜象　　　　　　　　　　　　　　　　　　　　〈大玻璃〉

杜象完成〈大玻璃〉之後就停止藝術創作，長達十年時間只下象棋。他的最後一件作品耗費二十年完成──1946至66年，名為〈**施予**〉（Les étant donnés）。這件作品就像一場超現實的偷窺秀，有一個全裸的女人雙腿展開，觀眾藉由一扇木牆上的兩個小洞像是窺淫狂般地觀看這幅景象。杜象彷彿再次反問觀眾，藝術的界線究竟在哪。

杜象成為20世紀中最具影響力的藝術家之一，甚至超越**畢卡索**，部分人認為，杜象是**觀念藝術**與**後現代藝術**之父。

抽象藝術（ABSTRACT ART）

抽象藝術是指非具象表現的一種藝術傳統，在西方藝術它與現代主義相關，並挑戰了正統的具象或模仿繪畫手法。抽象藝術可說是創造了一種新的視覺語言。**康丁斯基**創作了一些最早的抽象畫，圖像略可猜出具象內容有時則完全抽象。他的抽象手法將自由的形狀與色彩等同於「精神性」，在1911年撰寫《**藝術的精神性**》一書深刻影響早期抽象藝術的發展，例如早期現代主義的前衛團體，包括：

俄國抽象藝術運動「**至上主義**」（The Suprematists）是由**馬列維奇**（Kasimir Malevich 1878-1935）於1913年發起，運用幾何圖形當作一種激進的造形語彙，傳達絕對與純實的情感。馬列維奇著名的〈**黑色方塊**〉可被視為否定所有過去的藝術，在首次展出時還高高懸掛在空間角落，仿照宗教式的陳列方法。

「**構成主義**」（The Constructivists）是另一派俄國藝術運動，影響力橫跨歐洲。雕塑品以工業材質製作，並經常探討空間、光線與形式。這個運動是烏托邦的、理想的、開放一般人接觸的。早期結構主義希望發展新的藝術形態，合乎革命後的新時代，因此揉合了共產主義思維，並認為藝術有幫助社會的潛力，例如塔特林（Vladimir Tatlin 1885-1953）設計了一座大型的結構主義高塔，具有廣播電台的功能。之後結構主義經過發展、影響力慢慢擴大，政治意味也逐漸淡化了。

「**風格派**」（De Stijl）則是從荷蘭發起，原為抽象畫家**蒙德利安**（Piet Mondrian 1872-1944）及**杜斯柏格**（Theo van Doesburg 1883-1931）所發起的雜誌名稱。與「風格派」相關的藝術家完全以幾何抽象方式創作，又稱此為「**新造形主義**」（Neo-Plasticism）。這個詞也是由蒙德利安所創，用來形容一種新的非具象表現手法，只用單純的形狀，例如方形以及純色來創作。之所以被稱為「造形主義」，是因為繪畫如同塑膠一樣，是可塑性高的藝術形態。

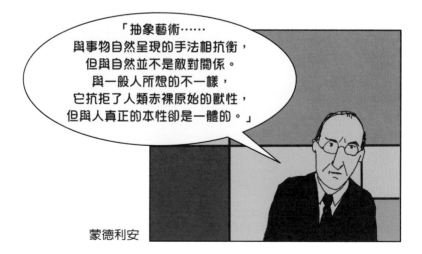

「抽象藝術……
與事物自然呈現的手法相抗衡，
但與自然並不是敵對關係。
與一般人所想的不一樣，
它抗拒了人類赤裸原始的獸性，
但與人真正的本性卻是一體的。」

蒙德利安

抽象藝術的奇怪理論

早期抽象派藝術家相信許多奇奇怪怪的理論，這些論述廣受現今研究者質疑。

神智學（Theosophy）運動源自十九世紀晚期，探索所有不同宗教門派背後共同的絕對真理。因為抽象派也包含精神性的探索，所以和神智學運動共鳴。許多前衛藝術家，例如保羅·克利、康丁斯基、蒙德利安都曾是神智學的追隨者。他們認為自己的創作延續了一門神聖的研究，有助於了解精神性的真理、韻律及整體。許多抽象畫家相信繪畫可以捕捉深層、重要、看不見的真實，康丁斯基甚至說自己的繪畫展示了「思緒形態」，而其他人，例如杜象則談論「第四次元」。

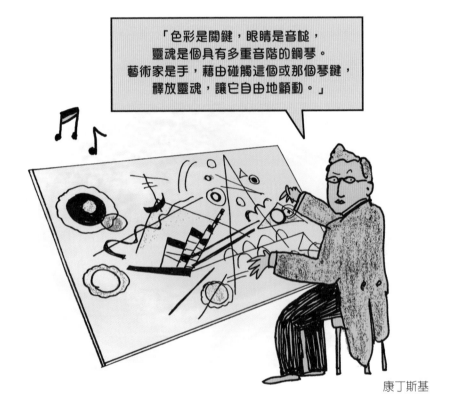

康丁斯基

伴生感覺（Synaesthesia）原是科學用詞，再次為抽象畫家及藝術家帶來啓發。它用來形容單一感官的知覺可以牽動另一個感官的感受，最常見的範例就是人們在聽音樂的時候感受到不同顏色。畫家康丁斯基具有伴生感覺，認為自己的繪畫創作融入了樂曲的編排及和絃，因此色彩對他來說也是深富情感的。伴生感覺也影響了音樂界，例如與康丁斯基同年代的作曲家**史克里亞賓**（Alexander Scriabin 1872-1915）甚是打造了一台可以投射光的風琴，在1910年的《**普羅米修斯**》舞台劇演出，讓觀衆可以體驗伴生感覺的境況。

形式主義（FORMALISM）

對於想要強調新時代藝術的評論家而言，他們需要一個不同於傳統自然主義或再現手法的理論，一個能拿來討論所有印象派、塞尚、抽象藝術，也可以將今昔融會貫通的理論。「**形式主義**」是他們所得的答案，也成為現代主義中最重要的理論之一。由藝評家**貝爾**（Clive Bell 1881-1964）、**瑞德**（Herbert Read 1893-1963）在1920年代研發，並持續在40、50、60年代受到討論，將觀看一件藝術品的焦點放在「形式」（form）上，現代主義繪畫及雕塑的發展及認可度的提升與形式主義和有密切關聯。

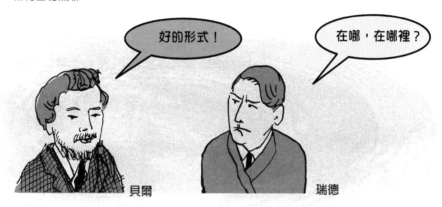

什麼是形式？其中一種解釋為「形式」與美的概念相關都源自於古典哲學。貝爾在1914年出版的《藝術》提出了形式主義的論述。貝爾隸屬於「**布魯斯貝里文化圈**」（Bloomsbury Group），這個團體包括了**維吉尼亞・吳爾芙**（Virginia Woolf 1882-1941）及**弗萊**（Roger Fry 1866-1934）等支持現代主義在英國發展的上流社會、中產階級的知識分子。他們在第一次大戰前和期間在倫敦大英博物館旁的布魯斯貝里區域舉辦了許多類似沙龍的聚會。貝爾是印象派的支持者，並策畫了英國首場後印象派畫展，這場展覽以及他的文章都助長了這股新現代藝術潮流在英語系國家的推行。

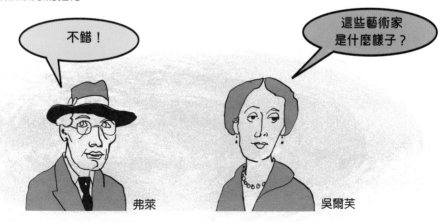

所以該如何辨認有意義的形式呢？

對貝爾來說，藝術不是好就是壞，如果是好的藝術必然包含了「**有意義的形式**」（significant form）。有意義的形式可以是一種特質，由許多不同種類、時代、文化的藝術產物共享，譬如法國的沙特爾大教堂、墨西哥的雕塑、喬托在帕多瓦畫的壁畫或塞尚的一幅畫。

貝爾認為有意義的形式是牽動觀者情感與知覺的「線條與色彩的結合」。這或許很主觀，至少追根溯源比起崇尚拘謹、自然的表現形式的古典時期思想來得主觀許多。這種「形式主義」與重視主體性（subjectivity）的啟蒙時代哲學家**休謨**（David Hume 1711-1776）相呼應。貝爾認為有意義的形式不光是美麗的妝點，因為藝術之外也存在著美，「有意義的形式」才是美的內涵及美的所有本質。但貝爾很清楚地強調形式主義所含括的主觀概念並不代表所有人對藝術優劣都可各持看法。要了解「有意義的形式」必須仰賴教育，經由教育來達成共識。

貝爾的形式主義區別了藝術的優劣、深具評判意味，因此也被批評為菁英主義。

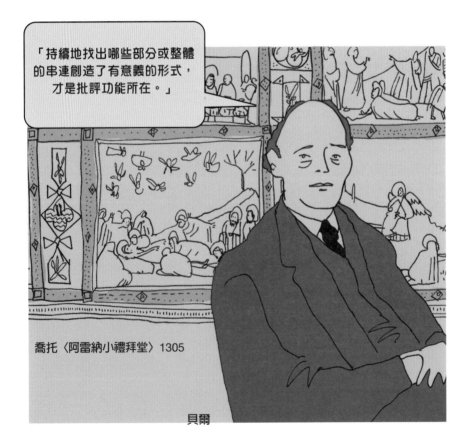

「持續地找出哪些部分或整體的串連創造了有意義的形式，才是批評功能所在。」

喬托〈阿雷納小禮拜堂〉1305

貝爾

藝術的內在與外在價值

藝術本身應該包含全部的意義是形式主義的另一個重要概念。「內在」（intrinsic）的特質比「外在」（extrinsic）附加特質重要，因此具象藝術被視為劣等的，因為它專注於繪畫之外的世界、注重物體的描繪。具有政治意味的藝術就算是有激進想法，或像是義大利**未來主義**那樣的抽象繪畫也同樣不被看好，因為它專注在政治這樣一個屬於藝術之外的特質之上。藝術的範疇應該只衡量內在的特質，像是形式、情感、感知。如同法國現代畫家**莫理斯‧丹尼**（Maurice Denis 1870-1943）曾說過：「切記，一幅畫在呈現一頭戰馬、一個裸體、一種趣味或任何東西之前，它的本質是一個平面，覆蓋著色彩以特定方式組合。」

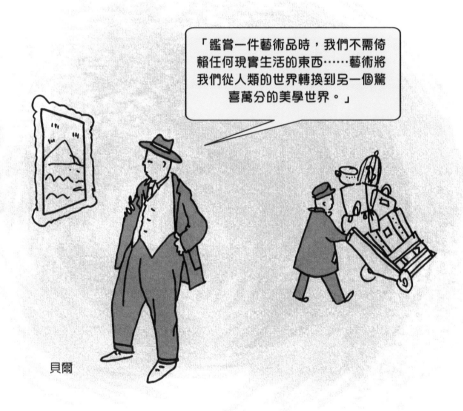

「鑑賞一件藝術品時，我們不需倚賴任何現實生活的東西……藝術將我們從人類的世界轉換到另一個驚喜萬分的美學世界。」

貝爾

貝爾的觀點和惠斯勒為自己的畫作〈黑與金色的夜曲，落下的煙火〉所作的辯護相仿，形式主義和惠斯勒都受惠於「為藝術而藝術」（唯美主義）的理論。

高藝術／低藝術

貝爾的形式主義分辨了藝術的優劣，這種想法可以追溯到啓蒙時期康德的論述。康德十八世紀撰寫關於藝術的題材時提到「舉世皆通的美感」，並強調這種美感是非個人、抽離的、也因此是「理性的」概念，讓人分辨偉大的藝術以及側重應用性與功能的藝術。高藝術（High Art）是偉大的藝術，與日常的、流行的低藝術（Low Art）因此形成了一個對比的概念。過去數個世紀以來模糊的界線被畫下，分野從未如此明確：所謂的高藝術是嚴肅、複雜、優美與菁英式的，而低藝術是肉慾的、多愁善感的、廉價與流行的。

資本主義的崛起以及消費文化的興盛就某些層面而言，也助長了高藝術想法的發明，以此做為分辨菁英、中產階級文化與勞工流行日常文化的一把尺。人們偏好操作明確的階級分類，因此高／低藝術成為了一種有用的手段，傳達「這件作品是嚴肅、重要，獨樹一幟的」而相反的「那件作品是肉慾與無關緊要的」。「最好、最菁華的想法或言語才是高藝術」逐漸成為普遍看法之時，也清楚表現出一種優越感，貶低了看似自我陶醉、廉價的流行藝術。

挑戰分野

許多現代時期藝術家們挑戰了高／低藝術的分野。我們可見法國寫實主義畫家庫爾貝利用流行的版畫媒介納入傳統學院派的繪畫功力，創作了激進的現代歷史畫。同樣地，也可見印象派畫家中運用印刷品、攝影、流行的元素。畢卡索創作立體派拼貼時採用了激進做法，與其在畫作中描繪報紙、壁紙等物件，他實際剪裁讓這些元素讓它們以本身的質地呈現。

低藝術與裝飾

高／低藝術的分野是現代主義排斥裝飾的原因之一。裝飾經常被歸類成低藝術的範疇，部分現代主義者認為那是不文明、退步、甚至「原始」的視覺語言。他們認為裝飾的基礎建立在非理性的個人直覺上，而非現代主義對理性、絕對性、規則與純粹形式根深蒂固的訴求。

因此現代主義建築可以清楚感受到這種理性的設計思維，也稱為「**國際風格**」，這個運動由**包浩斯**（Bauhaus）鳴槍起跑，在現代萌芽時期逐步發展。包浩斯是一所藝術學校，由**格羅佩斯**（Walter Gropius 1883-1969）於1919年在德國威瑪創立。他相信建築是所有藝術形式之母，因此能團結所有的視覺創意。很清楚地，建築是門實用的藝術，但他堅信建築仍可成就偉大。他強調簡單性的重要，「形式追隨功能」，媒材的使用應該忠於本質或曝露在外，不該被粉飾。

對包浩斯的建築師來說，裝飾應被廢止，因為它隱藏了形式，既不是簡單的也不是真實的。德國建築師**阿道夫‧魯斯**（Adolf Loos 1870-1933）在1908年寫道：

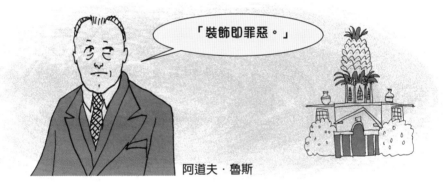

「裝飾即罪惡。」

阿道夫‧魯斯

法國建築師及國際風格的倡導者**柯比意**（Le Corbusier 1887-1965）更在1925年《今日裝飾藝術》中寫道：

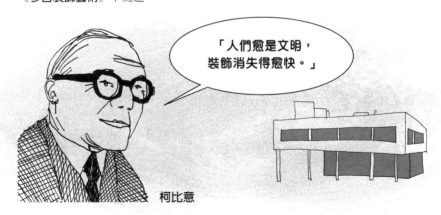

「人們愈是文明，裝飾消失得愈快。」

柯比意

裝飾的優點在**後現代主義**（postmodernism）中重新被發掘，擺脫了單純非理性、「原始」的負面看法，具有為特定文化傳統在今下發聲的意義。許多國際風格或現代主義追求的純粹，但或許抑制了廣大文化層的許多層面，像是日漸受到關注的在地族群、身分認同、性別及多元文化主義。

像是**馬諦斯**等藝術家或許被現代主義者批評為過度裝飾、甚至近乎膚淺，但他仍堅持裝飾是一件藝術品的本質及特色。

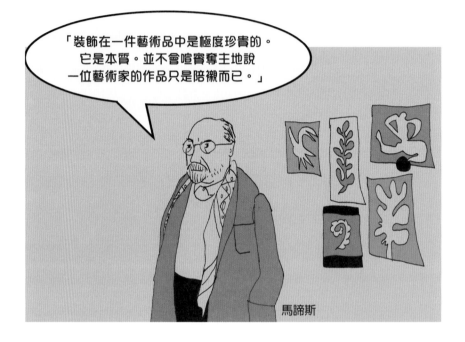

較不拘泥形式的現代建築師，像是**蘇利文**（Louis Sullivan 1856-1924）或**夏隆**（Hans Scharoun 1893-1972）也運用裝飾手法。今日看來獨具前瞻性，因為他們對現代主義的正統地位下了一張眾所期盼的戰書，奇特的裝飾細節可以被視為後現代建築的先行者。**史特靈**（James Stirling 1926-1992）或**范裘利**（Robert Venturi b.1925）在建築設計各角落都納入了裝飾特色。范裘利和**布朗**（Denise Scott Brown b.1931）在1968年發表了深具影響力的《**向拉斯維加斯學習**》，其中關於裝飾小屋等新式建築的觀察，特別讓范裘利找到了點子發展的方向。

藝術與「存在」（BEING）

海德格（Martin Heidegger 1869-1976）在哲學領域的重要地位無庸置疑，但也是備受爭議的人物，有些人認為他和德國納粹合作，其他人則說他只是從旁影響。他深刻影響了戰後的歐洲思想，對於存在主義、解構主義及後現代主義都帶來重要的啓發。

海德格對本體論（ontological）的問題很感興趣，「存在」（being）即是他顧慮的問題。他對藝術的論述也延續相同脈絡，偏移傳統對美或功能的問題，專注思考人在藝術中「存在」的本質。

藝術、「存在」與「真理」（TRUTH）

海德格的藝術理論文章主要收錄在1935年出版的《藝術作品的起源》，這本書評論康德的《判斷力批判》並結合了海德格自己以啓蒙時代理性主義為藍圖的美學概念。可是康德尋求美的普世準則，而海德格在乎的則是一種「神祕的真理」，他認為繪畫最能發展這種真理。

他的主要想法是我們不該把藝術視為一件物品，而是推敲「真理」的一條途徑。他說「藝術讓真理源起」，因此藝術對海德格來說是關乎「人存在狀態」的辯證與真理的探索。知名的其中一個範例是他評論梵谷所畫的一雙農夫鞋子，他說這幅畫的重點不在於一雙鞋子的重現，而是整體農夫生活的縮影，在田地裡踩踏與四季的變換，因此我們探索的是鞋履的「存在」歷程。另一個非具象的例子是他將古希臘神殿視為凝結了一整個文明、人們的生活習慣及社會衰弱的縮影。海德格認為這樣的內涵才使藝術作品傳達真理。

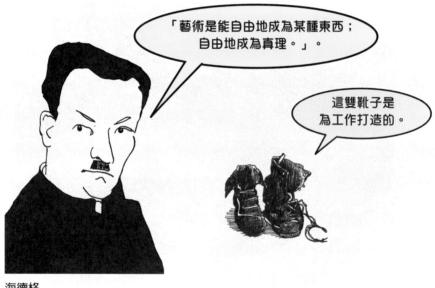

海德格

在海德格的分析中，藝術可創造真理，如果你讓它自由發揮。藝術亦可反映關於人類處境的新思維，最重要的功能則是反應「存在」的本質。

藝術允諾真理的發揮：不以先決或服從既有概念的方式，讓真理在一件藝術品的創作過程中獲得提升。但是真理需要觀者的解讀，因此互動是必須的成分。這是一種有趣及開放的藝術理論，以近似存在主義者的手法，歡迎的不是傳統，而是新觀點的形成與「存在」。

符號學與結構主義

瑞士語言學家**費迪南‧索緒爾**（Ferdinand Saussure 1857-1913）在1900年代早期發表了一些深奧的講座，創造了後來所知的**符號學**（semiotics），也是**結構主義**（structuralism）的先驅，對二十世紀的理論與哲學產生強力影響。

索緒爾一生中沒有出版任何書籍，但他的學生將他的講座撰寫成冊於1920年代出版，之後他的影響力持續擴展。

讓索緒爾特別感興趣的是語言的「架構」，以及語言如何在這個架構下運作，不單是從歷史的角度思考語言發展。這讓他得到有趣的結論：

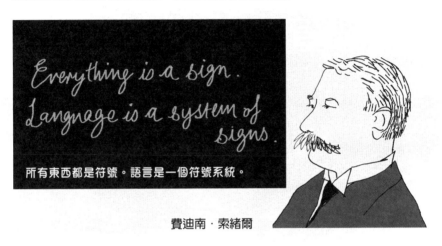

Everything is a sign.
Language is a system of signs.

所有東西都是符號。語言是一個符號系統。

費迪南‧索緒爾

理論家對索緒爾的研究特別感興趣的原因是他推論出事物如何以「符號」的形式運作，也就是以符號「代表」另一件不同的東西，以一件東西做為其他東西的詮釋方法。索緒爾指出一個字本身不會自然而然就有特定涵義，例如「母牛」並不代表「母牛的本質」，而是代表了我們對母牛的概念。

因此每個字都是一個符號：

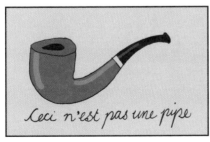

（這不是一支菸斗）

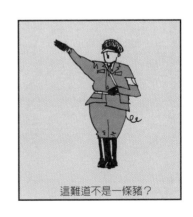

這難道不是一條豬？

什麼是符號？

根據美國哲學家皮爾士（C.S. Pierce 1839-1914）解釋，所有符號皆以系統方式運作，例如煙霧信號中，煙實則代表了其他涵義——它同時是煙也是信號。所有的符號都代表了其他東西，包括一個概念或一種情感。

皮爾士認為符號運作的方式包括以下三種的其中之一：

1 圖像（Iconically）：例如仿效某個主題的一幅畫
2 象徵（Symbolically）：例如代表特定意義的文字
3 記號（Indexically）：例如腳印代表了某種生物留下的痕跡

索緒爾指出符號由兩個部分構成

1 **意符**（the signifier）：可以是一個圖像、記號或文字。
2 **意旨**（the signified）：則是它所代表的概念、物件或情感。

索緒爾質疑這兩者之間的關係是強辯（arbitrary）的，換句話說就是非固定、非自然的。

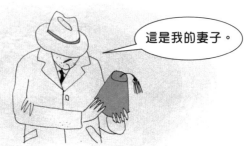

> 這是我的妻子。

因此意符有某種涵義是因為我們有共識它代表了什麼東西。這個認知系統是大家都能理解的。

藝術與符號學

索緒爾說過意義取決於結構（structure）或脈絡（context），所以你能說藝術的符號學理論像這樣：

又或者不是這麼回事……

運用符號學來解讀藝術的手法幫助我們思考顏色、線條、圖像以及概念如何創造出一個「語言」、一套藝術意義的文法，也就是藝術物件。所以「藝術作品的涵義如何運行」這樣的問題可以用符號學分析或解構（deconstructing）的方式得到答案。

法蘭克福學派與藝術理論

法蘭克福學派（Frankfurt school）不是一所學校，而是一群與德國法蘭克福**社會研究中心**相關的哲學家合作的研究計畫。他們致力於馬克思主義的現代化實踐以及了解現代性，藝術與資本主義之間的關聯是他們對藝術理論貢獻的基礎。

阿多諾（Theodor Adorno 1903-1969）的著作是高度複雜、理論化、以歐洲為中心的，堅持「知識」對於藝術了解的重要性。以高藝術的角度切入，反制低藝術及大眾文化，阿多諾檢視世界的觀點是受弗洛依德及馬克思所影響的，對於資本主義社會如何影響藝術生產很感興趣。

阿多諾的藝術理論探討了兩大問題：

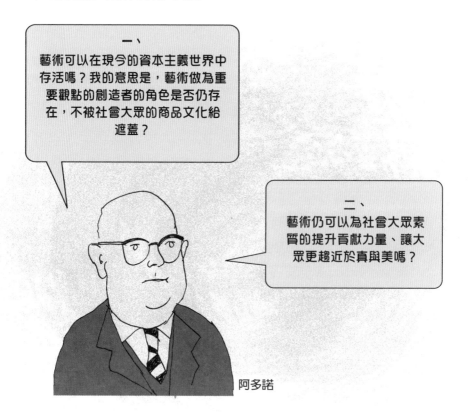

一、
藝術可以在現今的資本主義世界中存活嗎？我的意思是，藝術做為重要觀點的創造者的角色是否仍存在，不被社會大眾的商品文化給遮蓋？

二、
藝術仍可以為社會大眾素質的提升貢獻力量、讓大眾更趨近於真與美嗎？

阿多諾

這兩個問題都圍繞在阿多諾對於大眾商品文化，以及商品化如何改變藝術被生產與消費的方式的理解。他的基本推論是藝術曾一度試著去表達關於生命與社會的重要看法，但現在在資本主義之下，藝術變成了只是另一個「休閒產業」。

有些人認為他對社會變革及生活風格的看法過度負面，但這又是另一個問題。

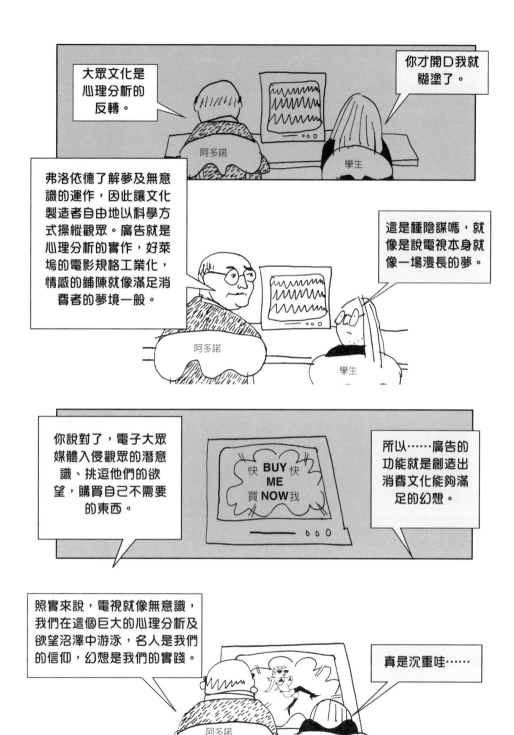

機械複製時代與華特・班雅明

班雅明（Walter Benjamin 1892-1940）是一位德國猶太裔理論家，屬於法蘭克福學派，被形容為「奧秘馬克思主義者」，他的論述探討了許多早期現代主義作家，例如**波特萊爾**、**普魯斯特**，也寫關於巴洛克、都市大型購物中心、大麻、電子傳媒的文章。因為他的興趣及寫作題材很廣泛，有人認為他的文章記錄了現代的精髓。

班雅明在1927年開始醞釀**「拱廊街計畫」**（Arcades Project），直到1940年他逃離德國的時候仍未完成。這部巨作是班雅明集結對各式主題的反思，由巴黎十九世紀的老拱門為出發點，三十六個章節分別撰寫了關於時尚、攝影、無聊、廣告及進步理論等題材。班雅明認為拱門包含了歷史的經驗，容易被忽略，而現代時期的首要特徵即是商品化（commodification）。班雅明就藝術理論方面所寫的文章最具發展性的被公認為〈**機械複製時代的藝術作品**〉。他認為機械可以讓藝術本身獲得解放。

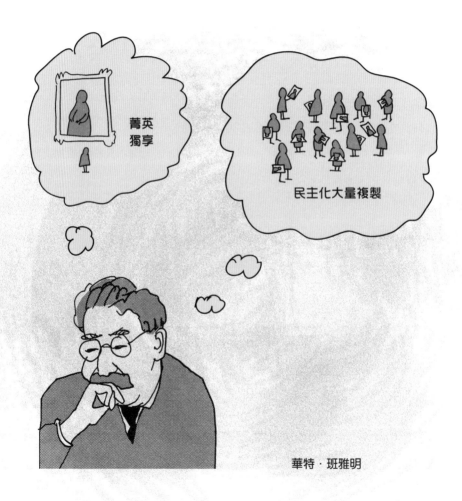

華特・班雅明

班雅明在〈**機械複製時代的藝術作品**〉提出關於科技與文化的議題，這篇文章從1930年代以來，從未離開過藝術理論的討論範疇。**馬修‧麥克魯漢**（Marshall McLuhan 1911-1980）在1960年代重新檢視此篇文章，成為許多後現代主義對於當今美學與藝術方面問題的交集基礎。其中牽涉的議題複雜，可以將班雅明的主要論點簡單歸類為以下十點：

一、科技的進步自然會轉換藝術作品被生產及消費的方式，以及體驗那些藝術作品的方式。（也稱文化及科技論點）

二、科技複製的手法會摧毀一件藝術作品的「靈光」（aura），藉由複製而威脅它的權威，並將它從歷史中解放出來。

三、新的科技複製方法，例如攝影及電影，能夠捕捉單憑雙眼無法從原始作品看到的各種層面，因此能讓觀者了解作品更深刻的生命。

四、這些新的複製方法減少作品本身與觀者間的距離，因為它將複製品帶入以往因歷史或文化因素難以到達的環境中。

五、這些改變威脅了原作存在的獨特性，質疑原作真實度（authenticity），開啟了新藝術形式的可能性。

六、藝術作品的地位改變，蘊含了民主的潛力，因為解放了藝術行為，免於歷史中菁英主義的操控，也讓觀者能藉由科技更自由地欣賞。

七、班雅明提出歷史上對於「靈光」的概念，從原作真跡散發出的獨特感受之謎到共有的社會經驗的基礎，來破解藝術作品的靈光之說。

八、藝術作品的神聖、風俗習慣等面向因為文化／科技轉化的過程而逐漸式微，取而代之的是新的觀看、展覽方式，而非狂熱的崇拜現象。

九、特別是電影，造成了不只是觀看者個人，而是集體群眾去接觸電影作品時，不是抱以崇敬態度，而是批評、不感興趣的偏見去觀看的。這即是電影的「震撼效應」（shock effect）。

十、新一代的觀者因電影而「分心」（distracted），而不像傳統觀者一樣專注，而這種分心是正面的，因為觀者能夠實際體會到作品本身與評價之間的差距。

肯定性文化（AFFIRMATIVE CULTURE）

馬庫色（Herbert Marcuse 1898-1979）是另一位法蘭克福學派哲學家，他的切入角度略有不同。他從學術研究的角度聲援了1960年代的反主流文化運動（counter-culture）。也有人爭論他是「Make Love Not War」（製造愛而非戰爭）口號的發明者。

馬庫色將高藝術歸類為「**肯定性文化**」，他的意思是高藝術同意並強化了社會統治者及權貴階級的價值觀，因為它呈現一種對完美、美麗或信仰的特定視野，吸引大眾為此賣力但卻無法達到的境地。對馬庫色而言「肯定性文化」是需要被推翻的，讓流行大眾文化可以有發展舞台。他不相信藝術家能夠創作出對掌權者及委託者具有反叛效果的高藝術作品，但是流行文化可以。對他而言，民俗藝術、搖滾樂或政治民謠歌曲等流行文化能夠改變現有的社會傳統及偏見。

馬庫色對曾經被視為豔俗的東西很感興趣。「**豔俗**」（kitsch）是十九世紀發明的詞彙，曾一度被拿來分別取樂大眾、商業的低藝術與相對應的高藝術。他認為庸俗具有反叛的潛力，反抗的、流行的、挑戰社會不公的才是藝術真正的價值。

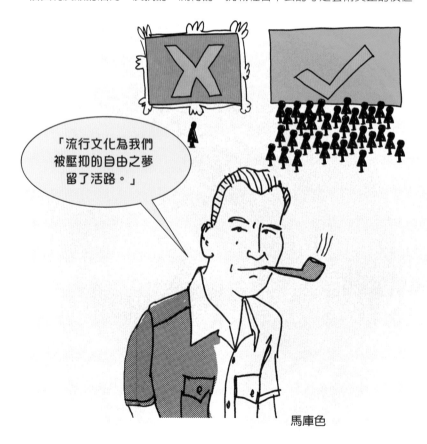

馬庫色

沒有牆壁的美術館

許多法蘭克福學派的想法在二十世紀中期近一步發展。法國作家、政治家**馬爾羅**（Andre Malraux 1901-1976）在1950年代撰寫關於藝術與美學的文章，提出「**沒有牆壁的美術館**」。就像班雅明一樣，他認為複製能讓一種民主化的藝術成為可能。馬爾羅認為傳統美術館影響人們觀看藝術的方式，但經由上萬個複製品的散播循環及想像力的運用，一種新的、非菁英或分離主義的美術館可以因應而生，那是一座沒有牆壁的美術館。這座圖像美術館能讓所有人共同分享歷史中所有的藝術，並且將古阿茲塔克文物的複製品放在提香、畢卡索的繪畫或夏特爾大教堂的相片之間，藝術獲得蛻變，人類文明可以因此而受益。

50年代的抽象藝術

抽象表現主義（Abstract Expressionism）是一個屬於美國的藝術運動，二戰後從紐約興起，可被視為歐洲超現實主義「自動繪畫」（automatism）的延續。抽象表現主義也稱為紐約風格，強調繪畫的節奏與情感衝擊。抽象表現主義的關鍵人物為**波拉克**（Jackson Pollock 1912-1956），另外**杜庫寧**（Willem de Kooning 1904-1997）及**羅斯科**（Mark Rothko 1903-1970）也十分重要。

> 「我偏好把未經處理的畫布釘在堅硬的牆或地板上。我需要堅硬表面所提供的反抗力。在地板上我感覺更輕鬆。覺得更靠近作品，成為其中一部分，因為如此能在其中游走、四邊徘徊，實際處在作品之中。這與西方印地安族的沙畫相近。我不斷地疏離一般畫家的工具，像是畫架、調色盤與筆刷。我偏好木棍、抹刀、刀片與滴落的流動顏料，或將沙子、破碎的玻璃片或其它外來的材質混入厚重的筆觸。作畫的時處於渾然忘我的境界，因為一幅畫有自己的生命，我試著讓它自由浮現。只有我與繪畫的接觸斷了的時候成果才會一團混亂。」

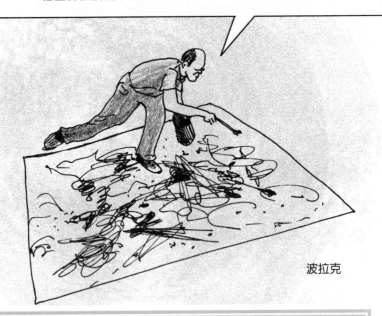

波拉克

抽象藝術在50及60年代間發展，之後新的運動及風格湧現，像是**紐曼**（Barnett Newman 1905-1970）或**諾蘭德**（Kenneth Noland b.1924）的「**色域繪畫**」。這些藝術作品強調「繪畫」媒介內含的特質，而另外一方面像是**萊利**（Bridget Riley b.1931）的**歐普藝術**（Op art）作品則利用精確又特殊的視覺錯亂效果帶來新的視覺感受。

現代主義後期的藝術

藝術評論家**克萊蒙‧格林伯格**（Clement Greenberg 1909-1994）就許多層面來說並沒有提出什麼史無前例的觀點，但現在他的名字等於「**現代主義的形式主義**」（Modernist Formalism）的代名詞。他是首位坦承自己的藝術理論受到貝爾（Clive Bell）及康德啟蒙主義理論影響的人。格林伯格的論述也含有黑格爾歷史主義的成分，另外還可察覺到一些歌德的影響，因此將他視為歐洲自古以來傳統的繼承者或許能更簡單地了解他的美學取向。

格林伯格的名望建立在1939年的〈**前衛與豔俗**〉、1940年的〈**勞孔像新詮釋**〉及1961年的〈**現代主義繪畫**〉等文章。

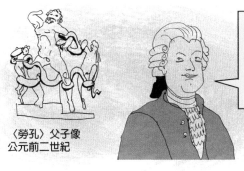

我在評論＜勞孔＞父子像時說過和格林伯格差不多的東西，〈勞孔〉已經跳脫了文學達到另一層次，我因此以它為例希望藝術能夠抽離詩作與文學。

〈勞孔〉父子像
公元前二世紀

萊辛（Gotthold Ephraim Lessing 1729-1781）

對格林伯格來說，欣賞藝術的方式不是取決於情緒反應，而是藝術「**嚴格律己**」（self-critical）的態度。意思就是繪畫本身是否清晰表達了繪畫獨具的特性。自從繪畫受到攝影的挑戰，無法單靠模仿外在世界之後，繪畫必須專注於什麼讓它成為一項獨特的藝術形式的方式。很清楚地，那無關乎如何鉅細靡遺地捕捉一幅風景或是坐在畫家面前的人體模特兒，因為現在攝影機已能輕易地完成這份工作。色彩、造形及平面才是繪畫所特有。格林伯格相信一個經琢磨、純粹的形式本身就是畫作內容，它不需要反映外在的事物。正因為**波拉克**與**路易斯**（Morris Louis 1912-1962）等畫家作品中呈現了不同的形式特質，才受到格林伯格肯定為創新及重要的。

「一個人首先察覺圖像的平面性，之後才察覺平面上合括了什麼……觀看古典大師的作品時，首先會注意到畫作的內容，之後才看繪畫。但對於一幅現代主義畫作來說，我們會先將它看作是一幅畫。」

格林伯格

繪畫自成一格

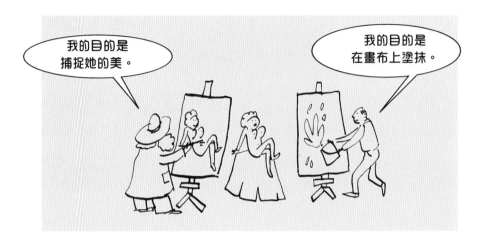

格林伯格認為繪畫和其他藝術形式不同之處在於構成繪畫的首要條件是顏料和畫布，這些特質是現代主義繪畫所能強調的。他在《**現代主義繪畫**》中按照年代譜出偉大的現代畫家演進，展現出類似貝爾的「有意義的形式」。從莫內開始，經過印象派到塞尚，然後抵達抽象表現主義及色域畫派。當繪畫媒介自我修飾達到精煉，形式與色彩的主題等繪畫本身的特質，便清楚地浮現。

如此強調某種媒介的特質、本質，轉譯到其他媒材上也同理可證。現代派雕塑也脫離了外在物的呈現，專注在雕塑內含的本質：實體空間、平衡、材料。格林伯格認為**安東尼·卡洛**（Anthony Caro b.1924）的雕塑屏棄了基座，在地面上散布，是現代派雕塑的一個好典範。

美國藝術的出口

新美國繪畫在戰後時期湧現，格林伯格不只撰寫相關評論，美國藝術機構也起而支持，然後輸出至全球各地。冷戰期間，美國中情局在西歐各地展出新美國繪畫做為推廣美國價值觀與想法的文宣。不可否認地，格林伯格的寫作本身強調了進步與修飾，帶有文化卓越感，為美國戰後勢力的推廣增添了助力。

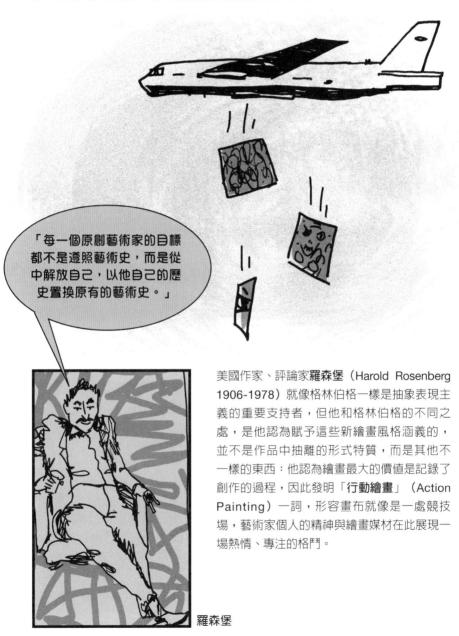

「每一個原創藝術家的目標都不是遵照藝術史，而是從中解放自己，以他自己的歷史置換原有的藝術史。」

羅森堡

美國作家、評論家**羅森堡**（Harold Rosenberg 1906-1978）就像格林伯格一樣是抽象表現主義的重要支持者，但他和格林伯格的不同之處，是他認為賦予這些新繪畫風格涵義的，並不是作品中抽離的形式特質，而是其他不一樣的東西：他認為繪畫最大的價值是記錄了創作的過程，因此發明「**行動繪畫**」（Action Painting）一詞，形容畫布就像是一處競技場，藝術家個人的精神與繪畫媒材在此展現一場熱情、專注的格鬥。

極簡主義（MINIMALISM）

極簡主義在視覺藝術中的首要代表為**賈德**（Donald Judd 1928-1994）或**卡爾·安德烈**（Carl Andre b.1935）等藝術家在1960年代所創造的極簡或艱澀難懂的雕塑及「**特定物件**」（specific objects）。他們建構重複、多重的形式，經常利用工業化的材料，例如磚塊、三夾板或鋼板。

極簡主義的興起主要在一篇賈德於1965年所寫的文章《特定物件》中探討過，文中藝術家譜出新藝術風格的出現，並認為這種風格完全抵制了幻想的存在，看到什麼就是什麼。這讓極簡主義成為一門務實的藝術，在60年代甚至被稱為ABC藝術，代表了說一是一的呈現手法。極簡主義本該沒有任何神祕之處，所以不像格林伯格的形式主義，極簡主義不需要康德的美學理論做為基礎。

抽象表現主義畫家**馬瑟韋爾**（Robert Motherwell 1915-1991）不將**史帖拉**（Frank Stella b.1936）在1950年代創作的〈**黑色繪畫**〉視為繪畫，因為它們缺少「構圖」與「形式」，但這也正是抽象主義者認為它們最有趣的地方。你眼前所見的即是一切。

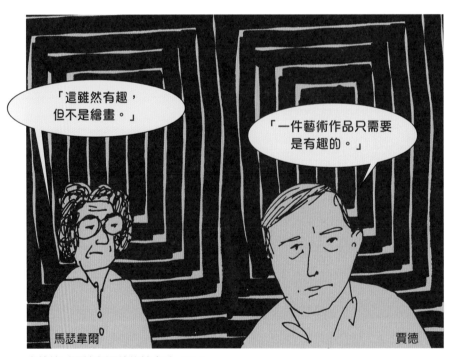

史帖拉〈理性與汙穢的結合II〉1959

另一位與格林伯格相關的美國評論家**弗萊德**（Michael Fried b.1939）認為極簡主義是「劇場性」的，因此不適合藝術的發展。他認為西方繪畫傳統長久以來對抗著劇場性。他在1967年出版的《藝術與物件性》寫道，許多極簡主義的劇場性似乎否認了作品本身即是一切（self-contained），因此和現代主義繪畫雖然看似有共通處，但差異極大。

極簡主義的劇場性來自於這些雕塑不會讓觀者覺得自己不存在，像是觀看現代繪畫那樣，而是讓觀者站在這些作品前時會清楚自身的介入。弗萊德後來在1980年發表的《**專注與劇場性：狄德羅時代的繪畫與觀者**》進一步探討自足式的藝術，一種對「觀者」視若無睹的藝術。弗萊德追溯這種藝術源自1750年代，由狄德羅（Diderot）所發起的類型畫開始。

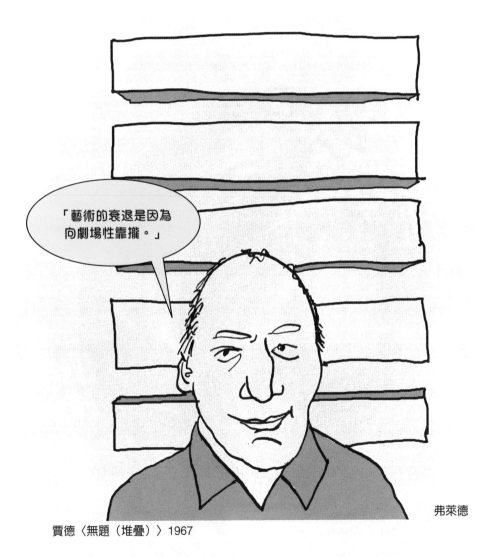

「藝術的衰退是因為向劇場性靠攏。」

弗萊德

賈德〈無題（堆疊）〉1967

極簡主義所探討的重要問題是藝術作品與人身體之間的關聯性。舉例來說，觀者或許在觀看那些巨大、簡化的雕塑時，反思自身「本體」。

梅洛‧龐蒂（Maurice Merleau-Ponty 1908-1961）對「體現」（embodiment）所做的討論是這派論述的起因之一。

梅洛‧龐蒂在1945年出版的《**感知的現象學**》中描述體現是：

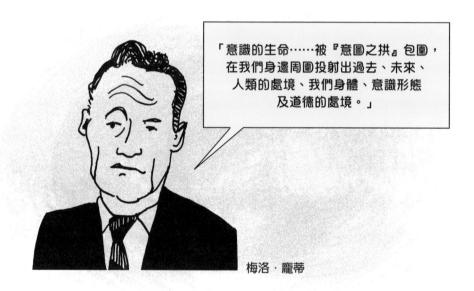

「意識的生命……被『意圖之拱』包圍，在我們身邊周圍投射出過去、未來、人類的處境、我們身體、意識形態及道德的處境。」

梅洛‧龐蒂

梅洛‧龐蒂所指的是我們創造自己在世界上感知的方式，以及那樣的感知如何因人類環境而改變；換句話說，那就是我們的「體現」。

他致力於思考我們如何了解自己「身體」與「心理」的世界，以及兩者間如何相互作用建構了我們的「文化」及「世界」。最淺白地說，梅洛‧龐蒂認為「身體是我們擁有這個世界的主要媒介」，而這看似單純的論點也引發了一系列對於存在與感知的想法。

梅洛‧龐蒂寫了三篇關於繪畫的文章。讓他特別感興趣的是視覺（sight），以及藝術家「自身的體現」如何在他和世界的關係與自己的創作上扮演根基的角色。梅洛‧龐蒂在藝術範疇中最知名的文章是1945年出版的〈塞尚的疑惑〉。他表示塞尚重新找到一種以原始或尚未理性化的方式與世界連結，他的畫將自然的本質忠實地帶給觀者。塞尚因為體現了他的視野而等同於自然，並非藉由對自然的臨摹重現。梅洛‧龐蒂認為塞尚的作品因為這樣的經驗轉換而如此具震撼力。他說塞尚繪畫的意義「從藝術史的眼光來看不會比較清晰……，他的技法甚至是他自己對作品的看法」是由繪畫本身揭露塞尚與世界的連結。

女性主義對極簡主義的批評

藝評家**安娜‧蔡夫**（Anna Chave b.1953）在1990年發表《**極簡主義及權力修辭**》，評析大部分極簡主義作品頌揚男性氣概（masculinity）、控制力與權力。對她來說這門藝術盡是陽剛的建築材料、科技和工業精準度，參雜著令人費解的侵略性美學。

「讓大眾對極簡主義感到不安的，或許也是在他們的生命及時代中最令人感到不安的，它就像一張投射了社會景慘澹樣貌、如鋼鐵般堅硬的臉；科技、工業及商業非人性化的臉；冷酷父親的臉；一張經常粉飾而吸引人的臉。」

蔡夫

其他與極簡主義相關的藝術運動：

貧窮藝術（Arte Povera）60年代源自於義大利，與概念藝術也有關聯。它的特色是運用「貧窮」的藝術媒材，例如**安塞爾莫**（Giovanni Anselmo b.1934）將萵苣放在花崗岩平台上做成一件雕塑，以詩意的方式探討了材料性、形式與腐敗。

大地作品（Earthworks）和**地景藝術**（Land art）也與極簡主義有關，特別是部分作品享有類似的美學、都是大型戶外作品。這個運動可被視為對極簡主義工業生產特質的反動，因為它們屬於特定場域難以被移動至別處，這種藝術形態也成為反藝術商品化（commodification）的宣示。**史密森**（Robert Smithson 1938-1973）1970年創作〈**螺旋堤**〉，**馬爾特‧德‧馬利亞**（Walter De Maria b.1935）1977年創作〈**閃電區**〉都是運用自然元素營造特殊宏偉感受的佳例。

反詮釋

蘇珊·桑塔格（Susan Sontag 1933-2004）是一位二十世紀重要的美國作家，也為藝術理論貢獻了諸多想法。她在1966年出版的《**反詮釋**》文集中，宣稱藝術總是與習慣、非理性或「魔法」相關，因此尋找其中的意義（就像許多藝評會做的）就是沒有抓到重點。桑塔格的「反詮釋」強調藝術是一個完整的個體，它在形式與視覺上的特質比任何既定的意義來得重要。這樣的觀點讓她推崇納粹女導演**里芬斯塔爾**（Leni Riefenstahl 1902-2003）作品的形式特質時飽受抨擊。在另一篇文章〈**砍普札記**〉中，她認為洛可可藝術的誇張與矯飾和許多當代流行文化層面相仿，像是好萊塢電影或蒂芬尼的彩色琉璃台燈。這是一個深具影響力、初期後現代主義的想法——那就是大量生產的物件與獨一無二的物件其實是具有共通點的。

另外一篇文章1969年出版的《**情色想像**》則檢視**巴塔那**（Georges Bataille 1897-1962）、**薩德**（Marquis de Sade 1740-1814）兩位作家的著作。桑塔格相信情色能夠傳達其他藝術領域無法表擬的真理。

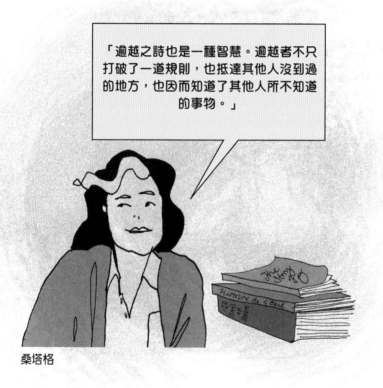

「逾越之詩也是一種智慧。逾越者不只打破了一道規則，也抵達其他人沒到過的地方，也因而知道了其他人所不知道的事物。」

桑塔格

她最具影響力的書還是1977年出版的《**論攝影**》，這一系列的文章挑戰了一般人認為攝影作品只是捕捉現實樣貌的概念，她認為這些影像已經脫離了最初攝影時的感受，被賦予不同的意義。

藝術與心理學

貢布里西（Ernst Gombrich 1909-2001）在1950年寫的《**藝術的故事**》也是一本被大眾廣泛閱讀的藝術書籍。他以清晰簡明的方式在這本書歸納出一系列西方藝術家正典（canon），但有些人也對於他歸納出的這份「正典」名單抱有極大的疑問。究竟誰能夠確切地說哪些人重要或不重要呢？又曾幾何時藝術變成了誰能納入正典之列（canonisation）的競賽呢？但對貢布里西而言藝術就是極緻的表現，因此只有真正卓越的表現值得受到尊榮。經學術認可的意見經常被用來輔佐事物的評斷，正因為他是一位重要的學者所以具有絕對的優勢來決定其優劣。

貢布里西對藝術理論的一大貢獻是在藝術與心理學的領域。1960年發表的《**藝術與錯覺**》試著剖析當代心理學，並用心理學解釋寫實主義或模仿式藝術的再現手法與「風格」問題。貢布里西的「先製作後匹配」理論可簡述於下：

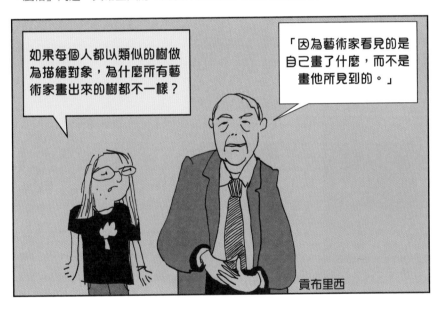

> 如果每個人都以類似的樹做為描繪對象，為什麼所有藝術家畫出來的樹都不一樣？

> 「因為藝術家看見的是自己畫了什麼，而不是畫他所見到的。」

貢布里西

貢布里西1951年出版的《**木馬沉思錄**》或《**藝術形式的根源**》進一步質問再現手法（representation）。用掃把做成的木馬是簡單常見的小孩玩具，看起來不像真馬，因此也不能說保有馬的形象，但它仍頂替了真馬。這樣的概念就像「先製作後匹配」的理論一樣，是他所認為的自然主義的中心，而不是一般我們所推斷的模仿手法，這樣的概念與符號學也有所關聯。

觀看的方式

英國評論家**約翰·伯格**（b.1926）在1971年製作《**觀看的方式**》，原是一套四集的電視節目，後續編輯成同名書籍，重溫了華特·班雅明「複製藝術」的想法。伯格主要以創意與資產（或資本主義所有權概念）之間的對立做為切入點。這就本質上而言是馬克思主義者的姿態，他審視了其他英國具地位的評論家，認為他們只不過是推崇既有的社會架構及歷史而已。像班雅明一樣，他也對科技在文化與藝術上的社會影響力有很大的興趣。

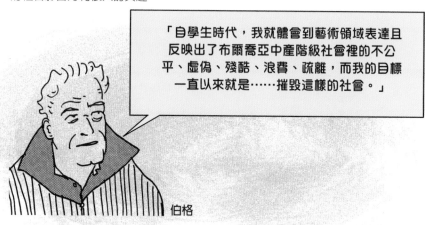

「自學生時代，我就體會到藝術領域表達且反映出了布爾喬亞中產階級社會裡的不公平、虛偽、殘酷、浪費、疏離，而我的目標一直以來就是……摧毀這樣的社會。」

伯格

伯格在《**觀看的方式**》中探討「意義」與原來的背景如何因複製而被分離，這又能衍伸什麼樣新的、需要警惕的利用方式。圖像做為符號，其中所代表的涵義因為它們在不同的地方被使用，或和什麼樣的圖像拼湊在一起而不斷在變動。這能夠創造新的意義，或許是原作品在原地點不曾有過的意義。

他也探討西方油畫，認為這提倡了資產與所有權的概念，明顯是資本主義社會的產物。舉例來說，**哈爾斯**（Franz Hals 1580-1666）的職業生涯經過荷蘭資本主義的考驗。當藝術家為那些富豪畫肖像的時候還是個窮光蛋，他反問如果知道這樣的背景是否會對作品有不同的看法。資產的概念也支撐了他對於「男性凝視」（male gaze）的探討。「男性凝視」假設在西方繪畫傳統中觀者總是男性，因此所有畫中的女人都是為了男性觀者而畫。這也反映出了男性對於「女人」的既定刻板看法。

普普（POP）

60年代的**普普藝術**運動以**安迪・沃荷**（Andy Warhol 1928-1987）用濃湯罐頭為題材的作品，或**李奇登斯坦**（Roy Lichtenstein b.1923）漫畫風格的繪畫最具代表性。許多其他普普藝術作品都讓觀者反思藝術與大眾文化之間的分野。

普普藝術仰賴大眾文化為養分，彼此也一直存在著對話，例如高藝術與低藝術之間的辯證。橫跨晚期現代藝術，可從多個層面觀察到這樣的連結，舉例來說，法國寫實主義者庫爾貝的畫、達達主義藝術家的作品及立體派的拼貼。普普藝術的前導無庸置疑是以「拼湊」方式創作的藝術作品。**「拼湊」**（assemblage）這個詞的誕生是為了描述利用現實生活的立體物件組合成藝術作品的手法。可以被視為立體派拼貼與雕塑的延伸發展。像藝術家**勞生伯**（Robert Rauschenberg b.1925）或**賈斯伯・瓊斯**（Jasper Johns b.1930）的作品和拼湊有關，在美國50及60年代稱為原普普（proto-Pop）或**「新達達」**（Neo-Dada）。在法國一個特殊的普普／拼湊支派被稱為**新寫實主義**（Nouveau Réalism），由藝評家**雷斯塔尼**（Pierre Restany 1930-2003）在1960年發表新寫實主義宣言之後定名。藝術家**克萊因**（Yves Klein 1928-1962）與這個團體關係密切，他的部分作品也帶有強烈的達達主義精神。原先的普普藝術並不是今日所見的樣子。英國評論家**阿洛威**（Lawrence Alloway

1926-1989）在1955年首次使用「普普藝術」一詞。他屬於在倫敦當代藝術中心聚會的藝術家及評論家**「獨立團體」**（Independent Group）的一員。在了無生趣的戰後英國，這個團體對於剛開始從美國進口到英國的新漫畫、包裝及雜誌感到興奮無比。阿洛威認為這些充斥著照片及廣告的精緻彩色出版物，像是《花花公子》、《Mad》、《Esquire》是一種「普普藝術」，一種新的、不可預測的藝術家靈感來源。屬於這個團體的藝術家**漢彌頓**（Richard Hamilton 1922-2011）是這樣描述普普藝術的：

「流行的、短暫的、可消耗的、廉價的、大量製造的、年輕的、詼諧的、性感的、花俏的、奢華的，更是一門大生意。」

普普的政治

普普藝術或許因接納資本主義社會下的文化與美學而看起來有些自滿。或許比起自滿，沉默是更貼切的形容。當安迪‧沃荷展出由湯罐頭圖樣排列而成的畫作或新聞報導種族暴動拼貼而成的作品，還有漢彌頓繪畫名車及廣告的時候，他們同時也在反思自身所處的時代為什麼而著迷，並要求觀者別太早下判斷。這種具批判性的抽離手法是普普藝術的強項之一，也是它對後現代主義的其中一項貢獻。

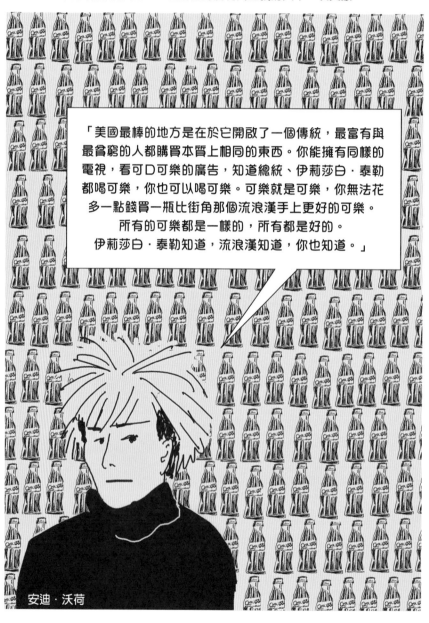

「美國最棒的地方是在於它開啟了一個傳統，最富有與最貧窮的人都購買本質上相同的東西。你能擁有同樣的電視，看可口可樂的廣告，知道總統、伊莉莎白‧泰勒都喝可樂，你也可以喝可樂。可樂就是可樂，你無法花多一點錢買一瓶比街角那個流浪漢手上更好的可樂。所有的可樂都是一樣的，所有都是好的。伊莉莎白‧泰勒知道，流浪漢知道，你也知道。」

安迪‧沃荷

普普與藝術的終結

美國哲學家□□□Arthur C. Danto b.1924□1964年在 Stables 畫廊面對安迪‧沃荷的〈□□□□□〉雕塑時，認為這不只代表一位藝術家沉浸在充滿了大量製造、包裝與商業行為的新資本主義世界裡，也代表了「藝術的終結」。他的意思是指過去的藝術定義及理論都無法解釋這件作品。這些〈布里洛盒子〉並不是原創作品，它們是超市裡商品包裝的複製品。他們也不是由藝術家手工製成的，而是沃荷指派助理在他的「工廠」（Factory）工作室用絹印手法製成的。所以究竟什麼區分了藝術品和那些在超商裡的商品？

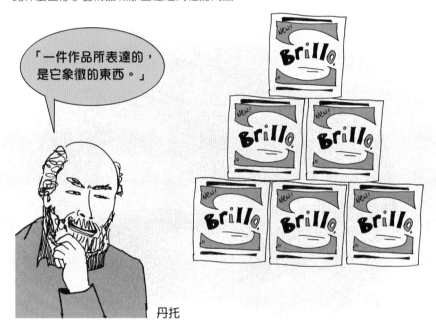

「一件作品所表達的，是它象徵的東西。」

丹托

這讓丹托推想一件藝術品精髓的特質為何。他認為藝術必須具有象徵性，但是它不一定需要藉由表面的樣子來代表它所象徵的涵義，而是藉由歷史背景的襯托。他虛構了一個展覽，裡頭蒐羅各個不同年代看起來一模一樣的作品，雖然基本上看起來都一個樣，但它們都代表了不同的意思。既然非藝術的物品也能具有涵義，那麼藝術的另一個必備條件則是藉由隱喻的方式來表達藝術家想表達的意圖。丹托強調，一件作品的製作時間是決定它藝術地位的關鍵。〈布里洛盒子〉是「大膽、不雅、不敬及聰明的」，對丹托而言是「藝術終結」之後的產物。換句話說，是一種主流、正統的藝術定義逐漸式微、瓦解後的結果。

美國哲學家**狄奇**（George Dickie b.1926）的想法則比較簡單。他認為只要藝術家、畫廊或是「藝術界」裡機構宣稱一個東西是藝術作品，那它們就是藝術品。但是這樣的**「藝術建制理論」**（Institutional theory of art）對丹托而言還不夠，他堅持一個物品需要掙得藝術的地位不單需要機構的認可。

藝術物件的去物質化

普普藝術、新達達主義、極簡主義產生的影響讓一些早期藝術理論受到質疑。從60年代中期開始，藝術的概念可以說進入了「擴張的領域」（expanded field）。過去裁定藝術的舊疆界被去除，讓後現代主義的形式及手法更廣闊多元。

評論家**李帕德**（Lucy Lippard b.1947）在1973年出版的《六年：藝術物件的去物質畫》記錄了一些發展，她寫出當時具開創性的新一代藝術家如何反映逐漸凋零的現代主義創作手法。其中一個結論似乎就是藝術物件的「去物質化」（dematerialising）。藝術物品的美感成分變得愈來愈不重要，反倒是「它的概念」被受重視。

概念藝術（CONCEPTUAL ART）

自60年代崛起，特別強調藝術創作過程的「概念」。著重在想法而非物件，有時候甚至沒有物件的存在。可被視為對傳統藝術價值的挑戰或質問。概念藝術的起始者或許是杜象，他將日常所見的「現成物」稱為藝術，做為抽離「手工的」或「視覺的」藝術的方式。

1967年藝術家**勒維特**（Sol Lewitt 1928-2007）出版了《概念藝術短文集》，強調「概念」是一件作品最重要的成分，也是藝術存在的地方：

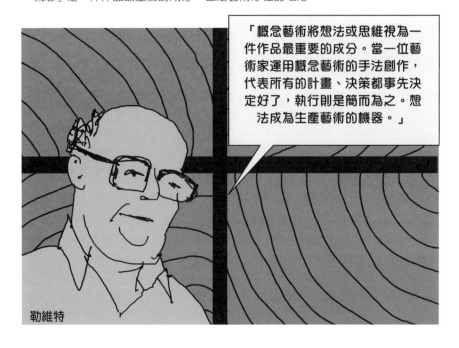

「概念藝術將想法或思維視為一件作品最重要的成分。當一位藝術家運用概念藝術的手法創作，代表所有的計畫、決策都事先決定好了，執行則是簡而為之。想法成為生產藝術的機器。」

勒維特

這和杜象所說過的話相呼應：

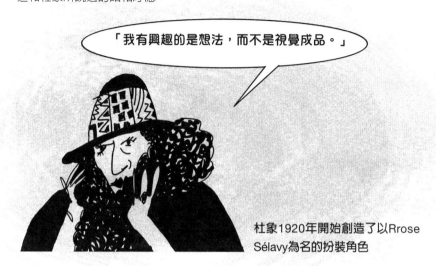

「我有興趣的是想法，而不是視覺成品。」

杜象1920年開始創造了以Rrose Sélavy為名的扮裝角色

就一方面來說所有的藝術都與想法相關，但概念藝術所做的是將想法提高至比視覺效果更高的層次。藝術家運用藝術的方式或許就像哲學家用文字來質疑知識、理性與經驗的邊界。許多概念藝術因此可以說和哲學式的「命題」（proposition）相仿。像是藝術家孔蘇思（Joseph Kosuth b.1945）在1965年展出〈一份三式椅子〉反思一個詞語的意義概念：什麼是一把椅子？是真的椅子？還是椅子的照片？或是字典上定義椅子的一段話？孔蘇思在1969年寫了《哲學之後的藝術》，是另一本概念藝術的關鍵著作。書中他聲稱哲學已經結束，被藝術取而代之，而藝術的本質應該是「探討概念與藝術之間的基礎」。

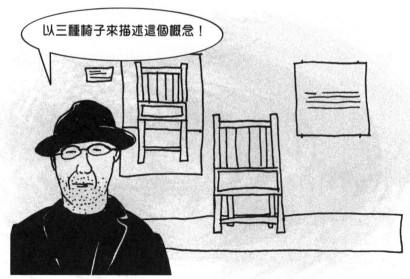

以三種椅子來描述這個概念！

孔蘇思　〈一份三式椅子〉　1965

孔蘇思的藝術理論認為藝術是一種探討事物涵義的手法,這與維根斯坦(Ludwig
Wittgenstein 1889-1951)的邏輯哲學相呼應,提出了語言本質上的問題。對維根
斯坦來說,哲學並非找尋「本質上的真理」,而是革除各種胡扯或偽真理的學問。
以自我的反思質問為中心,雖然他用語言來表達,但他深知語言有它的局限,有些
東西是無法被表達的:

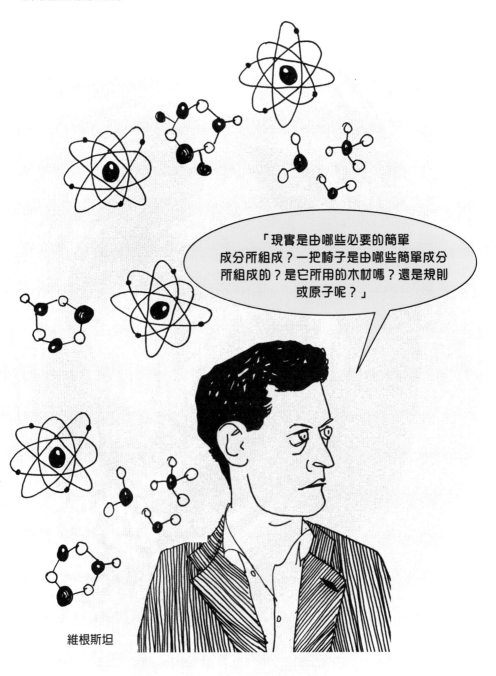

「現實是由哪些必要的簡單
成分所組成?一把椅子是由哪些簡單成分
所組成的?是它所用的木材嗎?還是規則
或原子呢?」

維根斯坦

經歷60年代以後，藝術還可能跟以前一樣嗎？

那些在60年代發生的社會與政治變動也影響了藝術理論。70年代後發展偏向符號學、文化理論、身分認同政治、女性主義及後結構主義，多種形式的馬克思主義、心理學分析及性別理論所產生的影響也顯現在藝術中。

主要的發展潮流包括：

藝術學校與藝術理論更為專業化。批判理論（critical theory）所累積的知識逐漸取代了脈絡研究（contextual studies）的學說，廣受藝術家、策展人、藝術史學者和評論家們所青睞。

理論家們辯論身分認同（identity）與身分政治（identity politics）的想法，社會多元文化的想法也相繼浮現。這代表種族、階級、性別、女性主義、性向等議題日漸扮演吃重的角色。

「藝術界」開始逐步機構化，納入國家與地方政策中。博物館、美術館及「藝術觀光」發展成一門大生意。到千禧年的時候，藝術界已經發展成了一個真正橫跨國際的機構。

後來發生了「文化之戰」，各方辯論公家藝術補助與藝術家政治立場的問題。藝術家是為了誰創作作品？其中一個著名的論戰是由攝影師**梅柏索普**（Robert Mapplethorpe 1946-1989）的作品所引發，當美國國家藝術基金會獎助了一個梅柏索普的回顧展，因為照片內容涉及同志及SM，保守的共和黨員**赫姆斯**（Jesse Helms 1921-2008）試著修法停止補助他認為是「情色」的展出。

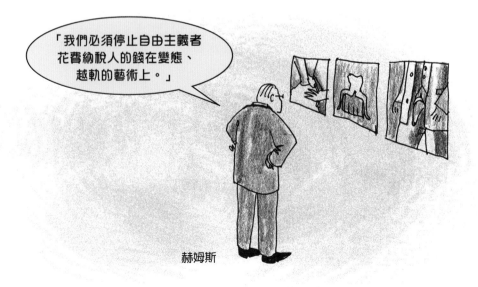

「我們必須停止自由主義者花費納稅人的錢在變態、越軌的藝術上。」

赫姆斯

60年代女性主義──第二波浪潮

女權運動在60及70年代的發展對女性藝術家很重要，政治性的女性藝術團體相繼組成，反問為什麼藝術界與藝術史都以男性為主，例如紐約的「**女性藝術家革命**」（W.A.R.）。他們審視藝術界的不公並要求改變。一位與安迪．沃荷有過交集的女性**索拉娜**（Valerie Solanas 1936-1988）曾寫過《S.C.U.M manifesto》（譯註：Scum有「人渣」之意，S.C.U.M 則是 Society for Cutting Up Man 的縮寫）甚至在1968年槍殺了沃荷，原因是：

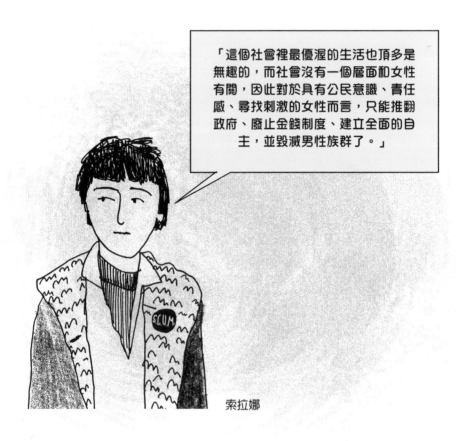

「這個社會裡最優渥的生活也頂多是無趣的，而社會沒有一個層面和女性有關，因此對於具有公民意識、責任感、尋找刺激的女性而言，只能推翻政府、廢止金錢制度、建立全面的自主，並毀滅男性族群了。」

索拉娜

性別不平等當然不是第一次被探討。雖然社會充滿不平等，但歷史中的確有許多女性藝術家出現，值得一提的是他們似乎比同儕男性藝術家獲得較少的認可、展出機會少或創作環境較不優渥。但在政治狂熱的60年代，這個議題又有了新的迫切性。

對於缺少廣受認可的女性藝術家，早期的反應是從歷史中「重新發掘她們」。女性主義歷史學者從文獻及資料庫中找尋女性藝術家的蹤影及創作。這樣的行動讓許多受到男性為主的主流藝術史邊緣化的女性藝術家重見天日。

女性主義者的藝術理論不只是重新回溯、回顧歷史。藝術領域內整體的性別議題都被公開檢視。評論家**琳達・諾克林**（Linda Nochlin b.1931）在1971年撰寫影響力深遠的論述〈為什麼沒有偉大的女性藝術家？〉，文章標題就指出了自古以來女性藝術家無法享有和男性同等的機會的議題。她們被剝奪教育權利，與藝術學院或商會學徒制度絕緣，因此在男性主導的藝術界裡缺乏競爭能力。

從這樣的社會學角度來看藝術史，打破了藝術天才才能創造出偉大藝術的固有想法，也提醒了我們光是重新發掘歷史中的女性藝術家還不足以解決問題。而「天才」的說法本身也是需要受到質疑的，為何只有男性能夠贏得天才的稱號，豈不是男性氣概編造的一環。

吳爾芙（Virginia Woolf 1882-1941）在1928年寫了〈自己的房間〉，提出要成為一位成功的作家及女性，必須具有才能、私人的空間與金錢。然後就可以不必在乎其他人的意見，創造想要的作品。

「這個世界告訴她的，不像告訴他的一樣，說，寫你所想寫的吧……而是輕蔑地笑道，寫什麼？妳寫了又有什麼好處。」

吳爾芙

要成為女性藝術家路途上需面臨重重難關，如**葛瑞爾**（Germaine Greer b.1939）在1979年出版的《障礙賽：女性畫家遺珍與作品》所寫，在十九世紀之前的女性必須父親本身是藝術家，或是有富有的家庭支持才能成為一位藝術家。

「最令人震驚的一點，是十九世紀之前的女人要掙得畫家的名聲，幾乎都需要與更著名的男性畫家有所連結。」

葛瑞爾

波拉克（Griselda Pollock）和**帕克**（Rozsika Parker）兩人將這份對女性藝術家的觀察運用在現今的狀況，在1986年撰寫**《女大師：女人、藝術和意識形態》**，探索從中古世紀橫跨至1970及80年代的女性藝術家及作品。

女性主義的發展讓藝術家想創作更強烈的「女性主義」藝術。其中一件最受推崇的作品是**朱蒂‧芝加哥**（Judy Chicago b.1939）在1974至79年間創作的〈**晚宴**〉。這是一件大型裝置作品，由女性團隊製作，運用了許多所謂的「女性藝術」例如針織、裝飾陶瓷繪畫。以三角形排列的餐桌有三十九個座位，每一個都以歷史中的一位女性為主題，另外還有九百九十九位女性的名字寫在陶瓷地板上。三角型桌子以水平面、無層級高低（non-hierachical）的方式排列，代表了對女性身分的認同與頌揚。

身分認同的議題是許多60及70年代女性藝術家的創作中心。當時有部分人反抗繪畫這種「受性別制約的藝術形態」，將注意力轉往其他歷史上較不受男性掌控的新藝術形式。例如女性手工藝像是打毛線、刺繡的復甦，或是其他藝術創作手法，如表演藝術、觀念藝術及新媒體藝術。女性主義藝術家直接挑戰了許多現代主義的想法，因此可被視為藝術逐漸變得後現代化之後的藝術運動。

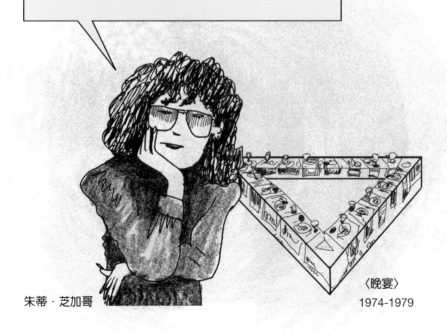

「歷史是由掌權者以他們的觀點所寫的。它並不是關於人類成就的客觀紀錄——我們並不知道人類的歷史。真正的歷史能讓我們看到各種膚色、性別、所有國家、種族的人類，以他們各自對於宇宙了解的多元方式所撰寫而成。」

朱蒂‧芝加哥

〈晚宴〉
1974-1979

60及70年代中的藝術潮流包括了：

過程藝術（process art）指源自60年代，以物體本身變化過程為主題的作品形式。例如，**漢斯‧哈克**（Hans Haacke b.1936）記錄在透明方塊中生長的青草，而其他藝術家也探索了物體腐朽、燃燒、溶化或分解的過程。

行為藝術（performance art）藝術家利用他或她的身體表演。這種藝術形式不同於戲劇，因為它是「真的」，沒有任何人試著扮演別的角色。它的源頭可追溯到早期前衛藝術，特別是達達主義。行為藝術藉由「**偶發藝術**」（Happenings）和其他60年代混合的藝術形式而廣受人知。

動態藝術（kinetic art）是會動的藝術作品或是加入動態的元素，60年代後期受到歡迎，歷史悠久，結構主義藝術家像是**南‧嘉堡**（Naum Gabo 1890-1977）創作過動態雕塑，杜象的現成品〈腳踏車輪〉也可供旋轉。50年代中，超現實主義畫家**坦基**（Yves Tanguy 1900-1955）曾創作過可表演多樣動態的機械，而**柯爾達**（Alexander Calder 1898-1976）的動態形式作品也會緩慢地旋轉運作。

裝置藝術（installation art）所有藝術都有不同的裝置及呈顯方式，但裝置藝術特別強調作品之間或和他們所處的環境有特殊對話，換句話說「裝置」可運用多件物品，以特殊方式陳列或是回應特定的場域。裝置藝術從60年代開始流行，現在已是重要的藝術表現形式。它的起源可追溯至擺放在特定地點的繪畫或雕塑，另外如早期大部分的基督教藝術也經常依建築物取決作品擺放方式。

錄像藝術（video art）現在已成當代藝術最流行的藝術形式之一，有時候在全黑的房間裡投影，或是在老電視機上播放。運用預錄動態影像和60年代的電影與裝置藝術一同發展，之後隨著新的科技發展而有新的形式與面貌。

現今狀況

身分政治

從60年代的反傳統文化運動所發展出來的「**身分政治**」（identity politics），經歷
60至90年代的發展成為重要的政治與文化運動。它反抗權威、倡導個人自由，反對
惡質的資本主義文化。這個運動著重新的自我反思，有人認為這有點自戀，端看你
切入的角度。

身分政治對藝術理論的影響是提出了關於什麼樣的藝術該被生產，以及為誰而創作
的問題。身分認同的問題也牽涉到那些根深蒂固影響藝術、藝術史、藝術教育的歷
史及傳統敘事法的質問。

（立牌： 停戰、自由、和平）

人們除了以原本階級、歷史或敘事性的角度來剖析藝術，現在逐漸發現藝術是探
索自己身分認同、表達方式、焦慮感、文化歷史與世界各地不同生活層面的絕佳方
法。

「身分認同」概念的發展與60、70、80年代批判性別不平等、沙文主義及安格魯
薩克遜等英美文化的侵略統領等論述同時發展。西方殖民帝國的結束代表了「傳
統藝術思維」的終結，事實上只是西方啟蒙主義的看法。對於藝術中心概念的基進
評論乃從各個角落而來：女性主義者、身分認同理論家、反帝國主義者、酷兒理論
家、東方藝術家，甚至是來自街頭的聲音。

東方主義（ORIENTALISM）

身分政治直接挑戰了帝國與殖民主義等支配西方的思想。**薩依德**（Edward　Said 1935-2003）1978年出版《**東方主義**》，指出「東方主義」的概念是由西方世界所建構的論述。西方人將這樣的「他者」（otherness）塑造為具異國情調、奇怪、徹底落後的。他從文學、藝術、政治等領域中解構這些想法，可以從中看出當這些作品與帝國政權相繫時，具有控制「他者」並將對待手法合理化的功能。薩依德讓我們注意到視覺文化是如何附帶及散播了權力與身分認同的角力關係。

他說東方主義的運作主要由三個層面可以觀察到：

一、從歷史裡建構東方的形像想法。這從十字軍東征以來就開始發展。

二、文藝復興對於東方主義的論述。

三、一般普遍對於東方的神話與刻板印象，在西方世界從潛意識與文化層面產生影響，例如：認為「東方的」本質特色就是異國情調、性感（國王的後宮佳麗）及懶惰。

薩依德

薩依德以一組複雜的、充斥在學術界與大眾意識中的神話故事及想法做為論述中心，它們為東方世界塑造了一種和西方有規範、有條理的自我形象相反的身分認同。東方人奇怪地被曲解為女性化的、易喜易怒的、危險的、唐吉軻德般的。

薩依德將這些西方塑造的神話攤開來看，事實上是在質疑西方文藝復興價值觀的正統性與身分認同。

薩依德就像在巴黎的鴿群中央放了一隻譬喻式的貓。

身分認同

後現代時期的藝術經常被視為包含文化再現（cultural representation）的想法。這代表藝術理論反應出所有藝術都是奮力去界定及探索我們所處文化意義的其中一部分。**史都華·霍爾**（Stuart Hall b.1932）是談論關於身分認同、他者以及新興的文化形式範疇裡的箇中翹楚。霍爾自70年代起批判英國體制，揭露英國媒體如何不當地呈顯在地居住的黑人社群。霍爾也是**「接受理論」**（reception theory）的主要倡導者，揭露語言如何在權力的框架下運作。對霍爾來說，閱聽人會主動地詮釋所有文本（例如電視節目、書籍或繪畫），將加諸（encoded）在文本中的內容解碼（decodes），而每一位閱聽人解讀文本的方式都有些不同，他們或許會接納，但也可能排斥其內容，而這樣的詮釋有一部分是建立在觀者本身所汲取到的知識與權力框架為何。「接受理論」呈現意義處在「讀者與文本之間某處」，這樣的看法對藝術理論有了深刻的影響，因為它強調了「閱聽人」（audiences）的角色及形成。

1976年霍爾出版了首部認真研究青年文化的作品**《儀式抵抗：戰後英國的青年次文化》**，觀察年輕人的次文化如何影響了他們的身分認同。但他最有名的作品還是關於世界各地加勒比海人的離散（Diaspora）經驗如何建立起他們的身分認同。

「離散經驗……的定義，不是經由本質或純正性，而是理解異質性及多元化是必然的，而是藉由與之共生、共存的一個身分認同概念，不受到混種而產生的差異性影響。離散的身分認同是會經由轉換及差異性不斷地創新、自製及再製的。」

史都華·霍爾

霍爾辨別出兩種主要的身分認同即為「存在的身分認同」（identity of being）與「成為的身分認同」（identity of becoming）。第一種認同是建立在共通性，但第二種是建立在持續不斷的認同過程。霍爾相信，這表示一個人不只有一種身分認同，而是多樣化的身分認同。

薩依德、霍爾以及後來的**霍米・巴巴**（Homi K. Bhabha b.1949）關注在主流文化中身為「他者」經驗的反思。這場辯論對藝術產生有趣的影響，霍米・巴巴在藝術期刊與展覽目錄中撰寫相關文章因而深具影響力。

霍米・巴巴主要的研究領域為身分認同、種族及文化，著墨於後殖民經驗的描寫，是具有領導地位的理論家之一。他常用**「混種」**（hybridity）一詞描述現代、後殖民、後現代的處境。

他在1984年出版的**《文化的位置》**談到如何不落入許多後現代思想猖獗的個人主義，以另一種方式來分析文化：

「當下的議題是，身分認同及意義的生產擁有自然地演變性，而那些不斷地、偶發地被『打開』的空間是如何被規範及協商，如何重新歸納分界線，如何揭露任何宣稱是單一或自主的身分認同的表現或卓越的價值觀——無論是真理、美、階級、性別或種族——都有諸多侷限。」

霍米・巴巴

霍米・巴巴的意思是，高度融合、混種的後殖民與後現代世界，賦予了藝術一個重要的功能。那個功能不是製造卓越的「美感」或「知識」，而是創造一個人與的文化的互動可以被透徹思考的「空間」。這是對於混種及藝術的正面看法。藝術成為解讀創作文化行為的場域。

巴巴對藝術理論之所以重要，正因為他讓身分認同的議題跳脫西方主流文化的桎梏，把關於藝術的辯論放在殖民或後殖民奮鬥這個更廣闊的政治範疇中心。簡單來說，這進一步確定了藝術理論的焦點轉移，藝術以批判的角度來看這種「再現的政治」（politics of representation）。

再現的政治

霍米‧巴巴為兩場重要的展覽專刊撰寫了文章，這些展覽似乎反思、試驗了藝術做為「再現政治」場域的想法。第一場展覽是1989年在巴黎龐畢度中心舉辦的「**大地的魔術師**」，分別邀請了五十位西方藝術家與五十位非西方的藝術家，他們各自創作了關於「大地」或「土地」的作品。

展覽提出了許多問題，例如：來自澳洲中央沙漠原住民族群「**尤達木**」（Yuendumu）的地面繪畫，是否真的和並置在展覽中的英國地景藝術家理察‧朗（Richard Long b.1945）作品〈**紅土圈**〉很相似？這兩件作品雖然在外觀上有強烈的共通處，但來自於全然不同的傳統，這是否讓他們之間的連結不具意義？

「**大地的魔術師**」展覽試著探討多元文化主義、身分認同、種族與文化等議題，但避免了五年前在紐約MOMA現代美術館「**二十世紀的原始主義**」展覽所遭受的「以歐洲為中心」的批評。MOMA的展覽呈顯具異國情調的原始「他者」如何為西方藝術大師帶來靈感。

第二場展覽是1993年的紐約**惠特尼雙年展**，策展重心再一次探討種族、族群、再現手法與權力之間的關係。以美國為主要對象，這場發人省思的展覽描繪出一個憤怒、分裂的國家。其中一位參展藝術家**丹尼爾‧馬丁尼茲**（Daniel J. Martinez b.1957）製做了一件互動作品，參觀者戴上一系列入場徽章可以拼湊出一個句子：「我從來無法想像，想要當一個白人是什麼感覺。」策展團隊為了刺激觀者的反思以及突顯這場展覽的調性，在大廳設置了大型螢幕播放黑人男子羅德尼‧金（Rodney King）一年前在被洛杉磯警察毆打致死的影片，這起事件曾引發民眾憤怒導致大規模的抗議示威。

後現代主義

當我們談論後現代主義與藝術時，那具有什麼樣的意義？

這並沒有一個簡單的答案，但無數評論家都觀察到60至70年代之間，許多藝術與文化層面的都發生了變化。藝術家**歐多爾迪**（Brian O'Doherty b.1935）1971年在《美國藝術》雜誌寫道「現代主義者的時代已經結束了」。後來法國哲學家**李歐塔**（Jean François Lyotard 1924-1998）也談論對現代主義思維以及現代主義這整個計畫的信心衰退，另外德國理論家**哈伯瑪斯**（Jürgen Habermas b.1929）寫了一篇具影響力的文章，評論現代主義為「未完成的計畫」。

後現代主義一詞帶給很多人麻煩，或許正因為它的使用層面很廣。以下列舉出你可能看過的「後現代主義」一詞的用法：

1 出現在現代主義之後。

2 哲學運動，結合了後結構主義和其他具批判性的意義解構理論。

3 藝術與建築的運動。

4 通用於各種藝術（如：音樂、舞蹈、戲劇、電影）與文學的運動。

5 新型態的全球化社會，即時電子資訊充斥。

6 沉浸在視覺圖像中的文化，所有原有的意義都消失了，脈絡決定一切。

7 甚至連大眾媒體都會使用的一種玩笑與揶揄方式。

定義後現代主義

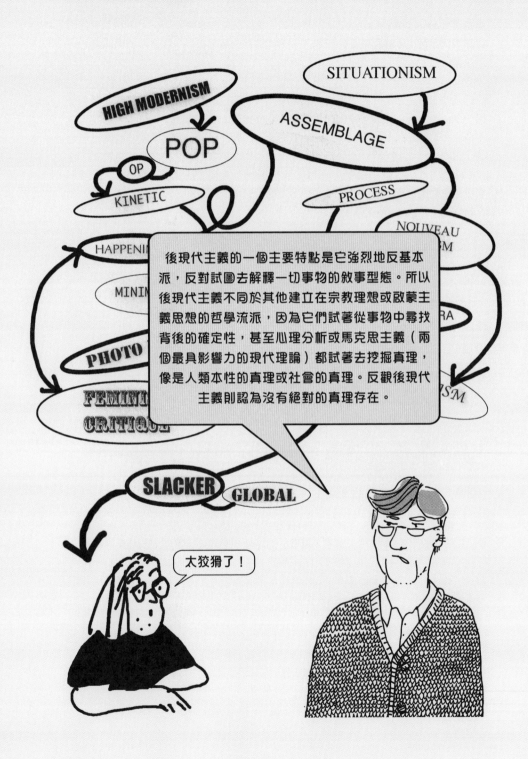

後現代主義的一個主要特點是它強烈地反基本派，反對試圖去解釋一切事物的敘事型態。所以後現代主義不同於其他建立在宗教理想或啟蒙主義思想的哲學流派，因為它們試著從事物中尋找背後的確定性，甚至心理分析或馬克思主義（兩個最具影響力的現代理論）都試著去挖掘真理，像是人類本性的真理或社會的真理。反觀後現代主義則認為沒有絕對的真理存在。

太狡猾了！

不再有大敘事

李歐塔（Jean François Lyotard）是後現代主義的創史哲學家之一，1979年撰寫的《**後現代狀況：知識報告書**》成為了解現代主義的關鍵著作。語言及文化兩者如何產生意義是他所著重的議題。

他的一個主要想法是「**大敘事**」（或後設敘事）的逐漸式微，大敘事充斥著西方歷史，而且在傳統中扮演了文化與社會接著劑的角色。他所指的「大敘事」乃是那些主導西方思想、需要不可忤逆的忠誠或信仰，例如「國家」或「帝國」的概念。他將之視為一種人造發明，認為這些信仰已經不再活躍或可行，因此新的後現代狀態逐漸浮現：「**小敘事**」的時代，像是在地的網絡或是專注在「單一議題」的社團，會變得愈來愈重要。以往人們對大敘事也都有動搖或相信的時候。李歐塔卻認為現在絕對是「後大敘事」的時代。

「後現代主義……不是現代主義的終結，而是剛誕生的狀態，但這樣的狀態卻是持續的。」

李歐塔

李歐塔特別在1971年撰寫《**論述，圖像**》討論藝術的範疇。他提出西方文化禮遇文字勝於視覺圖像，和印刷出版的文字比較起來，插畫總是被視為次要的。但李歐塔希望反轉事物既定的層級關係。他相信視覺圖像實質上比書寫的文字更重要，視覺圖像傳達訊息的方式比理智的語言更為強力、自由。

從這個觀點來看，李歐塔論道後現代美學應該將重點放在視覺性而非哲學性的推論。意思也就是說，他認為藝術的影響力比藝術的意義來得重要。藝術所觸發的感受、逾越的快感，比藝術的詮釋來得重要。

這樣的看法極為後現代──去它的意義！當下即刻為要！視覺感官為重！

李歐塔運用「圖像」與「論述式」兩個詞來說明——後現代主義藝術側重「表面」、「影響力」及「感官」式的，不同於現代藝術注重「涵義」、「深度」及「闡明的知識」。現代主義以它理性化的手法，就像是強加在所有事物上的宏大敘事，也顯現出理性的蠻橫。

他認為「圖像」比較接近弗洛依德所形容的「無意識」首要過程。人想違反理性的那股衝動。而「論述式」是理性的，弗洛依德說那是次要的過程，是與無意識相衝突的。所以弗洛依德式的衝動，串連了後結構主義對於語言和意義的批判，讓我們以一種新的型態去思考藝術理論——而那或許是一種解放。

對於藝術與現實體驗所依循的規則，李歐塔總是關注這些規則的「解法典化」（decodification）和相繼而來的「去殖民化」（decolonization）。這似乎代表了經由毫無控制的情感與反應來體驗藝術，就能逃脫語言、邏輯及知識……這些嘗試反應出社會編制的各種審查及控制規範。李歐塔這樣非理性、感官式的切入點與「崇高」（sublime）的概念相關，而他也的確以康德的早期作品為輔助來談論過「崇高」，這看起來似乎很出乎意料，因為康德是個不折不扣的理性主義者。對李歐塔而言，「崇高」是超越人類理解的，正因為突破了理性所以具有價值。李歐塔不像康德，他看見了藝術呈現了「無法呈現」的崇高特質，特別是抽象藝術，因此具有特別的可能性。

1977年出版的《變／形》李歐塔將焦點轉移至杜象，他大大讚賞杜象的無目的性，欣賞〈大玻璃〉因為它的無法被理解性（就算看了杜象親自寫的筆記也難有幫助）。這是一個解不開的謎，因為它藉著描繪四度空間的女人而「描繪了無法被描繪的東西」。

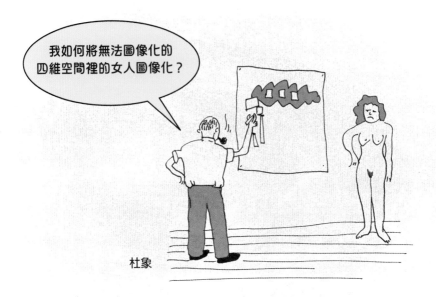

杜象

藝術是「感官」經驗而不是智能經驗的想法，提供了偏好圖像勝於敘事的一條道路，而「圖像式」也優於「論述式」。這成為許多後現代藝術理論的重要主題，而且看似解放了所有受困在1960年代、以現代主義與社會學為基礎的藝術理論中打滾的人。

無法被呈現之物

解構主義（DECONSTRUCTION）

後現代主義思想的發展中，**德希達**（Jacques Derrida 1930-2004）扮演了要角。他主要專注於語言學理論，並號稱發明了「**解構**」，對藝術與藝術理論都有深切的影響。

解構是一種處理所有文化及視覺內容的方法。將這些文本拆解開來，去了解他們如何被建構起來。而不是從表面上衡量事物的價值。

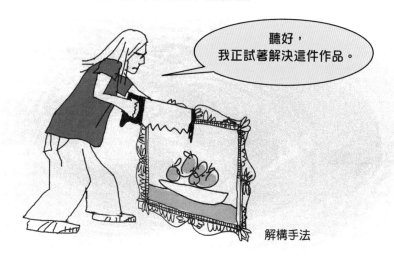

解構手法

德希達顛覆了結構主義，他認為索緒爾提出的結構主義，語言與系統緊緊相連，符號無法具有絕對的意義，因為它不是固定的總是持續改變。德希達對支撐起結構主義的「**二元對立**」（binary oppositions）——符號與意符的對立也很有意見。因為二元對立的詞彙例如「南北」、「男女」、「黑白」總是偏好其中一方，這是德希達所無法接受的，並認為這是一種幻覺。這種不可接受的幻覺，他稱為「在場形上學」（metaphysics of presence），將之視為西方文化的基礎。

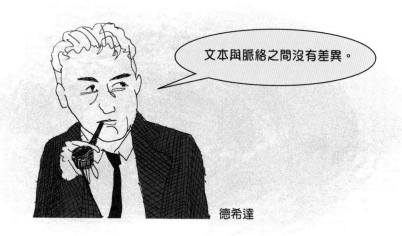

德希達

繪畫中的真理

德希達對藝術理論的主要貢獻是1978年出版的《畫中真理》。在德希達出現之前，絕大多數的當代歐洲美學理論受到海德格在《藝術作品的起源》提到的「真理」概念影響。德希達轉移了辯論的焦點，宣稱人們並不藉由看畫尋找真理，退一步分析更廣泛的文化背景，會逐漸了解缺少的框架以及藝術品的脈絡。

《畫中真理》的開場白是：某人，不是我本人，前來告訴我以下的話：「我對於藝術的風格很有興趣。」

這是很德希達式的說法，因為從一開始敘事者的身分就被調換了，「究竟誰發起討論」的問題被反轉了或成了焦點，因此質問了讀者的假設。德希達繼續討論對塞尚曾說過的一句話「我欠你一個繪畫的真理，所以我會告訴你」的各種反應。對德希達來說，繪畫的真理和語言的真理一樣，是不可能的，因為任何的真理都是既絕對又極權主義，並且建立在二元對立的法則上（真理／謊言）。他寧願談論繪畫的「周圍」，加以補充而不是去解釋它。他也指出其他理論的矛盾之處，喜於研究觀看畫作對人們的影響及他們所作的連結。

德希達認為，對任何藝術品要有一個絕對的詮釋是完全不可能的。他所有的著作都強調了，意義不是取決於單一個權威性的聲音、由權威建構意義，而是由缺少了的文化背景來決定了它的意義。因此揭露一件藝術作品所缺少的框架或脈絡是《畫中真理》的主要考量。

德希達在另一篇文章〈附屬物〉討論了康德區分「作品」（ergon）與「附屬物」（parergon）的希臘文差異，以德希達自己的方式解讀，「附屬物」是「裝飾品、外在的、次要的、一種補充、從旁的、剩餘的」屬於作品之外。「作品」的完整性取決於「附屬物」必然的次要性或脈絡。因此「脈絡」（context）對德希達來說是一切，也就是說所有在作品以外的事物才是重點。

知識的考古學

法國理論家傅柯（Michel Foucault 1926-1984）偏向以歷史學的觀點，而非哲學式的觀點探討「知識系統」。他最感興趣的問題是人們為什麼有特定的想法及做法。傅柯採用了他所謂的「考古學」來探討權力的架構，以及這些架構的錯誤。他最著名的研究之一是觀察「瘋子」這個想法以及它所扮演的角色。追溯大約在西元1600年左右「瘋狂」（madness）的概念如何被發明（在此之前沒有所謂「瘋子」的說法，因為這個概念尚未被發明）。在文藝復興之前「瘋子」或許仍被尊重，因為他們透露出某種「真理」或天機。傅柯推測「瘋狂」首先被法律及機構設計成一種罪行，再來醫藥系統將「瘋狂」視為「病徵」因此被禁聲。傅柯用了類似的方法研究「同性戀」的概念，認為這是由部分體制在十九世紀的發明，他解釋在那之前同性戀與異性戀之間的二元對立並不存在，各種不在名義之內的性行為或許有罪也或許沒罪。

他評論傑瑞米·邊沁（Jeremy Bentham 1748-1832）的《圓形監獄》一文也對藝術家具有深刻影響。「圓形監獄」（panoptican）是中間有一座看守塔，能一次看管所有周圍牢房，牢中犯人看不到獄卒，但一舉一動卻被受監視，這種觀看、監視、權力的機制被認為與「凝視」（gaze）的架構與規範有關。

傅柯常以繪畫當寫作題材。其中一篇文章是關於維拉斯蓋茲（Diego Velazquez）1656年創作的〈宮女〉，他認為這幅畫是跳脫了以往的藝術創作，了解到自己身為一件事物「二度再現」的結果。他認為馬格利特（René Magritte）的〈形象的叛逆〉（或稱「這不是一支菸斗」）這樣的畫作賦予圖像與文字同樣的地位。傅柯1967年的文章〈另空間〉對藝術的重要性也不可忽視，在此他談論到「異托邦」（heterotopias）的想法或是混雜的、不完美的烏托邦。其中包括天體營及老人之家，它們不是反映出社會「完美烏托邦」的視野，而是提供另一種「實踐」的可能性。他談論到異托邦如何反映了社會的樣貌，同樣地，藝術如何以類似的型態運作也是可以探討的方式。

「因為我們只能從反面來看，因此不知道自己是誰或自己在做什麼、觀看或被觀看？」

傅柯

作者之死

另一個成為後現代主義的中心想法是「作者之死」。雖然這個理論的根源可追溯到黑格爾，但結構主義以及學者**羅蘭‧巴特**（Roland Barthes 1915-1980）和傅柯對它的貢獻也是必要的。

就如符號學所告訴我們，「符號」沒有固定的意義，它只能仰賴系統裡不同元素的反襯下才具有意義。以這個理論檢視藝術所得到的其中一個結果就是藝術也是另一個系統，分析一件藝術品的「意義」需要藉由系統的解構。

羅蘭‧巴特在1968年撰寫的〈作者之死〉將藝術品或文字視為非原創的想法，彼此相依而運作，因此也能被解構分析。傳統上對作者的概念為他們必須是「原創的」或是創造新的作品。但從結構學的角度來看，原創是不可能的。

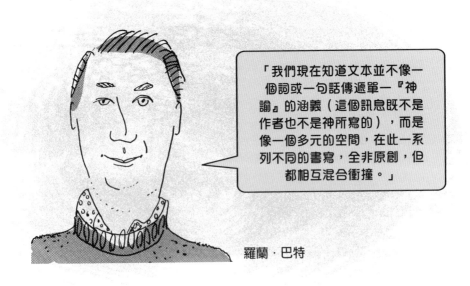

「我們現在知道文本並不像一個詞或一句話傳遞單一『神諭』的涵義（這個訊息既不是作者也不是神所寫的），而是像一個多元的空間，在此一系列不同的書寫，全非原創，但都相互混合衝撞。」

羅蘭‧巴特

傅柯也在一年後回應了巴特，撰寫〈什麼是作者？〉。這篇文章像巴特一樣將單一作者的概念視為幻想。這樣的創舉是必然的，因為它讓讀者能夠假想在文本之後有單一敘事人。傅柯給與這個剪剪貼貼了許多非原創想法的虛幻作者一個名詞「功能性作者」（author-function）。他們整理了不同的想法及聲音，「區分它們的同異、定義它們的形式與存在的特色和狀態」。

結構主義以及〈作者之死〉丟給了我們一個問題，究竟藝術家創作一件作品時的意念重不重要？因為任何的文本都須仰賴讀者的解讀及賦予它涵義。

誰在乎藝術家認為自己的畫作代表什麼，重要的是你的詮釋、你如何解讀符號。

每個人都可以是藝術家

德國藝術家**波依斯**（**Joseph Beuys 1921-1986**）在著名的杜賽道夫藝術學院教授雕塑課程，卻因接受所有申請進入的學生，於1972年被去除教職。他認為所有人都可以成為藝術家，而他的教學就是最好的藝術作品。他發展出政治化的裝置藝術及表演形式，以自己的過去塑造了一個虛實參半的敘事方式。在第二次世界大戰時他擔任飛行員後來墜落掉入克里米亞半島，受到游牧民族的照料用動物油脂及羊毛氈裹在他身上保暖。這段經驗後來在他的藝術作品中被「神話化」（mythologize）。

波依斯將自己塑造成一位巫師，認為自己的創作直接連結社會，發展出一種社會雕塑。其中一件作品它在歐洲各地郊區種了一千多棵橡樹。許多他的表演作品可以被視為教學的延伸；有時他以演講方式表演，或是製造一個具有道德說教意味的情境——例如他曾在紐約的畫廊和一匹狼共住四天。

波依斯 〈我喜歡美國，美國喜歡我〉 1974

擬像與超真實

「擬像」（Simulation）與「超真實」（Hyperreality）由法國社會學家**布希亞**（Jean Baudrillard b.1929）提出，深刻影響了試著解釋後現代藝術的理論者們。

布希亞認為後現代處境容易混淆什麼是真品、什麼是複製品。他甚至認為我們失去了辨別兩者差異的能力。他的意思不是所有東西都變得人工化，因為要能辨認什麼是人工添加物必須要先知道什麼是真的。問題就出在這。

> 救命啊，真實消失到哪裡去了，我把它弄丟了。

布希亞認為自文藝復興以降，發展出三個不同的「擬像」或是「重新呈現事物」的次序。首要次序為現代化之前，我們能辨別複製品臨摹現實的樣貌。第二個次序發生在十九世紀工業化大量製造之後，複製品與原物件愈來愈難分辨。例如攝影作品或印刷品的真跡為何？第三個擬像的次序則是在後現代時期，現實的「再現手法」決定了真理。我們能從複製品了解一件事物的真實性嗎？布希亞質疑了第一回波斯灣戰爭的真實性，認為西方世界的認知是單面接收新聞報導的複製經驗。戰爭有個預設的結論，而進行的方式就像電玩遊戲一樣，由電視實況轉播。

繪畫？　　　攝影？　　　印刷？　　　塑膠？　　　或真實？

什麼是真實？

「迪士尼樂園
以一種想像的姿態被呈現
好讓我們相信其他都是真的。」

布希亞

從一方面來看失去「真實」或許宣示了藝術品結合了不同的類型、風格或符號。這不是後現代才有的手法，例如：**喬伊斯**（James Joyce 1882-1941）1922年所寫的《**尤里西斯**》，每個章節皆使用不同的文學風格。但後現代主義的創作者對此手法更具自覺性。

美國評論家**霍爾‧福斯特**（Hal Foster b.1955）認為這是因為：

「……（後現代）的藝術家成為符號的
操縱者而不是藝術的製造者，
觀者則成為主動的解讀者，
而非被動的美學沉思者……」

霍爾‧福斯特

在事物原有的框架之外運用媒材，藝術家結合找到的物件（或想法）創造出新的涵義。有時候這樣的想法與「自己做」（DIY）的態度共鳴。

拼湊（BRICOLAGE）

拼湊的概念，或Do-IT-Yourself被用來形容不同的碎片、文章字句或實際的物件被用來重組結合成後現代藝術的手法。（在法國最著名的DIY商店也稱為拼湊先生Monsieur Bricolage）舉例來說，**施納貝爾**（Julian Schnabel b.1951）的畫作包含了橫跨歷史的各種繪畫風格，創造出「自己做」的美學精神。

李維史陀（CLAUDE LEVI-STRUSS）

人類學家**李維史陀**在1962年出版《**野蠻之心**》使用了「拼湊」一詞來形容早期的人類思維（由此可見現代化之前與後現代之間的共通性）。藝術「拼湊者」撿拾起素材以即興手法加以利用並非不理性的行為，而是「物盡其用」，運用隨手可得的物件，以深刻或具創意的手法加以改造。

「神話思想的部分因為不斷地重整、再重整去尋找一個意義，所以被禁錮在事件及經驗中。但它同時也是一種解放，反抗了任何因科學而妥協、被視為無用的東西。」

李維史托

寓言的衝動

自古典藝術以降，寓言（allegory）即是藝術的一部分，但在後現代主義中它有了新的重要性。**克雷格‧歐文**（Craig Owens 1950-1990）在1980年《**寓言的衝動**》提出了寓言在後現代主義重新浮現的說法。寓言是以一則故事寄託潛藏的哲理，例如**喬治‧奧威爾**（George Orwell 1903-1950）1945年寫的《**動物農莊**》主角是豬群，但隱喻了歐洲的共產主義。歐文發展寓言理論主要以華特‧班雅明描述巴洛克時期的德國戲劇為出發點。後現代藝術中，物件或許被視為具有特殊涵義，例如裝飾花園用的小矮人陶偶或許不再單純是小矮人，而是豔俗消費文化與品味的代表。

對歐文而言，藝術家採取「**挪用**」（appropriation）或「借用其他圖像來創造圖像」的手法，呈現再現手法具有多重涵義。例如藝術家**雪莉‧拉文**（Sherrie Levine b.1947）忠實翻拍**威斯頓**（Edward Weston 1886-1958）1930年代的攝影作品，除了將作品呈現在我們面前之外，也反問我們關於原創、作者及藝術生產模式等問題。

許多後現代藝術作品運用「反諷」（parody）手法，採取與真實物件有一段距離的方式來重現一件事。沃荷的「工廠」可以被視為對真實工廠的反諷，藉此進一步質問創意生產的過程。他在1977至78年間創作的〈**氧化繪畫**〉是直接在金屬畫布上撒尿，氧化之後形成的濺灑痕跡類似波拉克的畫作，因此反諷了抽象寫實主義繪畫，甚至影射早期充斥在這股藝術運動中的藝術家們追尋靈魂、喝得爛醉的飲酒風氣。

豔俗的消費符號代表

後現代主義與晚期資本主義

美國評論家**詹明信**（Frederic Jameson b.1934）在1984年對後現代主義寫了深具影響力的評論〈**後現代主義，或晚期資本主義的文化邏輯**〉。他相信後現代主義是晚期跨國資本主義自然發展的結果。詹明信認為在此階段的資本主義，每個獨立的個體都與他相關的經濟體系逐漸疏離，因此沒有真正接觸現實的機會。詹明信寫了許多關於藝術與文化的文章，並認為後現代主義推崇「一種新的平淡、沒有深度或一種新的膚淺」，或是一種消費文化驅動的民粹文化美學。

「當代文化的起始是
聽雷鬼樂，看西部牛仔片，
吃麥當勞當午餐，當地美食當晚餐，
在東京擦巴黎的香水，
在香港穿『復古』的服飾。」

詹明信

詹明信回顧海德格對藝術「真實性」的看法，撰寫了一篇文章對照梵谷的農夫鞋繪畫與沃荷1980年創作的〈**鑽石粉鞋**〉。海德格認為梵谷的作品藏有「真理」與「存在」，詹明信則認為後現代的沃荷是「表面」與「空洞」的。

他者

他者（Other）是「那個不同於你的，但也定義了你的」，這個概念可追溯到黑格爾，但直到弗洛依德與拉岡（Jacques Lacan 1901-1981）的時候才真正在心理分析與文學層面發展。他者的概念在女性主義、身分政治與後殖民論述中很有用，因為它讓理論者專注在一個文化如何談論另一個文化。一個文化或性別常傾向歪曲其他的文化或社會群體，或把與自己擁特質相反的價值觀加諸在他人身上，例如西方人所發展的東方主義。

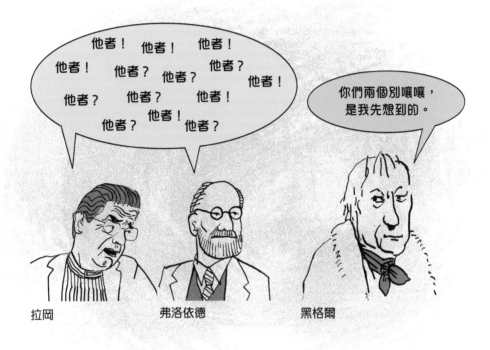

拉岡　　　　　弗洛依德　　　　　黑格爾

「鏡像階段」（mirror-stage）在心理分析理論中，用來描述嬰兒（看了鏡子後）發現自己是完整的個體，和世界上的其他東西是區隔開來的。這個階段反映出自我與他者的二元對立。在心理分析理論中這樣的反差對立是所有人都經歷過的，但在一些文化中，這樣的過程——「他者」的辨別——是帶有權能削弱的負面意味。

拉岡將他者區分為字首大寫的「Other」與小寫的「other」。他認為小寫所代表的他者是如實描述的，與這樣的「他者」談話有助於人類自我觀念的形成。而大寫的「他者」就不一樣了，它代表了「符號差異的象徵性」——這個是賦予不同對象他們身分認同的核心。因此大寫的「他者」是藉由曲解的方式創造身分認同。

哼？

對女性主義評論者而言，如何樹立男性氣質的典範，並將之塑造得愈是疏遠於女性氣質，是一種具深具威脅性的概念。**西蒙波娃**（Simone de Beauvoir 1908-1986）在1953年寫的《**第二性**》認為女人被定義的方式是取決於她們和男性有哪裡不一樣——她們是「他者」。

他者的概念，在女性主義中專注於分析主導的男性社會如何建構性別（歸納出男性與女性不同的特質）。並提議性別（gender）是由社會定義的框架所組成，由「權威者」以不平衡的二元對立方式去定義性差異。

許多女性藝術家吸收了這個概念，認為女性是一個建構，例如藝術家**辛蒂·雪曼**（Cindy Sherman b.1954）拍攝自己裝扮成二流電影影星的樣貌，於1977至80年集結發表著名的「**未命名電影劇照**」，就呈顯主流電影對於女性角色的建構手法。

那是字首大寫的他者。

西蒙迪波娃

藝術中的賤斥（THE ABJECT IN ART）

後現代主義承認二元對立總是偏袒其中一方的侷限，並試著處理這樣的問題。因此後現代主義也可說是「後男性」、「後白人」、「後人道主義」的。

理論家**克里斯蒂娃（Julia Kristeva b.1941）**探討在鏡像階段之前為一種工具的可能，讓深埋在無意識中的自我與「他者」能夠被呈顯出來。她提議鏡像階段之前，孩子與母親的身體之間有無形狀性衝動的循環，從兒童的觀點來看是無從分離的。克里斯蒂娃認為藝術能夠呈現這種無意識、中介微空間（liminal）的狀態，和心理分析一樣。

「（賤斥）是一個意義瓦解的空間、中介的微空間、一個決定什麼是全人、什麼不是的邊界。正是那些無法被想像、意義的邊緣，它恐嚇要消除社會主體的存在。」

我猜必須和這位女士纏鬥一會兒了。

克里斯蒂娃

克里斯蒂娃創造「賤斥」這個詞來描述身體與社會的邊界。例如，一具屍體是賤斥的範例，它提醒了我們有一天死亡終究會降臨在自己身上。其他的身體機制像嘔吐、排泄或經期也有相同的功能。許多1990年代的藝術家對「賤斥」抱以高度的興趣。讓人感覺到一個由超現實主義衍伸出來的新運動正在形成當中。雖然包含了各種不同的風格，但賤斥藝術偏向於利用讓人感到不舒服的媒材來帶給觀者震撼的感受。雕塑或許用糞便、頭髮或血液製成，許多作品也包含了絕對衝擊性或情色的成分。**麥克·凱利（Mike Kelley 1954-2012）**用孩童的玩具創造實體的雕塑，美國藝術家**麥卡錫（Paul McCarthy b.1954）**則用番茄醬、身體及沉重的呼吸來創作！

我想要的只是一個擁抱。

兩位法國理論家**西蘇**（Hélène Cixous b.1937）與**伊希格瑞**（Luce Irigaray b.1930）對後現代的性別論述也很重要。這些理論家更進一步發展後結構主義的概念認為西方文化的視覺地位是：

這個龐大的字意思是：以phallo男性－logo理性－ocular視覺為中心的文化。

西蘇及伊希格瑞所發展的理論都和語言相關，建立在文字而非視覺繪畫或圖像之上。她們覺得語言本身就是一種男性的建構，以此推論，這樣的語言讓使用它的女人就像被「男性」同化，因此她們提倡新的「**陰性書寫**」（écriture féminine）。她們的文字富有詩意，句子也可能寫到一半未完成，而涵義的表達可藉由節奏或字句。伊希格瑞比西蘇更為政治化、分離派。西蘇認為發展陰性書寫可以讓所有人使用，無論性別，因為它只為了反抗以「男性為主」的語言。

心理分析解構男性「凝視」

對於了解「男性凝視」（male gaze）以及「凝視」運作概念的重要文章是由評論家**蘿拉·莫薇**（Laura Mulvey b.1941）所提出、1975年發表的**〈視覺愉悅與敘事電影〉**她使用心理分析的手法解構好萊塢電影描寫女性的方式。她認為電影描寫女性的方式總是被動的，而且總是為了討好男性觀眾。女性當然也看電影，但傳統電影是針對男性觀眾為訴求，在不平等的「男性為中心」的世界也是男性觀眾持有權力。從心理分析的角度來看，女性角色在電影中代表了對男性觀眾的威脅。男性對應的方式就是將女性角色情色化或將她塑造成罪惡感的化身來達到觀賞的愉悅（voyeuristic-scopophilia）。

無形式

「無形式」（法：L'informe或英：formlessness）的想法與「賤斥」相關。無形式的概念起源於超現實主義者**巴塔耶**（Georges Bataille 1897-1962）的文章，當他於1929至1930年間擔任超現實主義雜誌《**文件**》的編輯時，整理了一系列「關鍵字典」，推翻字典既定的用法，專門收錄各種奇奇怪怪的詞句與想法。其中一個詞是關於「無形式」。巴塔耶形容「無形式」是「擊潰」某種東西，是反對形式和架構的，有一點像「吐痰」！這種「擊潰」的概念也連結了巴塔耶的其他想法，像是情色、粗劣（baseness），這些想法就像「無形式」一樣攻擊了高尚的人道主義。巴塔耶在〈**粗劣物質主義及知識主義**〉一文中批評了理想化的形式與粗劣的物質主義，認為它們是「在人類未來志向之外的、無關緊要的」。他說情色是神聖的基礎，而糞石學（scatology）有助於表達的價值。巴塔耶運用這樣的想法，以粗劣、垃圾及暴力質疑了哲學的秩序及傳統。

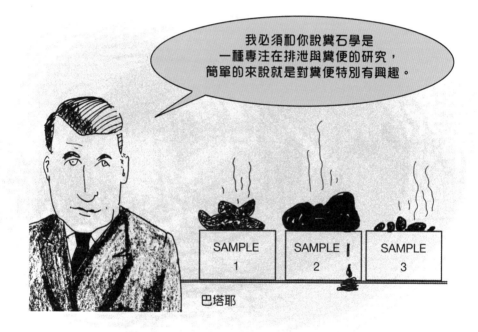

巴塔耶

1996年巴黎舉辦了一場有趣的展覽稱為「**無形式：使用手冊**」，運用「無形式」的概念解讀（或重讀）現代主義史──連結出一條拋物線包括超現實主義者到部分現代繪畫（包括波拉克的潑灑畫作及掉落在畫布上的菸蒂），和60年代新前衛派，以及最後是激進的後現代主義藝術家（例如：辛蒂・雪曼與麥克・凱利）的進程。這場展覽可以被視為對格林伯格（Greenberg）「形式主義」的反擊，而且展覽雖然納入格林伯格最推崇的藝術家波拉克，但這場展覽解讀波拉克的方式很不一樣。波拉克的畫作被欣賞的原因不是它自主的色彩與形式安排，而是以糞石學角度的潑灑及粗劣而引發興趣。

熵（ENTROPY）

美國藝術家**羅伯特‧史密森**（Robert Smithson 1938-1973）因為1970年在猶他州大鹹湖創作大型地景作品〈螺旋堤〉而出名。這件作品和許多史密森的其他計畫一樣，以熵為理論核心，與無形式的想法似乎有共鳴。

熵是**熱力學的第二個定律**，也稱亂度。對史密森而言，它呈現能量容易失去而不易獲得。能量的失去、不穩定性，以及對改變的開放性是史密斯試著在藝術作品中創造或重現的。他的藝術總是關於接受事物被創造然後逐漸凋落。〈螺旋堤〉隨著時間改變、沒入湖中。它不是穩定的。

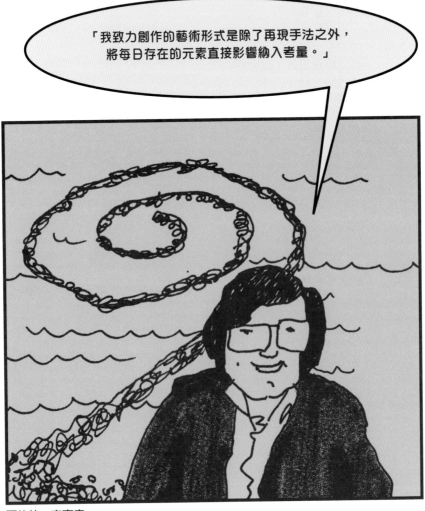

羅伯特‧史密森

地下莖（RHIZOMES）

1990年代後期與2000年代早期**德勒茲**（Gilles Deleuze 1925-1995）的哲學及著作開始對藝術家及理論學者變得非常重要。他倍受尊崇的程度甚至連傅柯都說二十世紀應該被記念為「德勒茲的世紀」。德勒茲的作品十分複雜，可以大略分成三大類。他曾寫了關於過去哲學家與哲學理念的專文；寫了關於各種藝術家與藝術形式特別是電影；並且和心理分析師**瓜塔里**（Felix Guattari 1930-1992）共同著作書籍，包括1983至87年所寫的兩大本《**資本主義與精神分裂**》。德勒茲這樣描述他們共同撰寫的作品：

「我們不宣稱寫了一本關於瘋子的書，在這本書中你不再知道，也沒有知道的原因，確切地說究竟是誰在說話，醫生、病患、未受治療的病患、正在接受治療、過去或未來將接受治療的病患。這就是我們採用這麼多作者與詩人的原因，誰能說他們是以病患或醫生的角度來說話……這個過程是我們所謂的流態（flux）……流態是一種我們希望維持平凡與無修飾的狀態。那可以是文字、想法、大便、金錢的流態。它可以是一種理財的機制或一台精神分裂的機器：它能超越所有二元性。我們夢想這本書會成為一本流態的書。」

瓜塔里　　　　　　　　　　　　　　　　　　德勒茲

德勒茲不是本質主義者，他認為想法與有機物都預先傾向了改變或「流變」（become），這也代表他反對「存在」（being）的概念。「流變」是他的思想中心。他的「差異與重複」概念巧妙地捕捉了這個系統的開放性。正因為德勒茲對「存在」頗有微詞，所以他將所有想法的宣示看做是完全不一樣的，是種「組合世界」的原創模式，是種創作性的「重複」。他認為當代思想的架構是不斷演變的，就像無層級高低的母體（matrix）。所以想法不會是「打結的根」而是「地下根」（rhizome roots），就像攀爬類植物，有許多逃脫與進入的可能性。

德勒茲對電影也很有興趣，因為「他把清晰的內容攤在陽光下，就像一個假想、一種狀態、一則必要的關聯性，經此語言建構出了自身的物件。」德勒茲的意思是說，電影不只是分解語言，更創造出「開放與延續的效應」。他以**培根**（Francis Bacon 1909-1992）的畫作為探討對象在1981年撰寫了《**感官邏輯**》，延續類似的主題，審視藝術品中的「感受」或「影響」，也引發德勒茲後續對於各種的特定概念，例如「圖像式」（figural）、色彩與感官本身的思考。

酷兒理論
（QUEER THEORY）

談論藝術與身分認同的時，關於少數團體與族群如何被呈現的問題十分重要，就像是問「主體性」（subjectivity）是什麼或「主體性」如何被賦予或建構。朱蒂斯‧巴特勒（Judith Butler b.1956）過去二十年來在這場辯論中影響深遠。她是一位哲學家、評論者、女性主義者及激進的政治理論家，她的著作和許多其他學者比起來較容易閱讀。1990年出版的《**性／別惑亂**》及1993年出版的《**身體至關重大：論「性」的話語界限**》中談論到性別認同的問題。她的作品涉略廣泛的議題，但性／別本身具有「表演性」（performative）的中心想法則被視為最為激進的。

「在各種表達性別的方式背後並沒有單一的性別身分認同……身分認同是由表演性結合而成，每一種表達都可以說是結果。」

朱蒂斯‧巴特勒

巴特勒批判的想法是——性別是一種固定特質，代表了人們所做的一切。她認為「**性sex**」（男性與女性）、「**性別氣質gender**」（具有男性化或女性化的特質）和「**欲望desire**」（例如偏好異性）之間是沒有絕對關係的。這樣的說法指出性別氣質、欲望是有具變動彈性的，明確地挑戰了大部分文化對於男孩或女孩生下來就該具備什麼樣固定性別特質的概念，也挑戰了讓男女性別刻板印象更加根深蒂固的理論家，例如弗洛依德。

沒有所謂原創或首要的性別，也沒有扮裝皇后式的模仿，性別就是一種模仿的表演行為沒有原創範本。

巴特勒的意思是社會與文化的交互作用及發展過程「成就了」性別的樣貌。因此性別「行為」比「本質」來得重要多了。

巴特勒的想法對「**酷兒理論**」（Queer Theory）十分重要，引用了傅柯對於性別建構研究的考古式手法。她挑戰了人們對於性別或性向具有本質主義者或特定的刻板印象。藉由男同志、女同志、雙性戀者與變性者等社群的經驗反思並質疑既定性別的觀點與刻板印象，成了「酷兒化」的性別觀點，酷兒理論也探討並觀察了個人主體建構以及主流社會的建構。

身體即是戰場

朱蒂斯‧巴特勒以性別與性向的觀點帶出了「身體」相關的議題，這個主題在近期藝術理論占有重要位置。

藝術家們，特別是女性藝術家，已討論過藝術史中女人及身體被呈現方式的變革，並且藉此犀利地批判了主流的藝術理論論述。很明顯地，女性身體從古至今被描繪的方式反映出我們對女性、性向以及女性氣質的想法，現在這些概念被全盤重新審視。但不只女性藝術家思考關於身體及藝術如何呈現身體的方式，每個人都有自己的身體以及他們對身體的看法、與身體共存的辦法，這是人存在密不可分的一部分。身體的現實、概念及物質性因為以下複雜的因素而變得更重要：

1 因為女性主義及心理分析理論近期的發展，讓身體是自然生物個體的「常識」概念受到重新評量。他們認為「生理上的身體」不一定能決定性別。

2 性別、性向及性健康等問題都圍繞在身體的議題上。

3 有了傅柯的論述之後，身體被重新視為各種生理論述場域，笛卡兒式身體、心靈區隔的原則被視為不可行的。

4 關於女性身體的論述有了新的發展，攻擊傳統弗洛依德式學說以陽具為中心的思想，新的性別差異論述不會將女性視為「匱乏」、次要或次等的。

5 身體在殖民論述中挑戰了以歐洲為中心的白人身體優越感、其他地方的生理差異或次等想法。

6 近代歷史中身體的「醫療化」（medicalisation），無論是醫療型與消費型的身體重整，包括對疾病的恐懼，如愛滋病，以及重塑身體樣貌的整形文化風行。

7 對於身體的狂熱，在流行領域或健身、曬黑的行為，名人文化中完美身材的崇拜，以及自戀的消費文化。

過去二十年以來，身為人類、擁有一個身體這件事不知為何變得愈來愈複雜。身體被激進地重整及挑戰，人類主體性複雜的焦慮是後現代主義經常思索的議題，也影響了現今的藝術發展。

數位

過去二十年以來，電腦及晶片的發展改變了許多不同的生活層面，也改變了人們思考與行動的方式。「數位世界」的誕生有許多影響，一方面它創造出絢麗複雜的「資訊科技」產業，但另一方面也讓無法使用數位資源的人成為「資訊貧窮」一族。部分理論家認為數位化創造了一個無論在想像或人類意識方面都是全新的領域。

麥克魯漢（Marshall McLuhan 1911-1980）認為科技能促進四通八達的地球村形成，雖然他在數位資訊爆炸之前的時代就提出了這個想法，但至今對數位方面的理論仍具有深刻影響力。麥克魯漢曾在1964年說過：「經歷電子科技百年的今日，我們的中央神經系統已經擴展延伸到全球的環抱，從我們的星球來看，空間與時間都被摒棄了。」

其他人像是**維希留**（Paul Virilio b.1932）對科技的擁抱就沒有這麼樂觀了，因為數位世界讓人可以同時到達許多地方，但也代表一個人其實什麼地方也沒去到。的確有幾個關鍵因素讓藝術及藝術界在今日的數位化時代中如此不同：

1 網路時代的來臨。1960年代軍方研發了偵查網絡進階搜尋計畫，簡稱為「ARPAnet」。1969年「ARPAnet」傳送第一份訊息時造成系統故障只因為把登入拼錯為兩個G（應該是LOGIN）。第一張網路攝影機的照片在1991年拍攝，內容是劍橋大學實驗室外的咖啡壺。1990年代後期，網路時代因為「瀏覽器」和「搜尋引擎」的發明而正式起飛，理論家稱這樣的網路環境為「超文本」（hypertextuality），也可以說是所有文章之間都被聯繫起來的「超連結」。

2 藝術家很快地利用網路或網路功能性的理論來創作藝術作品。

3 部分藝術家認為「虛擬性」（virtuality）是一個全球性的新藝術世界，與古老的美術館及管控機制是分開的。

4 因為部分形式的知識能夠被轉化成數位化的資料，具有可儲存、相互連結，又可被人工智慧辨認的優點，部分理論家認為原真（authenticity）的概念只在數位化之前的時代通用。

重要的網路虛擬理論家

唐娜‧哈洛威（Donna Haraway b.1944）在1985年發表了〈**賽伯格宣言**〉。她認為建構一隻「賽伯格」（cyborg）的身分是對「獨立個體」（individual）的創意式思考方式。做為女性主義者，哈洛威質疑女性身分的建構，並且說自己寧願當一隻「賽伯格」而不做一位女神，因為：「身為一位女性沒有東西是自然而然決定那就是女人的。甚至連『身為一位』女性那樣的狀態其實也不存在，它是高度複雜的一個類別，由受爭論的科學論述以及其它的社會行為所建構而成。」

雪莉‧特克（Sherry Turkle b.1948）在1995年所寫的《**虛擬化身：網路世代的身份認同**》探索身分認同因為網路虛擬文化而變得更混亂。做為後現代的心理學家，她甚至認為網路中的「角色扮演」具有療癒的潛力。

普蘭特（Sadie Plant b.1964）在1997年出版的《**零與一：數位女人與新科技文化**》將網路文化部分層面與女性主義結合，呈現女性參與早期電腦發展研究以及虛擬空間創造出一個無性別空間的可能性。

「很有趣的觀察就是一個看起來強烈依附在標準化、中央集權、層級主義等等的文化，電腦更是集所有於一身，所發展出來的文化似乎恰巧相反。忽然間，過去受讚賞的才能，例如直接及注重邏輯的思維，古典的男性思考模式，都像故障了一樣。」

普蘭特

庫比特（Sean Cubitt b.1953）在1998年出版的《**數位美學**》連結數位與美學歷史，並認為數位環境提供了新的、真正的民主空間，而數位藝術在此發展具有重要貢獻。

曼諾維奇（Lev Manovich b.1960）也提升了數位科技影響藝術的相關理論。他在2004年出版的《**軟性電影：資料庫漫遊**》探討不同的軟體如何影響製片者與其他藝術家創作的過程，讓藝術家能銜接我們所居的新當代社會「狀態」與文化。而2001年的《**新媒體語言**》則提供了數位理論，試圖回答「新藝術如何依賴舊文化的形式及語言，而什麼時候又跳脫了傳統。」

博物館

博物館學（Museology）是關於博物館如何運作的理論。如果你仔細想想，博物館、美術館、藝廊絕對是近期藝術發展的中心，許多藝術界發生的事情幾乎是由它們來形塑與定義。所以美術館或藝廊究竟是什麼樣的機構？

其中一個觀點是，博物館自古以來就是一個將「統領階級」的藝術論述集結起來，在帝國主義時期創造布爾喬亞（中產階級）文化的機構。換句話說，如藝術史學者普瑞茲奧斯（Donald Preziosi b.1941）所講的：「自從十八世紀歐洲發明這樣的機構做為啓蒙主義的首要知識彙整技術以來，博物館一直以來都扮演著現代化國家主權中公民意識、社會、倫理、政治概念的中心角色。」

當然近年來大家開始重新思考博美館是什麼或它能成為什麼樣子，而造成了有趣的效應。泰德現代美術館（Tate Modern）就是一個新型「超級美術館」的例子，它的目標是自我的重新改造並試著去轉化藝術、觀衆與政府之間的關係。這是一個困難的過程，但世界各地許多博美館也開始做類似的嘗試，部分原因是藝術逐漸被視為「文化政策」的一部分，政府試著發展這樣的政策來跟進新的資訊化時代。

但在這之中出現了基本的問題：博美館和藝廊該做些什麼？誰決定做什麼？美術館可以接納所有的藝術作品嗎？

倫敦泰德現代美術館

自從60年代開始，藝術家們就開始質疑美術館的支配地位與權力。像那時**丹尼爾·布罕**（Daniel Buren b.1938）經常創作具有「**體系批判**」（institutional critique）意味的作品，反思作品展出場地的社會、文化與美學狀況。近年來**法瑟**（Andrea Fraser b.1965）將這樣的創作手法引進超級美術館的新文化空間，她創作了一支影片，以具有情色意味的語音導覽介紹畢爾包**古根漢美術館**的流線形建築體。

睡在博物館裡

法國哲學家及評論家**布希歐**（Nicolas Bourriaud b.1965）在1998年出版了一系列
文章專注在解讀他在國際藝壇上觀察到的新潮流。他以許多藝術家創作互動作品，
也不針對菁英藝廊族群，而是針對隨性的觀者或路人的觀察上建立了「**關係美學**」
理論（relational aesthetics）。在這樣的作品中藝術家扮演了「規劃者」的角
色，邀請民眾參與不同形式的活動。

藝術家**歐洛茲柯**（Gabriel Orozco b.1962）在市民廣場設立的攤販是關係藝術的一
個例子，攤位販賣及分發橘子，因此讓逛過攤位的人群形成了一個視覺上可察覺的
社群。在另一件作品中歐洛茲柯在紐約現代美術館的花園內懸掛起一張吊床，任何
人都可以使用。這類的作品摻入了社群與參與性的概念。藝術家就像坐在休息椅上
等著看我們如何與他或她的創意做連結，進而幫助他創作作品。

英國藝術史學家**畢莎普**（Claire Bishop b.1979）在《十月》雜誌上評論道，她認
為關係藝術與公共領域的連結是理想化的、浪漫派的、近似於媚俗。她偏好較為
「政治取向」的創作手法，認為這樣能夠解釋現代社會缺少的和諧性。她談論過
西耶拉（Santiago Sierra b.1966）的作品，西耶拉會花錢請人做沒有用的事，例
如請美術館警衛抬起笨重的家具，或是在貧窮的工人背上刺青，刺上一條線來象徵
社會中看不見的勞工價值——或許就是少一點「關係美學」多一些「關係對抗」
（relational antagonism）。

這只是視覺文化……

我們所處的文化創造出了這麼多相互矛盾、試著解釋藝術為何的理論，如此多元的藝術手法，因此已經很難確切地說藝術是什麼。或許我們不該用現有的方式去思考它。當藝術與工藝、前衛藝術或豔俗等傳統的分野已受到質疑，有人提議或許該將藝術視為廣泛的視覺文化的一部分。這個想法強調藝術或許只是更廣泛的視覺文化產物（沒有特別褒或貶的意味）例如裝飾設計、服裝、電玩之類的其中一個元素。對這些理論家而言，視覺文化可以利用文化研究或「新藝術史」的架構來解讀，那就是藉由觀察藝術物品如何被創造，來連繫更廣泛的文化關聯性，連結像權力結構、性別或科技在作品生產時採取的位置。

「視覺文化」這個說法的一個問題在於不是所有藝術都是視覺性的。部分當代藝術家，舉例來說，使用聲音或其他非視覺媒材創作。或許我們需要說「這只是文化……」

能做出一個理論上的結論就是所有一開始為藝術貼上的標籤——美感、功能性、文化目地，甚至是技巧——在後現代的世界裡都被打上了問號。藝術是視覺好奇的一種形式，代表從某些層面來看它總是與我們如何看待自己與世界上的其它事物有關。攤在許多藝術家與理論者過去曾經，或未來仍持續探討的想法之下的，正是這種「好奇的美學」。

推薦書單

Many theoretical texts by artists and philosophers are republished in:
Art in Theory 1900-2000, eds. Charles Harrison and Paul Wood,
Blackwell Publishers, 2002.
Feminism-Art-Theory, An Anthology 1968-2000, ed. Hilary Robinson,
Blackwell Publishers, 2001.
Art in Theory 1815-1900, eds. Charles Harrison, Paul Wood, Jason
Gaiger, Blackwell Publishers, 1998.
Art in Theory 1648-1815, eds. Charles Harrison, Paul Wood, Jason
Gaiger, Blackwell Publishers, 2001.

Good books on art theory include:
Theory Rules: Art as Theory/Theory and Art, by Jody Berland,
University of Toronto Press, 1996.
But Is It Art?: An Introduction to Art Theory, by Cynthia Freeland,
Oxford Paperbacks, 2002.
Art Theory: An Historical Introduction, by Robert Williams, Blackwell
Publishing, 2003.
Art and its Objects, by Richard Wollheim, Cambridge University Press,
1980.

The best historical surveys on art are:
The Story of Art, by E.H. Gomrich, Phaidon Press, 1995.
A World History of Art, by Hugh Honour and John Fleming, Laurence
King, 2002.

Introductions to Modern and contemporary art include:
Art Since 1900: Modernism, Antimodernism and Postmodernism, by
Hal Foster, Rosalind Krauss, Yve-Alain Bois, Benjamin Buchloh, Thames
& Hudson, 2004.
This Is Modern Art, by Matthew Collings, Weidenfeld Nicolson, 2000.
Art Today, by Brandon Taylor, Laurence King Publishing, 2004.

The disciplines of art history are discussed in:
The New Art History: A Critical Introduction, by Jonathan Harris,
Routledge, 2001.
Critical Terms for Art History, Robert S. Nelson and Robert Shiff,
University of Chicago Press, 1996.
The Art of Art History: A Critical Anthology, by Donald Preziosi, Oxford
Paperbacks, 1998.

Broad overviews on visual culture are:
Visual Culture Reader, by Nicholas Mirzoeff, Routledge, 2002.
The Feminism and Visual Culture Reader, by Amelia Jones,
Routledge, 2002.
The Nineteenth Century Visual Culture Reader, by Vanessa R.
Schwartz, Routledge, 2004.

And if you get stuck on any terms or words:
Megawords, by Richard Osborne, Sage Publications, 2002.

索引

PUBLISHED BY

Zidane Press,
25 Shaftesbury Road,
London N19 4QW

Third edition 2010
Printed by Gutenberg Press, Malta.

DISTRIBUTED BY

Turnaround Publisher Services Ltd,
Unit 3 Olympia Trading Estate,
Coburg Road, Wood Green,
London N22 6TZ
Phone: +44(0) 20 8829 3019

國家圖書館出版品預行編目資料

藝術理論入門 / 理查.奧斯本(Richard Osborne)著
吳祈喻翻譯. -- 初版. -- 臺北市：藝術家, 2013.07
192面 ;17×24公分
譯自：Art theory for beginners
ISBN 978-986-282-103-9（平裝）

1.藝術哲學 2.藝術史

901 102010688

藝術理論入門

理查‧奧斯本 Richard Osborne ／著
娜塔莉‧泰納 Natalie Turner ／插畫

發 行 人　何政廣
主　　編　王庭玫
翻　　譯　吳祈喻
編　　輯　謝汝萱
美　　編　郭秀佩
出 版 者　藝術家出版社
　　　　　台北市重慶南路一段147號6樓
　　　　　TEL：(02) 2371-9692～3
　　　　　FAX：(02) 2331-7096
郵政劃撥　01044798 藝術家雜誌社帳戶

總 經 銷　時報文化出版企業股份有限公司
　　　　　桃園縣龜山鄉萬壽路二段351號
　　　　　TEL：(02) 2306-6842
南區代理　台南市西門路一段223巷10弄26號
　　　　　TEL：(06) 261-7268
　　　　　FAX：(06) 263-7698

製版印刷　鴻展彩色印刷（股）公司
初　　版　2013年7月
定　　價　新臺幣280元
I S B N　978-986-282-103-9